孫氏

瑞應圖

輯注　龔世學　著

全國高等院校古籍整理研究工作委員會直接資助項目

河南省高等學校哲學社會科學基礎研究重大項目「出土文獻所見漢代符瑞圖像研究」(2020－JCZD－16)

河南省高校科技創新人才支持計劃(人文社科類)資助成果

南陽師範學院漢文化學科群建設項目經費資助

前言

符瑞，或稱之爲「祥瑞」「瑞應」「禎祥」「符應」「嘉瑞」「嘉祥」等，是古代帝王承天受命、施政有德的徵驗與吉兆，是一種糅合了先秦以來的天命觀念、徵兆信仰、德政思想、帝王治術等因素，「神道設教」①，用以鞏固統治、粉飾太平的政治文化體系。

符瑞原本有圖繪與題記，由於各種原因，圖繪類典籍亡佚無存，史書僅存名録。《隋書》卷三十四記有《瑞應圖》二卷，《瑞圖贊》二卷，《祥瑞圖》十一卷，侯亶撰《祥瑞圖》八卷；《舊唐書》卷四十七記有「孫柔之撰《瑞應圖記》二卷，熊理撰《瑞應圖贊》二卷，《祥瑞圖》十卷，顧野王撰《符瑞圖》十卷」；《新唐書》卷五十九記有「孫柔之《瑞應圖記》三卷，熊理《瑞應圖贊》三卷，顧野王《符瑞圖》十卷，《祥瑞

① 「神道設教」的原初含義是指聖人依據自然規律設置社會政治教化，從而使百姓誠服，天下安定。然而，隨着春秋諸子愚民學說的涌現，「神道設教」思想的主題意旨也逐步發生了偏離。尤其是兩漢以降，原始的神道設教思想受到了董仲舒、劉向等宗教化儒學思想的衝擊以及今文經學和讖緯神學的滲透，逐漸從君王順應天命治理國家的含義轉變成一種君王利用鬼神以統治和教育人民的方式和方法，理性的意味減弱，而神學的、盲從的意味明顯加強。參見吳泓：《「神道設教」的文字意義及其演繹》《中山大學學報論叢》二〇〇六年第八期。

圖》十卷」，《通志》卷六十五、卷七十二所記與《唐志》略有差別，《崇文總目》記有「《符瑞圖》十卷」，《瑞

應圖》十卷」，然不著撰者；《明史》卷九十七記有「永樂中編次《瑞應圖説》一卷」，亦不著撰者。可見圖

繪類典籍頗有一定的卷帙。然於唐後，亡佚殆盡，《明史》所記，亦爲重新編次。後迄於清人輯佚之時，

竟無一存世，惟署名孫柔之的孫氏《瑞應圖》與不著撰者之《瑞應圖》爲衆多典籍摘引，可窺見一斑。

一、關於孫氏《瑞應圖》一書

作者

孫氏《瑞應圖》，署名「南朝梁孫柔之撰」。《隋書》卷三十四《經籍三》注曰：「梁有孫柔

之《瑞應圖記》《孫氏瑞應圖贊》各三卷，亡。」《唐志》雜家復出孫柔之《瑞應圖記》三卷，今佚。《通

志》卷六十五記有「孫柔之撰《瑞應圖記》三卷」。按崔豹《古今注》，「孫亮作流離屏風，鏤作瑞應圖，

凡一百二十種」，蓋此圖之緣起也。孫柔之，不詳何人，馬國翰認爲可能是孫亮之族人①。

内容

孫氏《瑞應圖》一書，是專門記録符瑞物象品目的著作，分門別類，輯録天瑞如「德星」，

地瑞如「醴泉」，動物瑞如「白虎」，植物瑞如「嘉禾」，礦物瑞如「金玉」，器物瑞如「寶鼎」，神仙瑞如

「真人」，文字瑞如「河圖」等一百三十餘種，并附有圖畫，堪稱符瑞物象文獻的集大成之作。從諸家

① 參見馬輯本《序》。

輯佚、敦煌本《瑞應圖》殘卷（P.2683）、山東武梁祠符瑞圖圖像的情形來看，其基本體例爲：符瑞圖繪加文字題録。其中，圖像用以摹物，文字用以釋説，文字題録或不盡有圖，故文字釋説較圖爲多。考案載籍，諸書徵引《瑞應圖》一般表達範式爲「王者擁有某某德行則某某符瑞見」，且皆不言「記」，祇題《瑞應圖》，而圖實散亡不可見矣。

輯本情況　孫氏《瑞應圖》的輯佚本有四：一是宛委山堂刻本《説郛》卷六十上，輯孫氏《瑞應圖》一卷，計二十五條；二是清人馬國翰《玉函山房輯佚書》「子編五行類」輯孫氏《瑞應圖》一卷，計一百二十一條；三是清人王仁俊《玉函山房輯佚書續編三種》「子編五行類」輯一卷，計一百二十一條；四是清人葉德輝《觀古堂所著書》（光緒乙亥春二月長沙葉氏郎園刊本）輯孫氏《瑞應圖記》一卷。孫氏《瑞應圖》四個輯本，各有所長，互有補充，相比之下，以葉輯本最爲全備，馬輯本次之，《説郛》輯本最爲簡略。

二、孫氏《瑞應圖》輯注之意義

符瑞文化産生後，經歷了先秦濫觴、秦漢繁榮、魏晉嬗變、六朝整合、唐宋復興和元明清衰落幾個主要階段，對中國古代的政治、宗教、禮制、文學等衆多領域産生了深遠的影響。本書《孫氏〈瑞應圖〉輯注》即是基於深入開展符瑞文化研究所作的基礎文獻輯佚、校勘與整理工作，這一工作具

有重要意義。

文獻學意義

孫氏《瑞應圖》作爲符瑞文獻中地位最重要代表文獻之一，自其產生伊始便影響深遠。由於符瑞是古代帝王承天受命、施政有德的徵驗與吉兆，符瑞肩負着昭示王權更迭與預指德行美懿的重任，故大凡論及符瑞之事，便被多方引證。因此，可以說，以孫氏《瑞應圖》爲代表的符瑞文獻，承擔着國家符瑞顯現的物象判定與天降符瑞的德行闡發等重要使命，故而其在符瑞思想流行的中古時期，意義重大、影響深遠。然而，至遲到唐代貞觀年間編撰《隋書》之時，孫氏《瑞應圖》已經亡佚，後世輯本，疏誤頗多。因此，對其進行輯佚、點校、注釋等整理工作，力圖恢復原書本來面目，在文獻學上具有重要意義。

文化史意義

對孫氏《瑞應圖》一書進行輯佚、點校、注釋，對中國符瑞文化的深入研究有促進意義。符瑞文化，作爲一種「神道設教」的政治文化形態，它「明命鬼神，以爲黔首則」（《禮記·祭義》），千百年來，像一股無形的潛流，有效地占據中國古代民衆的思想領域和精神世界。可見，符瑞文化影響深遠。然而，古代及近代的符瑞整體研究工作，并未真正深入而系統地展開，尤其是符瑞之説流行的中古之世，其史料之豐富與其研究的匱乏滯後形成强烈反差，亟待深入拓展研究。因此，對孫氏《瑞應圖》進行全面的整理校注，對中國文化史研究意義重大。

民俗學意義

孫氏《瑞應圖》一書輯錄了大量的符瑞物象。這些符瑞物象，如麒麟、白虎、白鹿、鳳凰、神雀、嘉禾、連理木、芝英等等，不勝枚舉，當符瑞文化走向衰亡時，符瑞之政治意蘊漸漸

淡化，日益剝離，但是，符瑞物象本身應有的指代吉祥的心理預期與心理認同不會瞬間消散，它如同一股潛流，一直留存於吉祥文化的場域之中。一旦吉祥喜慶的場域浮現，符瑞物象便以民俗吉祥的身份閃亮登場。可見，符瑞文化是民俗吉祥文化的直接源頭之一。對孫氏《瑞應圖》一書的校注整理，對民俗吉祥文化的研究具有重要意義。

可見，孫氏《瑞應圖》一書雖具有文獻學以及文化史、民俗史意義上的重要研究價值。然就本人所見，有關孫氏《瑞應圖》的研究卻寥寥無幾。下面將孫氏《瑞應圖》研究情況簡要臚列如次：一是孫氏《瑞應圖》的輯佚研究。如前所述，孫氏《瑞應圖》有四家輯佚本，然疏漏較多，亟待補遺、校勘與注釋，以求重現原書品貌，以備符瑞文化研究之用。二是孫氏《瑞應圖》的校勘、注釋研究，目前尚無此類研究成果出現。三是關涉研究，有陳槃《敦煌抄本〈瑞應圖〉殘卷》，饒宗頤《敦煌本〈瑞應圖〉跋》，鄭炳林、鄭怡楠《敦煌本〈瑞應圖〉讖緯佚文輯校》，游自勇《敦煌寫本 P. 2683〈瑞應圖〉新探》等，均對敦煌《瑞應圖》殘卷進行了詳細的研究，研究涉及到《瑞應圖》的成書年代、作者考察、文獻流傳、形制、體例、瑞應品目、佚文輯校等層面；胡曉明《圖說精靈瑞物——論〈瑞應圖〉》則從宏觀理論，考察了《瑞應圖》的風格、體例與功能。這些關涉研究，為我們輯佚、校勘、注釋孫氏《瑞應圖》提供了有益的借鑒與幫助。

然而，除其四家輯佚本外，目前國內外學術界尚無人補遺、點校、注釋與整理該書，除部分學者在文章中偶有提及外，亦無人進行過系統研究，這與符瑞文化在中古之世產生的重要影響，孫

氏《瑞應圖》在符瑞文獻中的重要地位極不相稱，亟待深入拓展研究。本書便是基於此種現狀的拓展研究。

三、孫氏《瑞應圖》輯注之體例

底本　前文所列四家輯本，相較之下，以葉輯本、馬輯本較爲全備，且二輯本分類明晰有秩，以天瑞、地瑞、神仙瑞、器物瑞、植物瑞、動物瑞等品目，輯録了諸書摘引孫氏《瑞應圖》的符瑞條目，這些符瑞條目基本囊括了漢魏六朝時期流行的符瑞物象。尤爲可貴的是，葉輯本補充了《稽瑞》中摘引孫氏《瑞應圖》的文獻内容，這是馬輯本所不具備的。然葉輯本的基本體例爲：以某一文獻所引孫氏《瑞應圖》的符瑞條目爲基準，後列其他文獻所引同一符瑞條目品目爲補充。這種體例，雖所引文獻可相互參照，未若馬輯本欲總匯諸本所引，比勘校對，力圖復原原書品貌，更適合作爲輯注的底本。考敦煌本《瑞應圖》殘卷，圖記内容大抵若馬輯本體例。故本書以馬輯本爲底本，以其他輯本爲補充。

輯佚　孫氏《瑞應圖》全書亡佚，今已無從窺見其貌。清人輯佚，綜合考察之，缺漏較多。主要表現在搜集不全，佚文較多。清人輯本，多據類書，主要有《稽瑞》《太平御覽》《藝文類聚》《初學記》《白孔六帖》《事類賦》《太平廣記》，其他如《開元占經》《古微書》《晉中興書》《古玉圖譜》及史志之

《帝紀》《五行志》《天文志》也是重點摘引的文獻。然而，清人輯録，畢竟有限。基於傳世文獻徵引

孫氏《瑞應圖》的輯佚、缺漏較多，出土文獻如畫像石（武梁祠符瑞圖像榜題）、敦煌文獻等清人更無

從得見，故需輯録、補遺，以求完備。本書中凡標注「補」者，即爲補録條目，或與馬輯本差別較

大，或爲新條目。

校勘　諸本輯録孫氏《瑞應圖》，因所據文獻不同，往往各有差別，訛誤、辭費之處時時可見。

如馬輯本「玄豹」條：「幽都郎谷山上多玄豹。」馬輯本所據是類書《白孔六帖》，然考《山堂肆考》卷

二百十七引孫氏《瑞應圖》作「幽州即谷山多玄豹」，此「郎谷山」與「即谷山」，疑爲形近而訛。據《山

海經・中山經》：「又東南三十五里，曰即谷之山，多美玉，多玄豹。」故可判定馬輯本「郎」字當作

「即」。又如「青龍」條：「青龍，水之精也。乘龍而上下，不處淵泉。」青龍「乘龍而上下」，令人費解，

據敦煌《瑞應圖》殘卷（P.2683）引孫氏《瑞應圖》作「乘雲而上下」，故「乘龍」當是「乘雲」之訛。諸如

此類，均需詳細考證勘校。

注釋　本書除輯佚、校勘之外，另一項重要的工作便是注釋。爲了方便參閱，特將校勘、注

釋合并一處，統稱之爲「校注」。注釋力求全面、詳盡、深入，同一注釋前面出現過，則後文不再重

複出注。　如「飛兔」條有對「飛兔」的注釋，後文「騕裏」條云：「騕裏者，神馬也，與飛兔同。」此處

「飛兔」便不再出注。　此外，囿於篇幅，附録《説郛》輯本、葉輯本、王輯本、《稽瑞》等僅附録文本，

不做注釋。

四、關於附錄

關於孫氏《瑞應圖》的四家輯本，馬輯本爲本書輯注的底本，讀者將有全面的了解。爲了方便讀者對四家輯本的比對、校勘，同時也爲方便讀者對其他三家輯本有一個全面的了解與認知，故將其他三家輯本以附錄的形式放置文末。

此外，與孫氏《瑞應圖》類似的典籍，還有署名熊理的熊氏《瑞應圖》、署名劉賡的《稽瑞》、敦煌本《瑞應圖》殘卷。

熊氏《瑞應圖》　熊理，魏、晉間人，生平事迹不詳。《舊唐書・經籍志》「子部雜家」類記有熊理撰《瑞應圖贊》三卷，《新唐書・藝文志》「子部雜家」類記有熊理撰《瑞應圖贊》三卷，《中興館閣書目》「子部雜家」類記有熊氏《瑞應》三篇。清人王仁俊《玉函山房輯佚書續編三種》「子編五行類」輯「熊撰《瑞應圖》一卷，輯錄符瑞條目二十三條。

敦煌本《瑞應圖》殘卷　法國國家圖書館藏，編號 P．2683。該殘卷爲彩繪，長約四米半，首尾殘缺，不著撰人名氏，分門別類記載符瑞物事多種，今存龜、龍、發鳴三類。一九三五年，王重民在巴黎見到該圖卷，定名爲「瑞應圖」。殘卷以圖、説爲基本體例，上幅爲圖，下幅爲説。圖與説皆有品目，今存圖二十二幅，説不盡有圖，故而説較圖爲多。殘卷引述《宋書・符瑞志》，又稱舊圖孫氏《瑞

應圖》不載，字又不避唐諱，殆六朝寫本。

劉賡《稽瑞》 《稽瑞》一卷，署名唐劉賡撰，劉賡事迹不詳。《稽瑞》一書輯録稽考堯舜至南朝梁歷代符瑞之事，故名。其書如《蒙求》之體，每兩事以四字對偶句式出之，兩句一對，然後引諸書加以解釋。今行《後知不足齋叢書》本，前有維嵩白雲子自序、道光十四年太倉季錫疇序，末有光緒十年鮑廷爵跋。是書著於《崇文總目》本，又見《玉海》「祥瑞」類。陳子準得是書，名其藏書樓曰「稽瑞」，志喜也。欲刊未果。顧湘購得之，刻入《玲瓏山館叢書》。鮑氏從原書校補行世。顧氏所刊者，影宋本也，「徵」「敬」「殷」缺末筆。有舊抄本、清道光十四年顧氏刊本、《玲瓏山房叢刻》本、《後知不足齋叢書》本、《叢書集成初編》本。

這三種典籍，基本都屬於「符瑞圖」類作品，要麼與孫氏《瑞應圖》撰述的內容、體例基本一致，要麼與孫氏《瑞應圖》關繫極爲密切，所録符瑞品目主要摘引自孫書，故亦作附録置於本輯注之後，以便讀者翻閱查檢。

目録

孫氏《瑞應圖》輯注

序

《瑞應圖》一卷，孫柔之撰。按崔豹《古今注》，孫亮作流離屏風，鏤作瑞應圖，凡一百二十種，此圖之緣起也。柔之不詳何人，或孫亮之族歟？《隋志》「五行家」有《瑞應圖》三卷，《瑞圖贊》二卷，注云：「梁有孫柔之《瑞應圖記》，孫氏《瑞應圖贊》各三卷，亡。」《唐志》「雜家」復出孫柔之《瑞應圖記》三卷，今佚。從諸書所引輯録凡一百二十一條，較舊多其一種，意「神鼎」「寶鼎」引者殊題，當同一瑞器也。諸引皆不言記，故止題《瑞應圖》，而圖實散亡不可見矣。《開元占經》引有注語，未知誰作，觀其瓑言宋事，又述及沈約《宋書》，則知梁、陳間儒之所爲矣。歷城馬國翰竹吾甫。

一

日月揚光〔一〕

日月揚光者，人君之象也〔二〕。君不假臣下以柄權〔三〕，《藝文類聚》作「之權」，無「柄」字。則日月揚光。瞿曇悉達《開元占經》卷五、虞世南《北堂書鈔》卷一百四十六、歐陽詢《藝文類聚》卷一引下二句無「日」字。

王者動不失〔四〕，日揚光也。《太平御覽》卷八百七十二。

〔補〕

君不假臣下之權，則日月揚光。《太平御覽》卷四引孫氏《瑞應書》〔五〕。

日揚光者，人君不假臣之權，則日揚光。《太平御覽》卷八七二《休徵一》引孫氏《瑞應圖》。

君不假臣下之權，則月揚光。又曰：「王者動不失時〔六〕，則月爲之揚光。」《稽瑞》引孫氏《瑞應圖》。

人君不假臣下以權，則日月揚光。《唐開元占經》卷十一引孫氏《瑞應圖》〔七〕。

〔校注〕

〔一〕日月揚光：或作「日揚光」「月揚光」，眾說紛紜。古時君王施政優劣，黎庶吉凶，皆以日之明暗、色彩、運

行變化爲表徵。《宋書·符瑞志》曰：「日月揚光，日者，人君象也，人君不假臣下之權，則日月揚光明。」揚光：光芒

熾盛。日是古代占象者的重要考察對象，古人認爲，日爲衆陽之精，人君之象。《洪範五行傳》云：「日者，照明之大

表，光景之大紀，群陽之精，衆貴之象也。」日揚光即日光明大盛，爲君正臣賢，政治昌明，百姓安樂之徵，君權強盛之

瑞。《漢書·李尋傳》：「夫日者，衆陽之長，輝光所燭，萬里同晷，人君之表也。」

〔二〕人君：君主、帝王。《左傳·文公十六年》：「且既爲人君，而又爲人臣，不如死。」《史記·滑稽列傳》：

「請以人君禮葬之。」

〔三〕假：授予，給予。《左傳·僖公二十八年》：「天假之年，而除其害。」《史記·孔子世家》：「假我數年，若

是，我於《易》則彬彬矣。」

〔四〕不失：不偏離，不失誤。《易·隨》：「出門交有功，不失也。」孔穎達疏：「以所隨之處不失正道，故出門

即有功也。」

〔五〕孫氏《瑞應書》：即孫氏《瑞應圖》。

〔六〕動不失時：指不做不切合時宜的事。語出《淮南子·人間訓》：「聖人敬小慎微，動不失機。」

〔七〕《唐開元占經》：《開元占經》全稱《大唐開元占經》，清人又或名《唐開元占經》，作者是瞿曇悉達，是中國

古代天文學著作之一。諸書徵引有時稱《開元占經》，有時稱《唐開元占經》，有時稱《占經》。

日有黃抱〔一〕

君賢，得土地，則日有黃抱。《太平御覽》卷八百七十二。

[補]

君賢得土地，則有黃抱。《唐開元占經》卷七引孫氏《瑞應圖》。

[校注]

〔一〕黃抱：黃，黃色；抱，環繞。日有黃抱，即在太陽周圍有黃色光圈環繞，當爲日暈。如上所言，古時君王施政優劣，黎庶吉凶，皆以日之明暗、色彩、運行變化爲表徵。以色彩論，日中黃爲本色，其暈之色當依君王之五行屬性而定。《禮斗威儀》曰：「君乘土而王，其政太平，則日五色無主；乘木而王，其政升平，則黃中而青暈；乘火而王，則黃中而赤暈；乘金而王，則黃中而白暈；乘水而王，則黃中而玄暈。」暈抱以黃色爲佳，黃色爲土色，兆君有土。《孝經援神契》曰：「黃氣抱日，輔臣納忠，德至於天。」

景星〔一〕

景星者，天暭星之精也〔二〕。狀如半月，生於晦朔〔三〕。光從月出，出於西方。王者不私人以官〔四〕，使賢者在位，則景星出見，佐月爲明。

〔二〕《藝文類聚》「天暭」作「大星」，《御覽》卷七作「天暭」；《開元占經》作「景星者，星之精也」。

〔三〕《開元占經》無此二句。《占經》引有此二句，諸引并無之。

〔四〕王者不私人以官，諸引并作「助月爲明，王者不私人則見。」據《占經》《御覽》八百七十二訂補。《藝文類聚》卷一、《開元占經》卷七十七、《太平御覽》卷四又卷七又卷

四

八百七十二、吳淑《事類賦》卷二注。一曰：「德及幽隱〔五〕，則出。」《開元占經》卷七十七、《太平御覽》卷八百七十二引作「德及幽微，則景星見。」

[補]

景星，或如半月，或如星中空，或如赤氣，先月出西方，故曰「天見景精」。明王出，號令合人心，制禮合人意，則見星於晦朔，助日光也。堯時出翼〔六〕，舜時出房〔七〕，景德也。其狀無常，有道之國王者無私之應也。《稽瑞》引孫氏《瑞應圖》。

景星者，大星也，狀如半月，生於晦朔，助月為明。王者不敢私人則見。又曰：「王者承天〔八〕，則老人星臨其國。」《藝文類聚》卷一引孫氏《瑞應圖》。

景星者，天暉也，狀如半月，生於晦朔，助月為明，王者不私人則見。暉，音精。《格致鏡原》卷二引孫氏《瑞應圖》。

[校注]

〔一〕景星：雜星名，又稱「德星」「瑞星」「大星」。《史記·天官書》：「天精而見景星。景星者，德星也。其狀無常，出於有道之國。」裴駰《集解》曰：「有赤方氣與青方氣相連，赤方中有兩黃星，青方中一黃星，凡三星合為景星。」張守節《正義》曰：「景星狀如半月，生於晦朔，助月為明，見則人君有德，明聖之慶也。」《漢書·禮樂志》有《景星》篇，如

淳注曰：「景星者，德星也，見無常，常出有道之國。鎮星爲信星，居國益地。《晉書・天文志・雜星氣》「瑞星」條：「一曰景星，如半月，生於晦朔，助月爲明。或曰星大而中空；或曰有三星，在赤方氣，與青方氣相連，黃星在赤方氣中，亦名德星。」《宋書・符瑞志》：「景星，大星也。狀如半月，於晦朔助月爲明。」可見景星是符瑞之兆，君王有德乃見。

天暒星之精也：「暒」通「晴」。據《史記・天官書》：「天精而見景星。《漢書》作「姓」，亦作「暒」，郭璞注《三蒼》：「暒，雨止無雲也」。司馬貞《索隱》曰：「精謂景星天晴方可見，此處「天暒星之精」，文意不可解，疑爲「天精而見景星」之誤。《太平御覽》卷七作「景星者，大星也」。可知清朗」。又《漢書・天文志》：「天暒而見景星。《漢書》作「姓」，郭璞注「景星」之誤。《後漢書・律曆志下》：「晦朔合

晦朔：《太平御覽》卷七引作「晦」。晦朔：農曆每月末一日及初一日。《太平御覽》卷八百七十二引郭璞《游仙詩》之七：「晦朔如循環，月盈已見魄。」

私人：《太平御覽》卷八百七十二作「私於人」。

幽隱：隱居不仕的賢人。《晉書》卷九十四《隱逸傳》：「孝武帝下詔曰：『夫哲王御世，必搜揚幽隱，故空谷流縶維之咏，丘園旅束帛之觀。』」

堯：古帝陶唐氏之號，姓伊祁，名放勳，古唐國（今山西臨汾堯都區，古稱河東地區）人。上古時期部落聯盟首領，「五帝」之一，帝嚳之子。十三歲封於陶，十五歲輔佐兄長帝摯爲天子，定都平陽。二十年後，堯老，舜代摯爲天子，定都平陽。二十年後，堯代摯執政，改封於唐地，號爲「陶唐氏」。二十八歲，堯代替堯執政，堯讓位二十八年後死去，葬於穀林。翼：即翼宿，星宿名，二十八宿之一，南方朱鳥七宿中的第六宿，凡二十二星。

舜：傳說中古代父系氏族社會後期部落聯盟的賢明首領。姚姓，有虞氏，名重華，史稱「虞舜」或「舜」。相傳受堯禪讓，後禪位於禹，死於蒼梧。房：即房宿，星宿名，二十八宿之一，蒼龍七宿之第四宿，有星四顆，即天

蠍座的 π、ρ、σ 四星。古時以爲主車馬，故稱之爲天駟，房駟。

〔八〕承天：承奉天道。《易·坤》：「至哉坤元，萬物資生，乃順承天。」

斗賨精〔一〕

王者孝行之溢〔二〕，則斗賨精。北斗七星光明若賨也〔三〕。《太平御覽》卷八百七十二。

[校注]

〔一〕斗賨精：斗，指北斗七星；賨，同「隕」，隕落；精，星，張衡《東京賦》：「辨方位而正則，五精帥而來催。」李善注引薛綜曰：「五精，五方星也。」據本條末句，斗賨精，即爲北斗七星光明異常，似將隕落。

〔二〕溢：流布。《孟子·離婁上》：「爲政不難，不得罪於巨室。巨室之所慕，一國慕之；一國之所慕，天下慕之。故沛然德教溢乎四海。」

〔三〕北斗七星光明若賨也：此句《太平御覽》卷八百七十二爲正文下之夾注，原文作「北斗七星光明，若將賨也」。

老人星〔一〕

王者承天德理〔二〕，《藝文類聚》無「德理」二字。則老人星臨其《御覽》無「其」字。國〔三〕。《藝文類聚》

卷一〔四〕、《開元占經》卷十八〔五〕、《太平御覽》卷八百七十二。

[補]

老人星見則主安，不見則兵起。春分見卯，秋分見丁〔六〕。《稽瑞》引孫氏《瑞應圖》。

王者承天，則老人星臨其國。《唐開元占經》卷六十八、《文苑英華》卷五百六十一、《玉海》卷一百九十五引孫氏《瑞應圖》。

老人星見，人主壽昌〔七〕。《文苑英華》卷五百六十一引孫氏《瑞應圖》。

[校注]

〔一〕老人星：星名，又叫壽星，南極老人，也省稱爲「老人」，是南部天空的船底座中最亮的一顆恆星，古人認爲它象徵長壽。《史記·天官書》：「狼比地有大星，曰南極老人。老人見，治安，不見，兵起。」張守節《史記正義》：「老人一星，在弧南，一曰南極，爲人主占壽命延長之應。常以秋分之曙見於景，春分之夕見於丁。見，國長命，故謂之壽昌，天下安寧。不見，人主憂也。」《史記·封禪書》「壽星祠」，司馬貞《史記索隱》：「壽星，蓋南極老人星也。見則天下理安，故祠之以祈福也。」《敦煌曲子詞·菩薩蠻》：「頻見老人星，萬方休戰爭。」《稽瑞》曰：「俞兒道伯，老人主安。」

〔二〕德理：《太平御覽》卷八百七十二作「得理」。

〔三〕臨其國：馬輯本曰《御覽》無「其」字，當有疏誤。《太平御覽》卷七引曰：「王者承天，則老人星臨其

國。」又卷八百七十二引曰：「王者承天得理，則老人星臨國。」前者引有「其」字，後者無「其」字。臨其國，指老人星出現在地平綫以上。對此史書中記載頗多，如《隋書》卷二十一《天文下》：「四年六月壬戌，歲星晝見。占曰：『歲色黃潤，立竿影見，大熟。』是歲大穰，米斛三十。又曰：『星與日爭光，武且弱，文且強。』自此後，帝崇尚文儒，躬自講說，終於太清，不修武備。八月庚子，老人星見。占曰：『老人星見，人主壽昌。』自此後，每年恒以秋分後見於參南，至春分而伏。武帝壽考之象云。」即爲此符瑞所主之應的詮釋。

〔四〕：卷一：馬輯本闕，據《藝文類聚》補。

〔五〕：卷十八：當作「卷六十八」。

〔六〕：春分見卯，秋分見丁：《晋書·天文志》云：「老人一星，在弧南，一曰南極，常以秋分之旦見於丙，春分之夕而没於丁。見則治平，主壽昌，常以秋分候之南郊。」

〔七〕：壽昌：見《晋書·穆帝紀》：「督護戴施獲其傳國璽，送之，文曰『受天之命，皇帝壽昌』，百僚畢賀。」杜甫《寄韓諫議注》詩：「周南留滯古所惜，南極老人應壽昌。」

景雲〔一〕

景雲者，太平之應也。一曰：「慶雲〔二〕，《御覽》無「慶雲」二字。非氣非烟，五色紛緼〔三〕」一作「氛氳」。謂之慶雲。」《藝文類聚》卷一又卷九十八、《太平御覽》卷八百七十二引首二句。

[補]

景雲者，太平之應也。《海錄碎事》卷一引孫氏《瑞應圖》。

景雲者，太平之應也。一曰：「慶雲，非氣非烟，氤氳五色〔四〕，謂之慶雲。」《天中記》卷二引孫氏《瑞應圖》。

[校注]

〔一〕此條又見《太平御覽》卷八。景雲：又名「慶雲」「卿雲」，五色之雲，古以爲符瑞之徵應。《史記·天官書》：「若烟非烟，若雲非雲，郁郁紛紛，蕭索輪困，是謂卿雲。」《後漢書》卷三十《郎顗傳》「如是，則景雲降集，眚沴息矣。」李賢注：「景雲，五色雲也，一曰慶雲。」《孝經援神契》曰：「德至山陵則景雲出。」

〔二〕慶雲：「景雲」的別稱。《漢書》卷二十二《禮樂志》載《郊祀歌十九章》，其《華燁燁》云：「神之徠，泛翊翊，甘露降，慶雲集。」《漢書》卷二十六《天文志》：「若烟非烟，若雲非雲，郁郁紛紛，是謂慶雲。」

〔三〕紛緼：雲氣色盛之貌。《楚辭·九章·橘頌》：「紛緼宜修，姱而不醜兮。」《太平御覽》卷八引作「氤氳」。班固《東都賦》後所附《寶鼎詩》：「寶鼎見兮色紛緼，焕其炳兮被龍文。」

〔四〕氤氳：迷茫貌、彌漫貌。曹植《九華扇賦》：「效蚪龍之蜿蟬，法虹霓之氤氳。」

霱雲〔一〕

霱雲，慶雲也〔二〕，其《御覽》作「有」。狀外赤內黄〔三〕。《白孔六帖》卷二一《太平御覽》卷八。

[校注]

〔一〕霱雲：瑞雲，也作「裔」。《廣韵·術韵》：「霱，霱雲，瑞雲。本亦作裔。」《古文苑》卷一一董仲舒《雨雹對》：「雲則五色而爲慶，三色而成裔。」《白孔六帖》卷二《雲》引《瑞應圖》、《太平御覽》卷八引《瑞應圖》均作「裔」。

〔二〕霱雲，慶雲也：馬輯本原作「霱，慶雲也」，據《白孔六帖》及《太平御覽》增補。慶：《太平御覽》卷八作「瑞」。

〔三〕其：《太平御覽》卷八作「有」。按：當作「其」。

梢雲〔一〕

梢雲，瑞雲，人君德至則出，若樹木梢梢然也〔二〕。《文選》郭景純《江賦》李善注〔三〕。

[校注]

〔一〕　稍雲：此條同見於《玉芝堂談薈》卷十九、《海録碎事》卷十上、《天中記》卷二、《格致鏡原》卷三、《歷代詩話》卷十七。稍雲，亦作「稍雲」「捎雲」。《史記·天官書》：「稍雲精白者，其將悍，其士怯。」《漢書·天文志》作「捎雲」。稍雲是瑞雲、祥雲、爲符瑞之一種，在天空中位置極高。如左思《吳都賦》：「稍雲無以逾，嶰谷弗能連。」李善注曰：「《漢書·天文志》曰：『見捎雲。其説稍，如樹也。』劉良注：『言雖稍雲之高亦不能逾也。』」

〔二〕　稍稍然：勁挺貌。謝朓《酬王晉安》詩云：「稍稍枝早勁，塗塗露晚晞。」吕向注：「稍稍，樹枝勁强無葉之貌。」

〔三〕　郭景純：即郭璞。郭璞《江賦》中關於「稍雲」的句子爲：「驪虯摻其址，稍雲冠其岧。」李善注「稍雲」引孫氏《瑞應圖》。

甘露〔一〕

甘露者，美露也。神靈之精，仁瑞之澤〔二〕，其凝若脂，其甘如飴〔三〕，一名「膏露」，一名「天酒」〔四〕。《太平御覽》卷十二。

露色濃甘者，謂之甘露。王者施德惠〔五〕，則甘露降其草木。徐堅《初學記》卷二、《太平御覽》卷十二、《北堂書鈔》卷一百五十二引「露色濃爲甘露」一句。《白孔六帖》卷一引云：「王者德施，則甘露降。」《藝文類聚》

卷九十八引云：「甘露者，神靈之精也，其味甘。王者和氣茂，則甘露降其草木。」

者老得敬[六]，則松柏受甘露，尊賢養老，不失細微[七]，則竹葦受甘露。《藝文類聚》卷九十八、《太平御覽》卷十二。

甘露者，味清而甘，降則草木暢茂[八]，食之令人壽。《太平御覽》卷十二、《藝文類聚》卷九十八引「食之」句。

一曰王者德至於天，和氣感則甘露降於松柏。

[補]

膏露，蓋神露之精也。《稽瑞》引孫氏《瑞應圖》。

王者德及天，則甘露降。《稽瑞》引孫氏《瑞應圖》。

王者和氣茂，則甘露降於草木。一本云：「者老得敬，竹柏受。尊賢容衆，不失細微，則竹葦受。」《稽瑞》引孫氏《瑞應圖》。

甘露者，神露之精也，其味甘。王者施德惠，則甘露降於其草木。露之異者，有朱露、丹露、玄露、青露、黄露。」增又曰：「甘露者，美露也。神靈之精，仁瑞之澤，其凝如脂，其甘如飴。一名『膏露』，一名『天酒』。」又曰：「王者德至於天，和氣感則甘露降於松柏。」《御定淵鑑類函》卷十引孫氏《瑞應圖》。

又曰：「露色濃爲甘露。王者和風茂，則甘露降於草木[九]。一本曰：「食之令人壽。」

一本云：「者老得敬，竹柏受。尊賢容衆，不失細微，則竹

一曰王者德至於天，和氣感則甘露降於松柏。《太平御覽》卷十二又卷八百七十二。

[校注]

〔一〕甘露：亦稱「膏露」。甘者，甜美之意。甘露即甘美的雨露。甘露爲國家太平、王者有德、尊賢敬老之瑞。《白虎通》曰：「甘露者，美露也」，降則物無不盛。」司馬相如《封禪頌》：「自我天覆，雲之油油。甘露時雨，厥壤可游。滋液滲漉，何生不育！嘉穀六穗，我穡曷蓄？」《漢書》卷九十九《王莽傳》載王莽奏議：「今幸賴陛下德澤，間者風雨時，甘露降，神芝生，蓂莢朱草、嘉禾、休徵同時并至。」

〔二〕仁瑞之澤：澤，雨露。此句意爲因仁德所降之雨露。

〔三〕飴：糖稀，用米、麥芽熬成的糖漿。《詩經·大雅·綿》：「周原膴膴，菫荼如飴。」韓愈《芍藥歌》：「一尊春酒甘若飴，丈人此樂無人知。」

〔四〕天酒：上天所降之酒。

〔五〕德惠：德澤恩惠。《史記·秦始皇本紀》記載始皇三十七年會稽刻石：「平一海内，德惠修長。」

〔六〕耆老：《曲禮》曰：「六十曰耆。」《說文解字》云：「七十曰老。」此處泛指老年人。《禮記·王制》：「養耆老以致孝，恤孤獨以逮不足。」

〔七〕細微：細小、隱微之事。《鬼谷子·抵巇》：「通達計謀，以識細微。」《後漢書·盧植傳》：「宜弘大務，蠲略細微。」

〔八〕暢茂：繁榮旺盛。《孟子·滕文公上》：「草木暢茂，禽獸繁殖。」

〔九〕和風茂：當作「和氣茂」。

靈雨〔一〕

遇旱，責躬引咎〔二〕、理察冤枉〔三〕、退去貪殘〔四〕、側修惠政〔五〕，則降以靈雨〔六〕。如其有道術，禱祝山川〔七〕，致龍轉石〔八〕，閉陽從陰之類〔九〕，誠非瑞應，是以魯侯有暴尪之誚〔一〇〕，齊景以祠山見譏〔一一〕。《太平御覽》卷三十五。

〔校注〕

〔一〕靈雨：好雨，尤指在大旱時及時下降之雨，雨量充沛，但不會造成災害。

〔二〕責躬：反躬自責。《後漢書·郭太傳》：「蘧瑗、顏回尚不能無過，況其餘乎？慎勿恚恨，責躬而已。」引咎：歸過失於己。東漢趙曄《吳越春秋·勾踐伐吳外傳》：「會濤怖懼，遂自引咎。」責躬引咎是歷代統治者應對旱災的一種措施，通過自我譴責與貶損的方式希望上天降以甘雨。如《三國志·魏志·高堂隆傳》載高堂隆對崇華殿災曰：「孔子曰：『灾者修類應行，精祲相感，以戒人君。』是以聖主睹災責躬，退以修德，以消復之。」即爲此類應對措施。

〔三〕冤枉：馬輯本原作「寬枉」。考「寬」與「冤」形似，且「寬枉」文意不通。又《太平御覽》卷三十五作「冤」，據改。冤枉，指無辜的人被誣指爲有罪，無過錯的人受到指責。漢王符《潛夫論·愛日》：「郡縣既加冤枉，州司不治，

令破家活，遠詣公府。」

〔四〕貪殘：貪婪、殘暴之人。此指朝廷爲官不仁者。

〔五〕惠政：仁政。《晉書》卷六十七《溫嶠傳》：「咸和初，代應詹爲江州刺史，持節、都督、平南將軍、鎮武昌，甚有惠政，甄異行能，親祭徐孺子之墓。」

〔六〕靈雨：《太平御覽》卷三十五作「零雨」。

〔七〕禱祝：向神靈禱告以求福壽。禱祝山川，向名山、大川祈禱以求雨。

〔八〕致龍轉石：謂以道術招致風雨。

〔九〕閉陽從陰：閉，原本作「閂」。古人認爲大旱是陰陽不調的結果，陽勝於陰故旱，所以要抑制陽氣，增長陰氣，以達到降雨之目的。

〔一〇〕魯侯有暴尪之誚：尪，馬輯本原作「尩」；「魯侯」，馬輯本作「齊侯」，據《太平御覽》卷三十五改。據《左傳·僖公二十一年》：「夏，大旱，公欲焚巫尪。臧文仲曰：『非旱備也。修城郭，貶食省用，務穡勸分，此其務也。巫尪何爲？天欲殺之，則如勿生；若能爲旱，焚之滋甚。』公從之。是歲也，饑而不害。」又據《禮記·檀弓》：「歲旱，穆公召縣子而問然，曰：『天久不雨，吾欲暴尪而奚若？』曰：『天久不雨，而暴人之疾子，虐，毋乃不可歟！』『然則吾欲暴巫而奚若？』曰：『天則不雨，而望之愚婦人，於以求之，毋乃已疏乎？』」尪，一種巫術儀式，通過暴曬有「尪」這種殘疾的人來祈雨的儀式。古人認爲，脊病之人，其面向上，俗謂天哀其雨，恐病人其鼻，故爲之旱，是以焚之。尪，突胸仰向之疾。誚，《太平御覽》卷三十五作「消」，應爲形近而誤。

〔一一〕齊景以祠山見譏：事見《晏子春秋》卷一。齊大旱逾時，景公召群臣問曰：「天不雨久矣，民且有饑色。

吾使人卜，云，祟在高山廣水。寡人欲少賦斂以祠靈山，可乎？」群臣莫對。晏子進曰：「不可！祠此無益也。夫靈山固以石爲身，以草木爲髮，天久不雨，髮將焦，身將熱，彼獨不欲雨乎？祠之無益。」

大虹〔一〕

大虹竟天〔二〕，握登見之〔三〕，意感生帝舜於姚墟〔四〕。《太平御覽》卷十四。

〔校注〕

〔一〕 大虹：虹是雨後天空中出現的彩色圓弧，有紅、橙、黄、綠、藍、靛、紫七種顏色，是大氣中的小水珠經日光照射發生折射和反射作用而形成的光學現象，出現在和太陽相對着的方向。虹又分爲虹、霓。《列子·天瑞》：「虹霓也，雲霧也，風雨也，四時也，此積氣之成乎天者也。」《爾雅·釋天》疏曰：「有異虹雙出，色鮮盛者爲雄，雄曰虹。暗者爲雌，雌曰霓。」虹霓爲符瑞之一種，有時虹霓并出被視爲災異。《漢書》卷四十五《息夫躬傳》：「虹霓曜兮日微，孽杳冥兮未開。」顏師古注引張晏曰：「虹霓，邪陰之氣，而有照曜，以蔽日月。云讒言流行，忠良浸微也。」《稽瑞》引《詩含神霧》曰：「握登見大虹竟天，意感生舜於姚墟。」

〔二〕 竟天：直至天邊，滿天。周遍於天空之中，形容虹之大。《史記·天官書》：「秦始皇之時，十五年彗星四見，久者八十日，長或竟天。」

〔三〕握登：瞽叟之妻，舜母。南朝梁蕭繹《金樓子》卷一：「（舜）母曰握登，早終，瞽叟更娶生象。」

〔四〕意感生帝舜於姚墟：《史記·五帝本紀》張守節《正義》：「瞽叟姓媯。妻曰握登，見大虹，意感而生舜於姚墟，故姓姚。目重瞳子，故曰『重華』。字都君。龍顏，大口，黑色，身長六尺一寸。」

真人〔一〕

真人者，黃帝時游於池〔二〕。王者有茂德〔三〕，不貪貨利〔四〕，則金人乘船游王後池〔五〕。《太平御覽》卷八百七十二又卷七百七十、《北堂書鈔》卷一百三十七、《白孔六帖》卷十一引云：「王者德茂，則金人云云。」

[補]

黃真人守日水國，方自隆也。《稽瑞》引孫氏《瑞應圖》。

真人者，黃帝時游於池。王者著德，不貪貨利，則金人乘金船游王後池。又曰：「王者德至，則金人游於池。」《唐開元占經》卷一百一十三引孫氏《瑞應圖》。

[校注]

〔一〕真人：道教把修真得道、洞悉宇宙和人生本原的仙人稱爲真人，亦泛指成仙之人。《黃帝內經·素問·

上古天真論》：「上古有真人者，提挈天地，把握陰陽，呼吸精氣，獨立守神，肌肉若一，故能壽敝天地，無有終時，此其道生。」《淮南子·本經訓》：「莫死莫生，莫虛莫盈，是謂真人。」《雲笈七籤》卷九十一《七部名數要記部》：「老君曰：『所謂真人者，性合乎道者也。』」

〔二〕黃帝時游於池：此典不詳所出。黃帝，古華夏部落聯盟首領，中國遠古時代華夏民族的共主，五帝之首，被尊爲中華「人文初祖」。據說他是少典與附寶之子，本姓公孫，後改姬姓，故稱姬軒轅。居軒轅之丘，號軒轅氏，建都於有熊（今新鄭市），亦稱有熊氏。池，由最後一句可知，爲王者園林中的池塘。

〔三〕茂德：盛德。《左傳·宣公十五年》：「狄有五罪……怙其儁才而不以茂德，兹益罪也。」晉陸機《皇太子宴玄圃宣猷堂有令賦詩》：「茂德淵沖，天姿玉裕。」

〔四〕貨利：財物。《説苑》卷七：「是以聖王先德教而後刑罰，立榮恥而明防禁，崇禮義之節以示之，賤貨利之弊以變之。」

〔五〕金人：即真人、仙人。漢武帝曾作金銅仙人承露盤，此金人蓋爲仙人之代稱。後三句：《太平御覽》卷七百七十、《北堂書鈔》卷一百三十七并引云：「王者德盛，則金人下乘船游王後池。」《白孔六帖》卷十一引《瑞圖》作：「王者德茂，則金人乘船游王後池。」

西王母〔一〕

黃帝時，西王母使使乘白鹿來〔二〕，白環之休符〔三〕，以有金方也〔四〕。一云帝舜時，西王母

遣使獻玉杯〔五〕。《太平御覽》卷八百七十二引全節脫「之休符」以下八字、《初學記》卷二十九、《太平御覽》卷九百六、《白孔六帖》卷九十七并引「黃帝時，西王母使使乘白鹿，獻白環之休符，以有金方也」，無「一云」以下，「之休符」以下八字據補。

〔補〕

黃帝時，西王母獻白環。《稽瑞》引孫氏《瑞應圖》。

〔校注〕

〔一〕西王母：神話中的女神，較早見於《山海經》《穆天子傳》。《山海經·海內北經》：「西王母梯几而戴勝杖，其南有三青鳥，爲西王母取食。在崑崙虛北。」《山海經》中共三次出現西王母，袁珂《山海經校注》於《海內北經》「西王母」條注曰：「珂案：有關西王母神話之記叙，見於此經者凡三，最先爲《西次三經》：『玉山，是西王母所居也。西王母其狀如人，豹尾虎齒而善嘯，蓬髮戴勝，是司天之厲及五殘。』稍後爲此經。再後爲《大荒西經》：『西海之南，流沙之濱，赤水之後，黑水之前，有大山，名曰崑崙之丘。有神——人面，虎身，文尾，皆白——處之。其下有弱水之淵環之，其外有炎火之山，投物輒然。有人戴勝，虎齒，豹尾，穴處，名曰西王母。此山萬物盡有。』三處所記，以此經爲最簡，然既著『戴勝』（下『杖』字衍，説見後）則其形貌固未易也。」此時西王母的形象還是一個狀如人的西方之神，但到《穆天子傳》中，已經變成一位兼具禮儀與文采的女神，《穆天子傳》載周穆王見西王母的故事：「吉日甲子，天子賓於西王母。乃執白圭玄璧以見西王母……乙丑，天子觴西王母於瑤池之上，西王母爲天子謠曰：『白

雲在天，山陵自出。道里悠遠，山川間之。將子無死，尚能復來。」天子答之曰：「予歸東土，和治諸夏。萬民平均，吾顧見汝。比及三年，將復而野。」東漢後期道教興起，西王母被納入道教之中，成爲道教中的女神。

〔二〕白鹿：白色的鹿。白鹿是中國古代重要的符瑞形象，王者有德則至。《國語·周語》：「王不聽，遂征之，得四白狼，四白鹿以歸。自是荒服者不至。」《漢書·郊祀志五》：「已祠，昨餘皆燎之，其牛色白，白鹿居其中。」《宋書》卷二八《符瑞志》：「白鹿，王者明惠及下則至。」參見本書「白鹿」條。

〔三〕白環：白玉環，一種配飾，常爲神仙所配。白玉環爲西王母使者所配。《後漢書·馬融傳》：「納儦僥之珍羽，受王母之白環。」《搜神記》卷二十：「漢時，弘農楊寶年九歲時至華陰山北，見一黃雀，爲鴟梟所搏，墜於樹下，爲螻蟻所困。寶見，湣之，取歸置巾箱中，食以黃花，百餘日，毛羽成，朝去暮還。一夕三更，寶讀書未臥，有黃衣童子向寶再拜曰：『我西王母使者，使蓬萊，不慎爲鴟梟所搏。君仁愛，見拯，實感盛德。』乃以白環四枚與寶曰：『令君子孫潔白，位登三事，當如此環。』」

〔四〕金方：五行學說認爲，五行、五方、五色、五聲等一一對應，「金」與方位中的西方，顏色中的白色相對應，西王母居於西方、使者乘白鹿、配白環，於五行均屬金，故稱爲金方。

〔五〕玉杯：用白玉琢成的酒杯，或爲杯之美稱。《韓非子·喻老》：「象箸玉杯，必不羹菽藿，必旄象豹胎。」《史記·孝文本紀》：「十七年，得玉杯，刻曰『人主延壽』。」《太平御覽》卷二二九「周穆王」條：「周穆王時，西戎獻玉杯，光照一室，置杯於中庭，明日水滿杯，香而甘美，斯仙人之器也。」

二美母[一]

二美母者，蓋神女也。周穆王時[二]，持酒來酌之。《太平御覽》卷八百七十二。

[校注]

〔一〕二美母：疑爲西王母侍女，如董雙成，許飛瓊等，均爲神話傳説中的仙女。陳槃疑「玉女」即「二美母」之歧出。①

〔二〕周穆王：姬姓，名滿，周昭王之子，西周第五位君主，在位五十五年，是西周在位時間最長的君王。關於周穆王西游遇西王母之事見於疑爲戰國時期所作的《穆天子傳》，此條與穆王西游見西王母的故事有着密切的聯繫。

河圖[一]

王者承天，道四通而悉達[二]，無益之術藏，而世無浮言[三]，言吉則河出龍圖[四]。《開元占經》卷一百二十，《太平御覽》卷八百七十三引略。

① 參見陳槃：《古讖緯研討及其書録解題》，上海古籍出版社二〇一〇年版，第六〇五頁。

[補]

王者順天命而行，天道四通則河出龍圖。《太平御覽》卷八百七十三引孫氏《瑞應圖》。

河圖者，天地之命，紀水之精也，王者奉順后土〔五〕，德及淵泉則出。又曰：「王者承天命而行，天道四通而悉達，無益之術藏，而世無浮言之書，則河出龍圖。」敦煌《瑞應圖》殘卷（P. 2683）引孫氏《瑞應圖》。

[校注]

〔一〕河圖：符瑞之一種，一種意見認爲河圖即爲八卦。《易·繫辭上》：「河出圖，洛出書，聖人則之。」即指八卦。如《漢書·五行志》認爲：「劉歆以爲伏羲氏繼天而王，受河圖，則而畫之，八卦是也。」一種意見認爲是帝王有德受命之瑞。《尚書·顧命》：「天球，河圖。」鄭玄注：「河圖，圖出於河，帝王聖者之所受。」《禮記·禮運》疏引《中侯握河紀》：「堯時受河圖，龍銜，赤紋綠色。」《廣博物志》卷十四引《尸子》：「禹理洪水，觀於河，見白面長人魚身，出曰：『吾河精也。』授禹河圖而還於淵中。」另《墨子·非攻》篇中亦有文王伐殷，河出圖書之記載。據以上記載，王者有德則河出圖，而河中負圖而出者一般爲龍，所以河圖又稱爲「龍圖」。

〔二〕王者承天，道四通而悉達：此句《太平御覽》卷八百七十三作「王者循天命而行」。《開元占經》卷一百二十作「王者承天命，而天道四通而悉達」。《太平御覽》卷八百七十三作「天道四通」。四通，謂與四方相通。《史記·天官書》：「倉府廄庫，四通之路。」《漢書·律曆志》：「繩者，上下端直，經緯四通也。」

〔三〕浮言：謠言，浮華不實的言論。《後漢書・安帝紀》：「所對皆循尚浮言，無卓爾異聞。」

〔四〕河出龍圖：龍負圖出於河中。

〔五〕后土：指土神或地神，亦指祀土地神的社壇。《周禮・春官・大宗伯》：「王大封，則先告后土。」鄭玄注：「后土，土神也。」《禮記・檀弓上》：「君舉而哭於后土。」鄭玄注：「后土，社也。」《漢書・武帝紀》：「朕躬祭后土地祇，見光集於靈壇，一夜三燭。」

海不揚波〔一〕

王者德及於水而王道通移〔二〕，則海不揚波〔三〕。同上。

〔一〕此條出《開元占經》卷一百二十，《太平御覽》卷八百七十三。又《稽瑞》引熊氏《瑞應圖》曰：「周公攝政，有迅雷疾風，海不揚波。」海不揚波，謂大海風平浪靜，沒有一點兒波濤。後來喻指天下太平，國家安定。

〔二〕王者德及於水而王道通移：《太平御覽》卷八百三十七《休徵部》「海」條作「王者出而王道通移」。通移：轉化。《管子・地數》：「伊尹善通移輕重、開闔、決塞，通於高下徐疾之筴，坐起之費，時也。」蓋謂伊尹善於促使輕重、開闔、決塞幾對矛盾互相向與自己相反之方向轉化。此處亦應當做轉化解。

二四

〔三〕則海不揚波：《太平御覽》卷八百三十七《休徵部·海》條作「則海不揚鴻波」。

蒙水〔一〕

共工氏受水瑞〔二〕，百官師長以水爲號〔三〕。蒙水，瑞水也〔四〕。君乘土而王〔五〕，其政太平，則蒙水出於山焉。《太平御覽》卷五十九。

〔校注〕

〔一〕蒙水：本條見《太平御覽》卷五十九，又《太平御覽》卷八百七十三引《禮斗威儀》曰：「君乘土而王，其政太平，則蒙水出於山。」并引宋均曰：「蒙，小水也。出可溉灌，生無不植也。」可知此條的來源爲緯書，蒙水爲水流量小，流速緩慢之小河。

〔二〕共工：古代傳說中的天神或上古帝王，與顓頊爭爲帝，有頭觸不周山的故事。關於共工之身份，各典籍記載不一，其身份也變化多端。《淮南子·墜形訓》：「共工，景風之所生也」。高誘注：「共工，天神也。人面蛇身，離爲景風。」《淮南子·天文訓》云：「昔共工與顓頊爭爲帝，怒而觸不周之山，天柱折，地維絕。天傾西北，故日月星辰移焉；地不滿東南，故水潦塵埃歸焉。」據此，則共工乃古天神名；《國語·魯語》：「共工氏之伯九有也。」據此則爲上古帝王；又《史記·律書》：「顓頊有共工之陣以平水害。」則此天神共工乃水神也。觀此處之共工則似爲受水

德而王的上古帝王，當是對各典籍記載的糅合。

〔三〕師長：衆官之長。《尚書‧盤庚》：「邦伯、師長、百執事之人，尚皆隱哉。」孫星衍疏曰：「師，連師，長，屬長也。」并引《禮記‧王制》：「千里之內設方伯。五國以爲屬，屬有長。十國以爲連，連有師。」以水爲號：官職命名以「水」字。

〔四〕瑞水：祥瑞之水，古人附會水的吉祥徵兆。

〔五〕乘土而王：順應土德而王。

醴泉〔一〕

醴泉者，水之精也，味甘如醴。泉出流所及，草木皆茂，飲之令人壽也。理訟得所〔二〕，醴泉出於京師，有仙人以爵酌之〔三〕。《太平御覽》卷八百七十三。

聖人能順天地，則天降膏露〔四〕，地出醴泉。《孝經‧感應章》邢昺《正義》。

[補]

王者德及地則醴泉出。狀如醴酒，可以養志，水之精也。《稽瑞》引孫氏《瑞應圖》。

王者理訟得所，則醴泉出於京師，有仙人以酌之。《稽瑞》引孫氏《瑞應圖》。

二六

孫氏《瑞應圖》輯注

白泉[一]

泉色白，自出山澤。得禮制則澤谷之白泉出[二]，飲之使人長壽。《白孔六帖》卷七。

[校注]

〔一〕醴泉：即甘泉，甜美的泉水。醴爲薄酒，味甜，泉水味甜如醴，故稱。醴泉爲古代常見符瑞。《禮記·禮運》：「故天不愛其道，地不愛其寶，人不愛其情，故天降膏露，地出醴泉，山出器車，河出馬圖，鳳皇麒麟，皆在郊椒。」醴泉味甘，有療疾之效，故其所流之處，草木皆茂，飲之令人長壽。醴泉作爲符瑞，其出現往往與以下相關政治現象相聯繫，如「刑殺當罪，賞賜當功，得禮之儀」「君德應陽」「德淪於地」「德至淵泉」「德上及太寧，中及萬靈」，其中最爲重要的就是君主德澤群物。

〔二〕理訟得所：理，審理、審問；訟，訴訟，《六書故》卷十一：「訟，爭曲直於官有司也。」此句意爲審理訴訟無不得當。

〔三〕爵：古代一種盛酒禮器，像雀形，比尊彝小，受一升，亦用爲飲酒器。吳質《答東阿王書》：「對清酤而不酌，抑嘉肴而不享。」飲酒，喝酒。《詩經·大雅·行葦》：「或獻或酢，洗爵奠斝。」

〔四〕膏露：猶甘露，謂其沾漑惠物。《禮記·禮運》：「故天降膏露，地出醴泉。」鄭玄注：「膏，猶甘也。」

二七

[校注]

〔一〕 此條文末原注：「《白孔六帖》卷七。」四庫本《白孔六帖》卷七及傅增湘藏宋本《白氏六帖事類集》卷二「白泉」條下均作「瑞應曰」，此「瑞應」，當即《瑞應圖》。

〔二〕 得禮制：指以禮治國，且成效顯著。

浪井[一]

王者清净[二]，則浪井出，有仙人主之[三]。《太平御覽》卷八百七十三、《初學記》卷七引上二句。

[補]

浪井，不鑿而自成者。清净則水流，有仙人主之也。《稽瑞》引孫氏《瑞應圖》。

[校注]

〔一〕 浪井：《宋書·符瑞志下》云：「浪井，不鑿自成，王者清靜則應。」《南齊書·祥瑞志》云：「建元元年四月，有司奏：『延陵令戴景度稱所領季子廟，舊有涌井二所，廟祝列云舊井北忽聞金石聲，即掘深三尺，得沸泉。其東忽有聲錚錚，又掘得泉，沸涌若浪。泉中得一銀木簡，長一尺，廣二寸，隱起文曰「廬山道人張陵再拜謁詣起居」。

簡木堅白而字色黃。』謹案：《瑞應圖》『浪井不鑿自成，王者清靜，則仙人主之』。《宋書》不言所引自何書，據《南齊

書》可知所引亦爲《瑞應圖》。所謂浪井，當指井底有暗流相通，不似一般井水平靜無波，除《南齊書·祥瑞志》外，

《廬山記》卷一也對浪井的狀貌有所記載：「溢口城，灌嬰所築。漢建平中，孫權經北城，命鑿井。適中古梵得石函

銘曰：『漢六年，潁陰侯開。卜云，三百年當塞，後不百年當爲應運者所開。』權欣然以爲己瑞井。極深，溢江有風

浪，井水輒動，邦人因號『浪井』。故李白《下尋陽城泛彭蠡寄黃判官》詩云：『浪動灌嬰井，尋陽江上風。』今井在衙

城內之西圃，城上有北樓，下臨溢江，憑高眺遠，爲一郡之勝。」

〔二〕 清净： 安定，不紛擾。《史記·秦始皇本紀》：「昭隔內外，靡不清净，施於後嗣。」

〔三〕 有：《南齊書·祥瑞志》作「則」。

黃金〔一〕

王者不藏金玉，乘金而王〔二〕，其政平，則黃金見深山。《白孔六帖》卷八、《藝文類聚》卷八十三引無

「乘金」二句。

[補]

王者不藏金玉，則黃銀光於山。《稽瑞》引孫氏《瑞應圖》。

[校注]

〔一〕黄金：貴重金屬。赤黃色，質柔軟，延展性大。多用來製造貨幣、裝飾品等。在古代，黃金又多指黃銅。

《易・噬嗑》：「六五：噬乾肉，得黃金。」高亨注：「噬乾肉得黃金，蓋有人置黃金粒於乾肉之中，以謀害食者，食者以齒嚼之，而發現黃金粒也。」《史記・平準書》：「金有三等，黃金爲上，白金爲中，赤金爲下。」

〔二〕乘金而王：《禮斗威儀》曰：「君乘金而王，則紫玉見於深山。」又曰：「君乘金而王，則黃銀見。」金爲五行之一，《尚書・洪範》：「五行：一曰水，二曰火，三曰木，四曰金，五曰土。」依照鄒衍「五德終始」之説，即五行之土、木、金、火、水各有其德，謂之「五德」。五德與五行的特性相對應，五德以五行相勝的原理相次轉移，天道迴轉，陰陽消息，便是「五德轉移」的結果。同時，五德的更替還有相應的符瑞出現，如黃帝得土德而有黃龍地螾之瑞，夏得木德而有青龍之瑞，殷得金德而有銀自山溢之瑞，周得火德而有赤烏之瑞，而後革周命者又必得水德之瑞，故而「五德轉移」「符應若兹」。此言乘金而王，即乘金德而王。

碧石玉

碧石玉者，玩弄之物不用自出〔一〕。《太平御覽》卷八百七十二〔二〕。

［補］

王者玩弄之物不用，則碧石見於山也[三]。《稽瑞》引孫氏《瑞應圖》。

［校注］

〔一〕玩弄之物：供玩賞的器物。漢劉向《列女傳·許穆夫人》：「古者，諸侯有女子也，所以苞苴玩弄，繫援於大國也。」晋袁宏《後漢紀·和帝紀下》：「后（陰后）不好玩弄，珠玉之物，不過於目。」

〔二〕卷八百七十二：誤。應爲「卷八百七十三」（《休徵部二》）。

〔三〕碧石：礦物名，即碧玉。《宋書·符瑞志下》：「碧石者，玩好之物棄則至。」

神鼎[一]

神鼎者，質文精也[二]。知吉凶存亡，能輕能重，能息能行，不灼而沸，不汲自盈，中生五味。昔黄帝作鼎[三]，象太一[四]；禹治水[五]，收天下美銅，以爲九鼎[六]，象九州。王者興則出，衰則去。《藝文類聚》卷九十九、瞿曇悉達《開元占經》引作「知吉凶，知存，知亡」，餘亦小異。

[補]

神鼎，金銅之精也。《稽瑞》引孫氏《瑞應圖》。

[校注]

〔一〕神鼎：此條亦見於《御定淵鑑類函》卷三百八十三。「知吉凶存亡」，瞿曇悉達《開元占經》引作「知吉凶，知存，知亡」，餘亦小異。《藝文類聚》卷十一引曹植《黃帝三鼎贊》與此小異。「鼎，質文精，古之神器。黃帝是鑄，以像太一。能輕能重，知凶識吉。世衰則隱，世和則出。」鼎，古代炊器，又爲盛熟牲之器。多用青銅或陶土製成。圓鼎兩耳三足，方鼎兩耳四足，盛行於商周，多用爲宗廟的禮器和墓葬的明器。《周禮·秋官·掌客》：「鼎簋十有二。」鄭玄注：「鼎，牲器也。」

〔二〕質文精：疑爲「鼎質文精」之誤，否則不可解。

〔三〕黃帝作鼎：黃帝鑄鼎事見《史記·封禪書》：「黃帝作寶鼎三，象天地人。」又曰「黃帝采首山銅，鑄鼎於荊山下。鼎既成，有龍垂胡髯下迎黃帝。黃帝上騎，群臣後宮從上者七十餘人，龍乃上去。餘小臣不得上，乃悉持龍髯，龍髯拔，墮，墮黃帝之弓。百姓仰望黃帝既上天，乃抱其弓與胡髯號，故後世因名其處曰鼎湖。」

〔四〕太一：「太一」之意頗爲複雜，此處應指天帝。《史記·封禪書》：「天神貴者太一，太一佐曰五帝，古者天子以春秋祭太一東南郊。」張守節《正義》：「泰一，天帝之別名也。」劉伯莊云：「泰一，天神之最尊貴者也。」《淮南子·天文訓》：「太微者，太一之庭，紫微宮者，太一之居。」《周禮》注：「昊天上帝，又名太一。」

〔五〕禹：古代部落聯盟的領袖。姒姓，名文命，鯀之子。又稱大禹、夏禹、戎禹。原爲夏后氏部落領袖，奉舜

命治理洪水，領導人民疏通江河，興修溝渠，發展農業。據傳禹治水十三年中，三過家門而不入。後被選爲舜的繼承人，舜死後即位，被後世視爲聖王。

〔六〕九鼎：相傳夏禹鑄九鼎，象徵九州，夏商周三代奉爲象徵國家政權的傳國之寶。戰國時，秦楚皆有興師到周求鼎之事。周顯王時，九鼎没於泗水彭城下。禹鑄九鼎事見《史記·封禪書》：「禹收九牧之金，鑄九鼎，皆嘗亨鬺。」又《秦本紀》：「（昭襄王）五十二年，周民東亡，其器九鼎入秦。」張守節《正義》曰：「器，謂寶器也。禹貢金九牧，鑄鼎於荆山下，各象九州之物，故言九鼎。」

寶鼎

寶鼎，金銅之精，知吉凶存亡，不爨自沸〔一〕，不炊自熟，不汲自滿，不舉自藏，不遷自行。《白孔六帖》卷十三。

［補］

神鼎，金銅之精也。《稽瑞》引孫氏《瑞應圖》。

爨一鑊水，終日不能熱也。」

[校注]

〔一〕爨：燒，燒煮。《集韻·桓韻》：「爨，炊也。」《周禮》：「以火爨鼎水也。」《論衡·感虛》：「夫爨一炬火，

銀瓮[一]

銀瓮者，不汲自隨[二]，不盛自盈。《太平御覽》卷七百五十八引《孝經援神契》《瑞應圖》同。王者宴

不及醉，刑罰中，人不爲非，則銀瓮出。《初學記》卷二十七、《太平御覽》卷八百十二。

[補]

刑法中，民不怨，則銀瓮見也。《稽瑞》引孫氏《瑞應圖》。

[校注]

〔一〕瓮：小口大腹的陶製汲水罐，或用作盛酒漿的壜子。《易·井》：「井谷射鮒，瓮敝漏。」陸德明《釋文》引

鄭玄曰：「瓮，停水器也。」《禮記·檀弓上》：「宋襄公葬其夫人，醯醢百瓮。」《後漢書·列女傳·鮑宣妻》：「拜姑禮

畢，提瓮出汲。」銀瓮，即銀製盛水器具。一般的瓮爲陶質，《説文》：「瓮，罌也。從瓦，公聲。」銀製瓮不常見，故被視

爲符瑞。

〔二〕 汲：《說文》：「引水於井也。」

玉瓮〔一〕

玉瓮者，聖人之應也。不汲自盈，王者飲食有節，則出。《初學記》卷二十七、《太平御覽》卷八百五。

〔補〕

玉瓮，瑞器也。不汲自滿，王者清廉則見也〔二〕。《稽瑞》引孫氏《瑞應圖》。

〔校注〕

〔一〕 玉瓮：由玉石製作的汲水罐或盛酒器。又熊氏《瑞應圖》曰：「四夷賓則玉瓮入國。」一本云：「王者飲食不流離下賤，則出也。」

〔二〕 清廉：清介廉潔。《莊子·說劍》：「諸侯之劍，以知勇士爲鋒，以清廉士爲鍔。」

玉龜[一]

玉龜者，師曠時出河東之涯[二]，爲聖圖出河，負録識書[三]。《初學記》卷九、瞿曇悉達《開元占經》卷一百二十引云：「玉龜者，爲聖圖出，師曠時至，以録識書。」

[補]

師曠時獲玉龜於河水之涯，此爲聖國出。《稽瑞》引孫氏《瑞應圖》。

[校注]

〔一〕玉龜：傳説中的神龜，古以玉龜出爲吉祥的徵兆。《史記·龜策列傳》：「記曰：『能得名龜者，財物歸之，家必大富至千萬。』」一曰『北斗龜』……八日『玉龜』，凡八名龜。」北齊邢劭《甘露頌》：「玉龜出沼，鳴鳳在阿。」

〔二〕師曠：字子野，冀州南和人（《莊子·駢拇》陸德明《釋文》），春秋時晉國著名樂師，生卒年不詳。他生而無目，故自稱盲臣、瞑臣。爲晉大夫，亦稱晉野，博學多才，尤精音樂，善彈琴，辨音力極強。以「師曠之聰」聞名於後世。《説苑·君道篇》載師曠言云：「人君之道，清净無爲，務在博愛，趨在任賢，廣開耳目，以察萬方，不固溺於流

欲，不拘繫於左右，廓然遠見，踔然獨立，屢省考績，以臨臣下。此人君之操也。」他藝術造詣極高，民間附會出許多師曠奏樂的神異故事。

〔三〕讖書：一種神學迷信，流行於西漢末和東漢時，爲當時封建統治者所宣導的官方正統的社會思想。許慎《説文解字》：「讖者，驗也」。讖言是一種「詭爲隱語，預決吉凶」(《四庫全書總目提要》)的宗教預言，又名「符讖」。有的有圖有字，名「圖讖」。

玉馬

玉馬者，瑞器也。王者清明篤實則見〔一〕。同上。《太平御覽》卷八百九十六引云：「玉馬者，王者清明尊賢則至。」一曰〔二〕：「玉澤馬者，師曠時來。」又曰：「王者順時而制事，因時而治道〔三〕，則來。」《藝文類聚》卷九十九、《開元占經》卷一百十八引云：「玉馬者，王者清明尊賢則至〔四〕。」

[補]

王者六律調〔五〕，五聲節〔六〕，制致因時治道，則玉馬來。一本爲「玉澤馬」。《稽瑞》引孫氏《瑞應圖》。

玉馬金牛者，瑞器也。王者清明篤賢〔七〕，則玉馬至；土地開闢，則金牛至。《山堂肆考》卷三

十二引孫氏《瑞應圖》。

[校注]

〔一〕清明：指政治有法度，有條理。《稽瑞》引熊氏《瑞應圖》曰：「王者清明修理則見。」《詩經·大雅·大明》：「肆伐大商，會朝清明。」毛傳：「不崇朝而天下清明。」《漢書·禮樂志》：「世祖即位三十年，四夷賓服，百姓家給，政教清明。」篤實：純厚樸實，忠誠老實。《易·大畜》：「大畜剛健，篤實輝光，日新其德。」《後漢書·郎顗傳》：「豈不可剛健篤實，矜矜慄慄，以守天功盛德大業乎？」

〔二〕一曰：《藝文類聚》作「一本曰」。

〔三〕治：原作「治」，據《藝文類聚》改。

〔四〕玉馬者，王者清明尊賢則至……今本《開元占經》引孫氏《瑞應圖》作「王者精明導賢，則玉馬至」。

〔五〕六律：古代樂音標準名。相傳黄帝時伶倫截竹爲管，以管之長短分别聲音的高低清濁，樂器的音調皆以此爲準。樂律有十二，陰陽各六，陽爲律，陰爲呂。六律即黄鐘、大蔟、姑洗、蕤賓、夷則、無射。《尚書·益稷》：「予欲聞六律、五聲、八音，在治忽，以出納五言，汝聽。」

〔六〕五聲：指宫、商、角、徵、羽五音。《莊子·馬蹄》：「五聲不亂，孰應六律。」

〔七〕篤賢：以深厚的情誼對待賢明的人。

三八

玉羊〔一〕

鐘律和《初學記》有『和』字。調〔二〕，五音當節〔三〕，則玉羊見師曠時〔四〕。《開元占經》卷一百十九、《初學記》卷二十九引無「五音」句及「師曠時」三字。案《北堂書鈔》亦引「玉羊」一條，與白鵲同言，應在《白鵲圖》。

〔補〕

玉羊，瑞器也。鐘律和調，五聲當節，則玉羊見。又曰：晉平公時，師曠至玉羊。又崔駰有玉羊之銘〔五〕。《稽瑞》引孫氏《瑞應圖》。

〔校注〕

〔一〕玉羊：玉石製作之羊，古以之爲符瑞之物。古時以爲五音和諧，聲教昌明則玉羊見。《宋書·符瑞志下》：「玉羊，師曠時來至。」南朝梁蕭統《七契》：「太平之瑞寶鼎，樂協之應玉羊。」

〔二〕鐘律：以鐘作爲定律器制定的律，後來泛指音律。歷代制定的鐘律有所不同：《國語·周語》中所謂「度律均鐘」，是根據弦律制定鐘律，先秦另有一些鐘律兼用三分損益律和純律，兩漢至魏晉間宮廷大樂祇用黃鐘一均時，主要依據管律和三分損益律以確立鐘律。和：《開元占經》卷一一九無「和」字。調：協調。《詩經·小雅·

車攻》:「決拾既佽,弓矢既調。」

〔三〕 節:節制、管束。《易·未濟》:「飲酒濡首,亦不知節也。」《韓詩外傳》卷一:「居處不理,飲食不節,勞過者,病共殺之。」

〔四〕 師曠時……此句當有脫誤。沈約《宋書·符瑞志下》曰:「玉羊,師曠時來至。」

〔五〕 崔駰……東漢涿郡安平人,出身官宦世家,少游太學,與班固齊名。陳槃曰:「讖緯中瑞應,多兩漢間人之說,孫氏此書亦不能外,如玉羊條云。」①

金牛〔一〕

金牛,瑞器也。王者土地開闢〔二〕,則金牛至。《初學記》卷九、《白孔六帖》卷九十六引云:「瑞器也,王開闢,則至也。」〔三〕《開元占經》卷一百二十七引無首句,作「王者開闢土地,則金牛見。」案〔四〕:《交州記》曰:「九真郡居風山〔五〕,有金牛時時見,光照數十里。」又武昌郡,有金牛岡,岡邊石上有牛迹焉。又《羅浮山記》云:「增城縣有牛潭,潭側有圓石,金牛時出,盤此石上,有周靈潛往掩擊,得金鑼三尺許。牛出水時〔六〕,有五色光。又吳與巴及淮南〔七〕,并有金牛,皆帶金鑼也。」《開元占

① 參見陳槃:《古讖緯研討及其書錄解題》,上海古籍出版社二〇一〇年版,第六〇〇頁。

[補]

土地開闢，則金牛至。《山堂肆考》卷三十二引孫氏《瑞應圖》。

[校注]

〔一〕金牛：此條亦見於《格致鏡原》卷三十四。舊時各地多有金精化爲牛的傳說，因視之爲符瑞，故以之爲名。南朝梁任昉《述異記》卷上：「洞庭山上有天帝壇山，山有金牛穴，吳孫權時，令人掘金，金化爲牛，走上山，其迹存焉。」

〔二〕開闢：開發、開拓。《國語·越語下》：「田野開闢，府倉實，民衆殷。」《詩經·大雅·江漢》「式闢四方」，鄭玄箋：「命召公使以王法征伐開闢四方，治我疆界於天下。」

〔三〕傅增湘本《白氏六帖事類集》作：「瑞氣也，土開闢則至也。」四庫全書本《白孔六帖》同。

〔四〕馬國翰本此按語後注「《開元占經》卷一百十七引注」。今按：《開元占經》在「金牛」條引《瑞應圖》後，有

〔注云〕，此注當爲《瑞應圖》原注。

〔五〕九真郡：西漢置，治所在胥浦縣（今越南清化省清億西北東山縣陽舍村）。南朝宋移治移風縣（今越南清化省清化北馬江南岸）。隋移治九真縣（今越南清化省清化市）。唐初廢，天寶元年（七四二年）復置，乾元元年（七五八年）改爲愛州。

〔六〕牛出水時：牛，馬輯本原作「出」，誤，《開元占經》作「牛」，據改。

〔七〕與：馬輯本原作「與」，誤。《開元占經》作「與」，據改。

玉鷄〔一〕

玉鷄，瑞氣也。王者至孝〔二〕，合神明〔三〕，則至也。《白孔六帖》卷九十四、《開元占經》卷一百十五引作「玉鷄者，王者德合神明，則出」。

〔補〕

玉鷄，瑞器也，王者至孝則至。一本云：「王者道德合神明則出。」《稽瑞》引孫氏《瑞應圖》。

〔校注〕

〔一〕玉鷄：玉石雕琢的鷄。《舊唐書·肅宗紀》：「楚州刺史崔侁獻定國寶玉十三枚……一曰玄黃天符……二曰玉鷄，毛文悉備，白玉也。」

〔二〕至孝：謂極盡孝道。《禮記·祭義》：「至孝近乎王，至弟近乎霸。」晉袁宏《後漢紀·靈帝紀下》：「楷（李楷）字公超，河南人，以至孝稱，栖遲山澤，學無不貫，徵聘皆不就。」

〔三〕神明：天地間一切神靈的總稱。《易·繫辭下》：「陰陽合德，而剛柔有體，以體天地之變，以通神明之德。」孔穎達疏：「萬物變化，或生或成，是神明之德。」《孝經·感應》：「天地明察，神明彰矣。」

玉英〔一〕

王者五常并循〔二〕，則玉英見。一云：「王者服飾不偕，則出。」又：「自正飭服〔三〕，不逾祭服〔四〕，乃出。」《開元占經》卷一百十四。

〔校注〕

〔一〕玉英：玉之精華。屈原《九章·涉江》：「登崑崙兮食玉英，與天地兮同壽，與日月兮同光。」宋洪興祖《楚辭補注》：「《援神契》曰：玉英，玉有英華之色。」《史記·孝文本紀》：「欲出周鼎，當有玉英見。」晉郭璞《江賦》：「金精玉英瑱其裏，瑤珠怪石琗其表。」《晉中興書》曰：「玉英，神寶也。不琢自成，光白若月華。」清姚鼐《核桃研歌爲庶子葉書山先生賦》：「或言天上隂星精，下入淵谷爲玉英。」古代有食玉英之說，謂能長生。

〔二〕五常：即指仁、義、禮、智、信五種基本品格與德行，又指舊時的五種倫常道德，即父義、母慈、兄友、弟恭、子孝。《尚書·周書·泰誓下》：「今商王受，狎侮五常。」孔穎達疏：「五常即五典，謂父義、母慈、兄友、弟恭、子孝，五者人之常行。」

〔三〕 飭：整治、整頓。《易·雜卦》：「蠱則飭也。」韓康伯注：「飭，整治也。」

〔四〕 逾：超過、勝過。祭服：古代祭祀時所穿的禮服，歷代形制有異。《周禮·天官·内宰》：「中春，詔后帥外内命婦始蠶於北郊，以爲祭服。」賈公彥疏：《禮記·祭義》亦云：「蠶事既畢，遂朱緑之，玄黄之，以爲祭服。」此亦當染之以爲祭服也。」《詩經·豳風·七月》：「爲公子裳。」毛傳：「祭服，玄衣纁裳。」孔穎達疏：「玄黄之色施於祭服。」《國語·周語上》：「晋侯端委以入。」三國吳韋昭注：「説云『衣玄端，冠委貌，諸侯祭服也。』」

玉犉〔一〕

玉犉者，師曠時則來至，雜紫綬〔二〕。

[校注]

〔一〕 犉：雜色牛。唐陸龜蒙《雜諷》詩之二：「斯爲枛關鍵，怒犉抉以入。」

〔二〕 紫綬：紫色絲帶。古代高級官員用作印綬，或作服飾。《漢書·百官公卿表上》：「相國、丞相，皆秦官，金印紫綬。」

玉典〔一〕

王者慈仁〔二〕，則玉典見。

〔補〕

玉典者，瑞器也。王者仁慈則玉典見。《稽瑞》、《格致鏡原》卷三十二引孫氏《瑞應圖》。

〔校注〕

〔一〕玉典：即玉册。《尚書·多士》：「惟爾知惟殷先人，有册有典。」用於封禪、告祭、册封等大典。

〔二〕慈仁：慈善仁愛。《莊子·天下》：「薰然慈仁，謂之君子。」

玉璜〔一〕

王者循五常，則出。

[補]

玉璜者，瑞器也。五帝應循〔一〕，玉璜出。郭玄曰：「半璧曰璜。」〔三〕《稽瑞》引孫氏《瑞應圖》。

[校注]

〔一〕玉璜：一種弧形片狀玉器。《說文》曰：「半璧曰璜。」關於玉璜，實物所見，除了圓弧形的特徵外，不同時代的玉璜，形制變化很大，雖多有弧形，但不限於規整的半璧形。在中國古代，玉璜與玉琼、玉璧、玉圭、玉璋、玉琥等，被《周禮》一書稱為「六器」，是禮天地四方的玉禮器。

〔二〕五帝：上古傳說中的五位帝王，說法不一。其一，黃帝（軒轅）、顓頊（高陽）、帝嚳（高辛）、唐堯、虞舜。《大戴禮記·五帝德》：「孔子曰：『五帝用記，三王用度。』」《史記·五帝本紀》唐張守節《正義》：「太史公依《世本》《大戴禮》，以黃帝、顓頊、帝嚳、唐堯、虞舜為五帝。譙周、應劭、宋均皆同。」漢班固《白虎通·號》：「五帝者，何謂也？《禮》曰：『黃帝、顓頊、帝嚳、帝堯、帝舜也。』」其二，太昊（伏羲）、炎帝（神農）、黃帝、少昊（摯）、顓頊。見《禮記·月令》。其三，少昊、顓頊、高辛、唐堯、虞舜。《尚書·序》：「少昊、顓頊、高辛、唐、虞之書，謂之五典，言常道也。」孔穎達疏：「言五帝之道，可以百代常行。」晉皇甫謐《帝王世紀》：「伏羲、神農、黃帝為三皇，少昊、高陽、高辛、唐、虞為五帝。」其四，伏羲、神農、黃帝、唐堯、虞舜。見《易·繫辭下》、宋胡宏《皇王大紀》。

〔三〕半璧：即璜，半圓形的玉器。班固《白虎通·文質》：「璜者半璧，位在北方。」

白玉〔一〕

王者賢良美德〔二〕，則白玉出。并同上。

[校注]

〔一〕白玉：白色的玉，亦指白璧。《禮記・月令》：「孟秋之月衣白衣，服白玉。」《楚辭・九歌・湘夫人》：「白玉兮爲鎮，疏石蘭兮爲芳。」《晋書・慕容德載記》：「障水得白玉，狀若璽。」

〔二〕賢良：「賢」謂之有德，「良」謂之有才，人有一焉，則膺薦獲用。賢良亦指古代選拔人才的科目之一，由郡國推舉文學之士充選。亦爲「賢良文學」「賢良方正」的簡稱。漢武帝《賢良詔》：「賢良明於古今王事之體，受策察問，咸以書對，著之於篇，朕親覽焉。」

玄珪〔一〕

王者勤苦以憂天下〔二〕，厚人薄己，卑宮室而盡力乎溝洫〔三〕，則玄珪出。禹時天以賜禹〔四〕。一曰：「四海會同〔五〕，則玄珪出。」同上，《太平御覽》卷八百六引下二句。

[補]

王者勤苦以應天下，厚人而薄己，水泉通，四海會同，則玄圭出。夏禹之時，卑宮室，盡力溝壑，天賜以玄圭。《稽瑞》引孫氏《瑞應圖》。

[校注]

〔一〕玄珪：黑色的玉，古代帝王舉行典禮所用的玉器。珪，同「圭」。《尚書·禹貢》：「禹錫玄圭，告厥成功。」

〔二〕勤苦：勤勞刻苦。《墨子·兼愛下》：「今歲有癘疫，萬民多有勤苦凍餒，轉死溝壑中者。」

〔三〕卑宮室而盡力乎溝洫：語出《論語·泰伯》。溝洫：田間水道，借指農田水利。《周禮·考工記·匠人》：「匠人爲溝洫……九夫爲井，井間廣四尺，深四尺，謂之溝。方十里爲成，成間廣八尺，深八尺，謂之洫。」鄭玄注：「主通利田間之水道。」

〔四〕禹時天以賜禹：「以」後省略「之」，即「禹時天以之賜禹」。

〔五〕會同：指聯合、會合，水流的匯集。見《尚書·禹貢》：「九河既道，雷夏既澤，灉沮會同。」

金車〔一〕

王者至孝，仁德廣施，則金車出。舜時見於帝庭〔二〕。《開元占經》卷一百十四。

[補]

王者至行，仁德廣施，則金車出。又曰：「帝舜則德盛，金車出於庭也。」《稽瑞》引孫氏《瑞應圖》。

[校注]

〔一〕金車：一種呈車形的符瑞。《宋書·符瑞志下》：「金車，王者至孝則出。」《太平御覽》卷七七三引《孝經援神契》：「上德至山陵，則山出木根車，應載萬物；金車，王者志行德則出；虞舜德盛於山陵，故山車出。」

〔二〕帝庭：宮廷、朝廷。班昭《大雀賦》：「翔萬里而來游，集帝庭而止息。」劉勰《文心雕龍·章表》：「俞往欽哉之授，并陳辭帝庭，匪假書翰。」

金勝〔一〕

[補]

世無盜賊，則金勝出。《稽瑞》引孫氏《瑞應圖》。

世無盜賊，凶人〔二〕，則金勝出。一曰：「浸潤過塞〔三〕，奸盜静謐，絺繡不用〔四〕，則見。」

[校注]

〔一〕金勝：髮飾。《宋書·符瑞志》云：「金勝，國平盜賊，四夷賓服，則出。」并云：「晉穆帝永和元年二月，春穀民得金勝一枚，長五寸，狀如織勝。」安丘漢墓畫像上有金勝的圖像，亞腰形。

〔二〕凶人：惡人、凶惡之人。《尚書·泰誓中》：「我聞吉人爲善，惟日不足；凶人爲不善，亦惟日不足。」《史記·五帝本紀》：「舜賓於四門，乃流四凶族，遷於四裔，以禦螭魅，於是四門闢，言毋凶人也。」

〔三〕浸潤：滋潤，亦謂恩澤普施。《史記·司馬相如列傳》：「懷生之物，有不浸潤於澤者，賢君恥之。」

〔四〕緹繡：飾以彩繡的厚繒。《宋書·良吏傳序》：「及世祖承統，制度奢廣，犬馬餘菽粟，土木衣緹繡。」

明月珠〔一〕

明月珠者，介鱗之物〔二〕，魚鹽之稅通平〔三〕、什一〔四〕，則海出明珠，以給王者。

[校注]

〔一〕明月珠：一種寶珠，婦女用作耳飾。東漢張衡《四愁詩》：「美人贈我貂襜褕，何以報之明月珠。」漢樂府《陌上桑》形容采桑女子羅敷的形象是：「頭上倭墮髻，耳中明月珠。」史載明月珠出於古西域大秦，又稱「大秦珠」。魏曹植《洛神賦》：「戴金翠之首飾，綴明珠以耀軀。」辛延年《羽林郎》：「頭上藍田玉，耳後大秦珠。」又稱「明珠」。

地珠[一]

王者不以才爲寶[二]，則地珠出。

[補]

地珠，瑞珠也。王者不以貨財爲寶，則地出珠。《稽瑞》引孫氏《瑞應圖》。

[校注]

〔一〕地珠：《宋書·符瑞志下》曰：「地珠，王者不以財爲寶則生珠。」

〔二〕才：通「財」。「不」字原缺，據《宋書·符瑞志》《稽瑞》引孫氏《瑞應圖》補。

〔二〕介鱗：甲蟲與鱗蟲。《大戴禮記·曾子天圓》：「介蟲介而後生，鱗蟲鱗而後生，介鱗之蟲，陰氣之所生也。」《淮南子·兵略訓》：「下至介鱗，上及毛羽。」

〔三〕魚鹽：魚和鹽，都是濱海的出産。《周禮·夏官·職方氏》：「東北曰幽州……其利魚鹽。」通平：通暢平正。

〔四〕什一：十分之一，指稅率，謂十分中取其一分。《周禮·地官·載師》：「凡任地，國宅無徵，園廛二十而一，近郊十一。」賈公彥疏：「云『近郊十一』者，即上經宅田、士田、賈田任在近郊者，同十一而稅也。」

大貝〔一〕

王者不貪財寶，則海出大貝，大可盈車。一曰：「王者不匱〔二〕，則出。」

[補]

王者不貪，則海出大貝。貝自海出，其大盈車也。《稽瑞》引孫氏《瑞應圖》。

[校注]

〔一〕大貝：貝之一種，上古以爲寶器。《尚書·顧命》：「大貝、鼖鼓在西房。」班固《白虎通·封禪》：「德至淵泉則黃龍見，醴泉涌，河出龍圖，洛出龜書，江出大貝，海出明珠。」

〔二〕匱：窮盡，空乏。《詩經·大雅·既醉》：「孝子不匱，永錫爾類。」毛傳：「匱，竭。」

碧琉璃〔一〕

王者不多取妻妾〔二〕，則碧琉璃見。

太后外孫修成君爲妃。」

〔二〕 取：通「娶」。《周易‧咸》：「咸，亨利貞，取女，吉。」《史記‧淮南衡山列傳》：「王后生太子遷，遷取王皇

月珠、駭雞犀、珊瑚、琥珀、琉璃、琅玕、朱丹、青碧。」《西京雜記》卷一：「雜廁五色琉璃爲劍匣。」

〔一〕 琉璃：亦作「瑠璃」，一種有色半透明的玉石。《後漢書‧西域傳‧大秦》：「土多金銀奇寶，有夜光璧，明

蘇胡鈎〔一〕

王者棄玩好之物，則蘇胡成其鈎而出。并同上。

〔一〕 蘇胡鈎：不詳何物。按：自「金勝」條至「蘇胡鈎」條并出《開元占經》卷一一四。

珊瑚鈎〔一〕

王者敬信，則珊瑚鈎見。同上〔二〕。一云：「不珍玩弄〔三〕，則出。」《太平御覽》卷八百七引作「珊瑚

鈎者，王者恭信，則見。有「一云」以下。

【補】

珊瑚鈎，王者恭信即見〔四〕。一本云：「王者不玩弄則見也。」《稽瑞》引孫氏《瑞應圖》。

珊瑚鈎者，王者恭信則見。一本云：「不珍玩弄則出。」《御定淵鑑類函》卷三百六十四引孫氏《瑞應圖》。

【校注】

〔一〕珊瑚鈎：珊瑚之成鈎狀者，古代以爲瑞寶。《潛確居類書》卷九十四引《孝經援神契》：「珊瑚鈎，瑞寶也。」

神靈滋液，百寶用則見。」《宋書·符瑞志下》：「珊瑚鈎，王者恭信則見。」

〔二〕同上：指同出《開元占經》卷一一四。

〔三〕玩弄：玩弄之物，即供把玩之器物。

〔四〕恭：謂敬慎不懈。《尚書·堯典》：「允恭克讓，光被四表，格於上下。」孔穎達疏引鄭玄曰：「不懈於位曰

恭。」信：誠實不欺。《論語·學而》：「爲人謀而不忠乎？與朋友交而不信乎？」

丹甑〔一〕

王者棄淫污之物〔二〕，則丹甑出。一曰：化行年豐〔三〕，即出。《開元占經》卷一百十四。

[補]

五穀豐[四]，則丹甑出。一本云：淫巧棄[五]，則丹甑出。《稽瑞》引孫氏《瑞應圖》。

[校注]

〔一〕甑：古代的蒸食用具，爲甗的上半部分，與甗通過鏤空的箅相連，用來放置食物，利用甗中的蒸汽將甑中的食物煮熟。

丹甑爲符瑞之物，《宋書・符瑞志下》：「丹甑，五穀豐熟則出。」南朝梁簡文帝《大法頌序》：「桂薪不斧，而丹甑自熟。玉皋詎率，而銀瓮斯滿。」

〔二〕淫污：穢褻、骯髒。《初學記》卷七引晉孫楚《井賦》：「倚崇丘以鑿井兮，臨斥澤之淫污。」北齊顏之推《顏氏家訓・勉學》：「是以三年之間，化行如神。」

〔三〕化行：教化施行。《漢書・王莽傳上》：

〔四〕五穀：即五種穀物，所指不一。《周禮・天官・疾醫》：「以五味、五穀、五藥養其病。」鄭玄注：「五穀……麻、黍、稷、麥、豆也。」《孟子・滕文公上》：「樹藝五穀，五穀熟而民人育。」趙岐注：「五穀謂稻、黍、稷、麥、菽也。」

〔周宏正奉贊大猷，化行都邑，學徒千餘，實爲盛美。」〕

〔五〕淫巧：謂過於精巧而無益的技藝與製品。桓寬《鹽鐵論・本議》：「有山海之貨而民不足於財者，不務民用而淫巧衆也。」

瓶甕〔一〕

[補]

瓶甕，不汲自滿，王者清廉，則出。一曰：「接於末賤〔二〕，則出。」

王者清廉，則瓶甕出。一曰：王者接於下，則瓶甕見。《稽瑞》引孫氏《瑞應圖》。

[校注]

〔一〕瓶甕：瓶，小汲水器，小口大腹，無蓋。瓶甕指較小的甕。

〔二〕末賤：末，細微，卑微。《南史·文學傳·鍾嶸》：「嶸雖位末名卑，而所言或有可采。」賤，地位低下的人。荀悅《漢紀·文帝紀上》：「小不得僭大，賤不得逾貴。」末賤指身份卑微低賤之人。

白裘〔一〕

王者以身率先人，惡衣服而致美乎黻冕〔二〕，則獻白裘。禹時，渠搜民乘白馬來獻〔三〕。王

者政本五行，教民種植，以事其先，則獻白裘。一曰：「王者德茂，不耻惡衣[四]，則四夷來獻白裘。黃帝時，南夷乘白鹿來獻白裘[五]。」同上。《路史後記》卷七羅蘋注引：「王者奉五行，教民種植以時，渠搜來獻裘，德茂盛，不耻惡衣，則四夷來獻其白裘。」與此小異。

[校注]

〔一〕白裘：白狐皮袍。《晏子春秋·外篇》：「景公賜晏子狐之白裘，玄豹之茈。」宋梅堯臣《送石昌言舍人使匈奴》詩：「白裘貂帽著不暖，莽莽黃塵車款款。」

〔二〕黻冕：古代禮服。先秦時大夫以上用作祭服，或於重要場合服之，後亦用於華美服裝之代稱。《逸周書·命訓》曰：「以紼絻當天之福，以斧鉞當天之禍。」孔晁注：「紼絻，與絿冕同。」《論語·泰伯》：「惡衣服，而致美乎黻冕。」邢昺疏：「絿，蔽膝也。祭服謂之絿，其他謂之鞸，俱以章焉之，制同而色異，大夫以上，冕服悉皆有絿。」朱熹集注：「絿，蔽膝也，以韋爲之。冕，冠也，皆祭服也。」《左傳·宣公十六年》：「以黻冕命士會將中軍，且屬太傅。」

〔三〕渠搜：古代國名，亦作渠會。《史記·夏本紀》：「織皮、崑崙、析支、渠搜，西戎即序。」鄭玄以爲山名。《漢書·地理志》：「朔方有渠搜縣。」地在今內蒙古達拉特旗西黃河南岸。渠搜爲《禹貢》雍州境內戎族國名，其地不當出雍州範圍，應在今陝西、甘肅一帶。一說在大宛北界，一說在今中亞烏茲別克斯坦境內，均太遠無涉。

〔四〕惡衣：破舊或粗劣之衣。

〔五〕南夷：舊指南方的少數民族，又指南方邊遠地區。《詩經·魯頌·閟宮》：「淮夷蠻貊，及彼南夷，莫不率從，莫敢不諾。」司馬相如《喻巴蜀檄》：「南夷之君，西僰之長。」

秬秠〔一〕

舜時后稷播植〔二〕，天降秬秠。故《詩》曰：「天降嘉種，維秬維秠。」〔三〕《初學記》卷一、《太平御覽》卷一〔四〕、《白孔六帖》卷一引首二句。

[校注]

〔一〕秬秠：秬是黑黍之名，秠是黑黍中一稃二米者。《詩經·大雅·生民》：「恒之秬秠，是穫是畝。」毛傳：「秬，黑黍也；秠，一稃二米也。」

〔二〕播植：同「播殖」，播種、種植。《國語·鄭語》：「周棄能播殖百穀蔬，以衣食民人者也。」《後漢書·鄭玄傳》：「年過四十，乃歸供養，假田播殖，以娛朝夕。」

〔三〕《白孔六帖》卷一引孫氏《瑞應圖》無「故《詩》曰」以下內容。「天降嘉種，維秬維秠」，語出《詩經·大雅·生民》，原詩作「誕降嘉種」。《初學記》卷一、《太平御覽》卷一、《白孔六帖》卷一引孫氏《瑞應圖》均作「天降嘉種」。維：《初學記》卷一、《太平御覽》卷二、《說郛》輯本作「惟」。

〔四〕卷一：當作「卷二」。

朱草〔一〕

朱草亦曰朱英〔二〕。《文選·王元長三月三日曲水詩序》李善注。朱草者，百草之精也〔三〕。王者德無所名通〔四〕，四方有歌咏之聲，一作「聖人之德無所不至」，無「四方」以下。則生。《太平御覽》卷八七三兩引。〔五〕

〔補〕

朱草者，草之精也，聖人之德無所不至則生。《唐開元占經》卷一百十二、《御定淵鑑類函》卷四百十一引孫氏《瑞應圖》。

〔校注〕

〔一〕 朱草：一種紅色的草，古人以爲符瑞之物。《白虎通》曰：「朱草，赤草也，蓋百草之精。」《抱朴子》曰：「其狀如桑，栽長三四尺。枝葉皆丹，莖如珊瑚，喜生名山岩石之下。刻之，汁流如血。」《漢書·東方朔傳》：「鳳凰來集，麒麟在郊，甘露既降，朱草萌芽。」

〔二〕 朱草亦曰朱英：《文選》卷四十六王元長《三月三日曲水詩》李善注引《瑞應圖》有此句，然未知此《瑞應圖》是否即爲孫氏《瑞應圖》。

〔三〕精：精粹、精華。《古微書》卷二十八引《瑞應圖》無「百」字，曰：「朱草者，草之精也。王者德無所不通，四方有歌咏之聲則生。」

〔四〕王者德無所名通：名，當作「不」。《古今合璧事類備要》卷一九引孫氏《瑞應圖》曰：「朱草，聖人之德無所不至則生。」

〔五〕《太平御覽》卷八七三引孫氏《瑞應圖》曰：「朱草，百草之精也。王者德無所不通，四方有歌咏之聲則生。」又曰：「朱草者，百草之精也。」

萐莆〔一〕

萐莆，王者不徵滋味〔二〕，庖厨不逾深盛〔三〕，則生於厨。一名倚扇，一名實間，一名倚萐。生如蓮，枝多葉少，根如絲。轉而風生，主於飲食清涼，驅殺蟲蠅。舜時，生於厨。又堯時，冬死夏生。又舜時，生於又階左〔四〕。《太平御覽》卷八百七十三。

【補】

王者不徵味，庖厨不逾粢盛，則生於厨也。冬則死，夏則生。虞舜即政，又生庖厨也。《稽瑞》引孫氏《瑞應圖》。

[校注]

〔一〕蓮莆：一種瑞草，葉大。《白虎通》曰：「蓮莆者，樹名也。其狀如蓬枝，多根如絲。葉如扇，不搖自動，轉而生風。至於飲食清凉，驅殺蟲蠅，以助供養也。一名倚蓮，一名倚扇，一名實賓櫚。」《説文・草部》：「蓮莆，瑞草也。堯時生於庖厨，扇暑而凉。」

〔二〕徵：索取，求取。滋味：美味，味道。《吕氏春秋・仲夏紀・適音》：「口之情欲滋味。」高誘注：「欲美味也。」《史記・殷本紀》：「伊尹名阿衡。阿衡欲干湯而無由，乃爲有莘氏媵臣，負鼎俎，以滋味説湯，致於王道。」

〔三〕庖厨：厨房。《孟子・梁惠王上》：「君子之於禽獸也，見其生，不忍見其死；聞其聲，不忍食其肉。是以君子遠庖厨也。」深盛：「深」誤，葉德輝輯本《稽瑞》均作「粢」。粢盛，盛在祭器中的穀物。《史記・晉世家》：「太子奉家祀社稷之粢盛，以朝夕視君膳者也，故曰冢子。」

〔四〕生於又階左：誤，葉德輝輯本作「生於厨右階左」。

蓂莢〔一〕

蓂莢者，葉圓而五色，一名歷莢。十五葉，日生一葉，從朔至望畢〔二〕，十六毀一葉，至晦而盡〔三〕。月小則一葉卷而不落〔四〕。聖明之瑞也，人君德合乾坤自生〔五〕。同上。

[補]

蓂莢，瑞草也，蓋神靈之嘉瑞也。《稽瑞》引孫氏《瑞應圖》。

[校注]

〔一〕蓂莢：一種瑞草。班固《白虎通·符瑞》：「蓂莢者，樹名也，月一日一莢生，十五日畢，至十六日一莢去。故夾階而生，以明日月也。」又《稽瑞》引《帝王世紀》曰：「及晦而盡。若月小則餘一莢，厭而不落。以是占月之數，一名歷莢。堯時夾階而生，逐月而死。」

〔二〕朔：每月農曆初一稱「朔」。《左傳·昭公十七年》：「夏六月甲戌朔，日有食之。」望：天文學上指月亮圓的那一天，即農曆每月十五日。《呂氏春秋·精通》：「月望則蚌蛤實。」畢：結束。

〔三〕晦：農曆每月的最後一天。《史記·孝文本紀》：「十一月晦，日有食之。」盡：完，沒有了。

〔四〕月小：指農曆只有二十九天的月份。卷：彎曲。

〔五〕人君德合乾坤自生：人君的恩德合於天地，蓂莢就會自然地生長。

嘉禾〔一〕

嘉禾，五穀之長，盛德之精也。文者則一本而同秀〔二〕，質者則異本而同秀〔三〕，此夏、殷時

嘉禾也。周時，嘉禾三本同穗，貫桑而生[四]，其穗盈箱[五]，生於唐叔之國[六]，以獻周公，曰：「此嘉禾也。」大和氣之所生焉[七]，此文王之德[八]，乃獻文王之廟[九]，《太平御覽》卷八百七十三。異畝同穎[一〇]，謂之嘉禾。《晉書·五行志》。

[補]

王者德茂，嘉禾生。一本云：「世太平則生。」又曰：「德茂則二苗共秀而生。夏時盛德，二本而同秀。殷湯德洽[一]，則二秀而同本。」《稽瑞》引孫氏《瑞應圖》。

嘉禾者，五穀之長，王者德茂則生。《玉海》卷一百九十七，《御定佩文齋廣群芳譜》卷九，《文苑英華》卷五百六十三引孫氏《瑞應圖》。

[校注]

〔一〕嘉禾：一種生長奇異的禾，古人以之爲吉祥的徵兆。《尚書正義·微子之命第十》：「唐叔得禾，異畝同穎，獻諸天子。王命唐叔歸周公於東，作《歸禾》。周公既得命禾，旅天子之命，作《嘉禾》。」《宋書·符瑞下》：「嘉禾，五穀之長，王者德盛，則二苗共秀。於周德，三苗共穗，於商德，同本異穟；於夏德，異本同秀。」

〔二〕「文者則一本而同秀」句：「一」字誤，當作「二」。《太平御覽》卷八七三《休徵部二·草》「文者則二本而同秀。」文：文采，文飾。文者：指「國政文」，意謂國家重視禮儀文飾。本：草木的莖、幹。《史記·魏其武安侯列

孫氏《瑞應圖》輯注

六三

傳》：「此所謂『枝大於本，脛大於股，不折必披。』」

〔三〕「質者則異本而同秀」句，誤，當作「同本而異秀」。「太平御覽」卷八七三《休徵部二·草》

此句作「質者則同本而同秀」。質：質樸。「樸實。《論衡·奇怪》：「古時雖質，禮已設制。」質者：指國政質，國家政

令質樸樸無華。「同本而異秀」：一根莖上結出多穗。《太平御覽》引《晉徵祥説》曰：「國政質則同本而異穎，國政文則

同穎而異本。」

〔四〕貫：穿通、穿過。《詩經·齊風·猗嗟》：「舞則選兮，射則貫兮。」

〔五〕「其穗盈箱」句：盈，滿。箱，車箱。《尚書正義·微子之命》：「成王之時，有三苗貫桑葉而生，同為一穗，

其大盈車，長幾充箱，民得而上諸成王。」

〔六〕唐叔：周朝諸侯國晉國始祖，亦稱叔虞、太叔，姬姓，名虞，因封在唐國，史稱唐叔虞。唐叔虞為周武王姬

發之子，周成王姬誦同母弟，母王后邑姜為齊太公呂尚之女。古唐國本是唐堯後裔的封國，發展到商末周初時，末

代君主作亂，被周公和王子虞統率的周軍攻滅。周成王分封其弟王子叔虞於唐國故土（今山西翼城一帶），是為姬

姓唐國，叔虞死後，其子燮繼位。燮繼位後遷居晉水之旁，改國號為晉。

〔七〕和：和同。《山海經·海內經》：「鳳鳥見則天下和。」

〔八〕文王：姬姓，名昌，又稱周侯、西伯、姬伯，文王是死後追尊之號。文王是王季之子，武王之父，原為商朝

諸侯三公之一，他敬老愛幼、禮賢下士，其父死後，繼承西伯侯之位，故稱西伯昌。曾被商紂王囚禁於羑里（今河南

湯陰北），經閎夭等人賄賂紂王得釋。後獻洛西之地，請廢炮烙之刑。是孔子盛讚的聖王之一。《論語·泰伯》曰：

「三分天下有其二，以服事殷。周之德，其可謂至德也已矣。」

〔九〕廟：舊時供祀先祖神位的屋舍。《詩經·大雅·思齊》：「雍雍在宮，肅肅在廟。」

〔一〇〕「異畝同穎」句：畝，壟。《尚書正義》孔穎達疏：「成王母弟唐叔，於其食邑之內得禾，下異畝壟，上同穎穗，以其有異，拔而貢於天子，以爲周公德所感致。

〔一一〕殷湯：即商湯、成湯，子姓，名履。古書中說湯有七名，見於記載的有：湯、成湯、武湯、商湯、天乙、天乙湯（殷墟甲骨文稱「成唐」「大乙」，宗周甲骨與西周金文稱「成唐」）。湯，河南商丘人，是契的第十四代孫，主癸之子，商朝開國君主。

秬鬯〔一〕

秬鬯者，三隅之黍，一稃二米〔二〕。王者宗廟修，則生。昭穆序〔三〕，祭祠宰人咸有敬讓禮容之節、威儀之美〔四〕，則秬鬯生。王者節敬倚禮度〔五〕，親疏有別，則秬鬯生。黃帝時，南夷乘白鹿來獻秬鬯。《太平御覽》卷八百七十三。

[補]

鬯者，釀黑黍爲酒，雜芬芸之草，和鬱金之黍，故亦曰鬱鬯，所以灌地降神也。謂王者盛德，則地出秬，可以爲鬯。《稽瑞》引孫氏《瑞應圖》。

[校注]

〔一〕秬鬯：古代用黑黍和鬱金香草釀造的酒，供祭祀用。《詩經·大雅·江漢》：「釐爾圭瓚，秬鬯一卣，告於文人。」鄭玄箋云：「秬鬯，黑黍酒也。謂之鬯者，芬香條鬯也。王賜召虎以鬯酒一樽，使以祭其宗廟，告其先祖諸有德美見記者。」

〔二〕稃：古同「稃」，穀殼。

〔三〕昭穆：古代宗廟或墓地的排列次序。《穀梁傳·文公二年》：「先親而後祖也，逆祀也。逆祀，則是無昭穆也。無昭穆，則是無祖也。無祖，則無天也。」序：按順序排列，有次序。《春秋左傳正義》卷十一：「遠主初始入祧，新死之主又當與先君相接，故禮因是而爲大祭，以審序昭穆，故謂之禘。禘者，諦也，言使昭穆之次審諦而不亂也。」宗族內部的長幼、親疏。

〔四〕宰人：周代冢宰的屬官，後泛指官員。《國語·晉語九》：「及臣之長也，端委韠帶，以隨宰人。」韋昭注：「宰人，宰官也。」咸：皆，都。敬讓：恭敬謙讓。《禮記·經解》：「是故隆禮由禮，謂之有方之士；不隆禮，不由禮，謂之無方之民，敬讓之道也。」禮容：禮制儀容。《史記·孔子世家》：「孔子爲兒嬉戲，常陳俎豆，設禮容。」節：禮節。威儀：古代祭享等典禮中的動作儀節及待人接物的禮儀。《禮記·中庸》：「禮儀三百，威儀三千。」孔穎達疏：「威儀三千者，即《儀禮》中行事之威儀。」

〔五〕節敬：《詩經·小雅·角弓》：「如食宜饇，如酌孔取。」孔穎達正義曰：「猶老者所勝有多少，亦足則停。是王於老者，當節敬如是。」倚：取法，效法。禮度：禮儀法度。

福草[一]

王者宗廟致敬[二]，則福草生於廟，一云「禮草」。

[校注]

〔一〕福草：朱草的別名，古人以爲朱草生是福德的徵兆，故名。《太平御覽》卷八七三引《禮斗威儀》：「君乘木而王，其政升平，則福草生廟中。」宋均曰：「朱草之別名也。」

〔二〕致敬：猶「致祭」，祭必誠敬，故稱。《史記·孝文本紀》：「夫以朕不德，而躬享獨美其福，百姓不與焉，是重吾不德。其令祠官致敬，毋有所祈。」

福并[一]

福并，瑞草。王者有德，則福并生。并同上。

【補】

福并，草也，王者有德則生。《稽瑞》引孫氏《瑞應圖》。

【校注】

〔一〕福并：一種象徵福德的瑞草。

威綏〔一〕

王者禮備至〔二〕，則威綏生。一曰：「威蕤，王者愛人倫〔三〕，則威蕤生於殿前。」《太平御覽》卷八百七十三。一曰：「王者愛人命，則生。一名葳香也。」《太平御覽》卷七百八十一引云：「威蕤者，禮備至，則生。」下有「一曰」云云。

【補】

威香，瑞草也，一名威蕤，王者禮備則生於殿前。又曰：「王者愛人則生。」《稽瑞》《陳氏香譜》卷一、《說郛》〈宛委山堂本〉卷九十八引孫氏《瑞應圖》。

君臣各有禮節，上哀下，下奉上，則委威生。一本云：「王者禮至則生。」又云：「王者愛人

命則生。」《稽瑞》引孫氏《瑞應圖》。

葳蕤，瑞草，王者禮備至則生。《丹鉛餘錄》卷八、卷二十一，《正楊》卷四、《歷代詩話》卷四十九引孫氏《瑞應圖》。

葳蕤者，王禮備至則生。一本曰：「王者愛人命則生。」一名葳香。《法苑珠林》卷四十九引孫氏《瑞應圖》。

【校注】

〔一〕威緌：草名，即玉竹，又稱葳蕤、威香、萎蕤、地節。根莖可食，又作藥用。舊時被稱爲瑞草。《宋書·符瑞志下》：「葳蕤，王者禮備則生於殿前。」

〔二〕備至：俱至，齊至。《尚書正義·洪範》：「五者來備。」孔傳：「言五者備至，各以其序，則眾草百物蕃滋廡豐也。」

〔三〕人倫：封建禮教所規定的人與人之間的關繫，特指尊卑長幼之間的等級關繫。《孟子·滕文公上》：「人之有道也，飽食暖衣，逸居而無教，則近於禽獸，聖人（舜）有憂之，使契爲司徒，教以人倫：父子有親，君臣有義，夫婦有別，長幼有序，朋友有信。」

屈軼[一]

屈軼者，太平之代生於庭[二]。有佞人[三]，則草指之。《太平御覽》卷八百七十三。

[補]

（屈軼）狀如車蓋，生於庭，以候四方之正〔四〕。其國正平則正，一方不正則不應，一方稍傾也。其根若絲。一名「平慮」，王者慈仁則生。《稽瑞》引孫氏《瑞應圖》。

[校注]

〔一〕屈軼：亦稱「屈佚草」「屈草」，古代傳說中的一種草，謂能指識佞人，故又名「指佞草」。晉張華《博物志》卷三：「堯時有屈佚草，生於庭，佞人入朝，則屈而指之。」《田俅子》曰：「黃帝時，常有草生於庭階。若佞人入朝，則草屈而指之，名曰『屈軼草』。是以佞人不敢進也。」

〔二〕太平：謂時世安寧和平。《呂氏春秋·大樂》：「天下太平，萬物安寧。」

〔三〕佞人：善於花言巧語、阿諛奉承的人。《論語·衛靈公》：「放鄭聲，遠佞人，鄭聲淫，佞人殆。」

〔四〕候：觀察。《陳書·後主沈皇后傳論》：「（張貴妃）才辯強記，善候人主顏色。」

延嘉

延嘉〔一〕

延嘉，王者有德，則見。一曰：「王孝道行，則延嘉生。」

[補]

延喜，王孝道則見也。《稽瑞》引孫氏《瑞應圖》。

[校注]

〔一〕延嘉：瑞草名，又名延喜。《太平御覽》卷八七三引《孝經援神契》：「天子至德，屬於四海，則延嘉生。」

紫達〔一〕

紫達者，王者仁義，則常見。并同上。

[補]

王者仁義，則紫脱見。《稽瑞》引孫氏《瑞應圖》。

[校注]

〔一〕紫達：傳説中的瑞草名，又名紫脱。《禮斗威儀》曰：「君乘土而王，其政太平，則紫達常生。」王融《三月三日曲水詩序》：「紫脱華，朱英秀。」宋均注曰：「紫脱，北方之物，上值紫宮。」《禮斗威儀》曰：「人君乘土而王，其

政太平，而遠方神獻其朱英、紫脱。」

芝草[一]

[補]

王者慈仁，則芝草生，食之令人延年[二]。同上。一曰：「王者敬事耆老[三]，不失舊故[四]，則芝草生。」《漢書·武帝紀》如淳注、《史記·孝武本紀》裴駰集解。芝草常以六月生，春青、夏紫、秋白、冬黑。《太平御覽》卷二十七又卷九百八十六。

[補]

王者慈仁則芝草生。《稽瑞》引孫氏《瑞應圖》。

[校注]

〔一〕芝草：靈芝，菌屬，古以爲瑞草，服之能成仙。《爾雅注疏》：「芝，一歲三華，瑞草。」《稽瑞》引《神芝贊》曰：「魏明帝青龍元年，神芝生於長平之習陽，許昌典農中郎將蔣充以聞。其色丹紫，爲質光耀。長尺有八寸五分，本圍三寸三分。上別爲三幹，分爲九支，散爲三十六莖。莖，圍一寸九分，葉徑三寸七分。枝幹洪纖連屬，有似珊瑚。乃詔御府藏之，宜且畫形，遂名其圖也。」《後漢書·明帝紀》：「是歲，甘露仍降，樹枝內附，芝草生殿前，神雀五

色翔集京師。」

芝英[一] 《御覽》作「英」。

芝英者，王者親延耆養老[二]，有道則生。《藝文聚類》卷九十八、《太平御覽》卷八百七十三引：「王者寵近耆老，養有道，則芝英生。」

〔四〕 舊故：猶「故舊」，指舊友、舊交。《禮記・少儀》：「不道舊故，不戲色。」

〔三〕 敬事：恭敬奉事。《尚書・立政》：「以敬事上帝，立民長伯。」

〔二〕 延年：延長壽命。《楚辭・天問》：「延年不死，壽何所止？」

〔一〕 芝英：《御覽》作「英」。

〔校注〕

〔一〕 芝英：靈芝。漢司馬相如《大人賦》：「呼吸沆瀣兮餐朝霞，咀嚼芝英兮嚼瓊華。」《論衡》曰：「芝英，紫色之芝也，其栽如豆。」

〔二〕 親：親自，躬親。《左傳・僖公六年》：「武王親釋其縛，受其璧而祓之。」延：引導，引入，迎接。《爾雅注疏・釋詁下》：「肅、延、誘、薦、餤、晉、寅、薑，進也。」邢昺疏：「延者，引而進之。」養老：奉養老年人。《周禮・地官・大司徒》：「以保息六養萬民：一曰慈幼，二曰養老，三曰振窮，四曰恤貧，五曰寬疾，六曰安富。」

木連理〔一〕

異根同體，謂之「連理」。《晉書‧五行志》。木連理者，王者德化洽〔二〕，八方合爲一家〔三〕，則木連理。《藝文類聚》卷九十八、《太平御覽》卷八百七十三。王者不失民心，則木連理。《御覽》卷八百七十三。

帝琴堂前有二橘樹連理〔四〕，改琴堂爲「連理堂」。《御覽》卷一百七十六。

〔補〕

王者德化洽，八方合爲一家，則木連理。又曰：「王者不失民心，則木連理。」《稽瑞》引孫氏《瑞應圖》。

〔校注〕

〔一〕 木連理：不同根的樹，其上部枝幹連生在一起，舊時視爲符瑞。班固《白虎通‧封禪》：「德至草木，則朱草生，木連理。」

〔二〕 德化：以德行感化、德教。《後漢書‧左周黃列傳》：「唐堯以德化爲冠冕，以稷、契爲筋力。」洽：周遍、廣博。《孟子‧公孫丑上》：「以文王之德，百年而後崩，猶未洽於天下。」

〔三〕 八方：四方和四隅。《漢書·司馬相如傳下》：「是以六合之內，八方之外，浸潯衍溢。」顏師古注：「四方四維謂之八方也。」

〔四〕 帝：指南朝宋文帝劉義隆。《南史·宋文帝本紀》：「丙寅，芳香琴堂東西有雙橘連理，景陽樓上層西南梁栱間有紫氣，清暑殿西鴟尾中央生嘉禾，一株五莖。改景陽樓爲慶雲樓，清暑殿爲嘉禾殿，芳香琴堂爲連理堂。」

賓連閱[一]

王者嫡庶有序，男女有別，則賓連閱生於房。一名「賓連達」，一名「賓連闥」。生於房室，象御妃有節也。《太平御覽》卷八百七十三。

〔補〕

賓連闥，王者厥機有序，男女有別則生房室。一本云：「生於房室，象后妃有節也。」《稽瑞》引孫氏《瑞應圖》。

王者嫡庶有序、男女有別，則賓連闥達生於房。《弇州四部稿》卷一百五十六引孫氏《瑞應圖》。

[校注]

〔一〕賓連閎：古代稱象徵繼嗣良好的一種瑞木，又名「賓連」「賓連閎」「賓連閎達」等等。《白虎通·封禪》記載爲「賓連」：「繼嗣平則賓連生於房戶。賓連者，木名也，其狀連累相承，故生於房戶，象繼嗣也。」《稽瑞》引《白虎通》曰：「賓連閎者，樹名也，狀連累相承。」《宋書·符瑞下》記載爲「賓連閎達」：「賓連閎達，生於房室，王者御后妃有節則生。」

平露〔一〕

[補]

平露，狀如車蓋，生於庭，以候四方之正。其國正平則正，一方不正則不應，一方稍傾也。其根若絲。一名「平慮」，王者慈仁則生。《稽瑞》引孫氏《瑞應圖》。

平露者，如蓋，生於庭，似四方之政〔二〕。王者不私人以官，則四方之政平。若東方政不平則西低，北方政不平則南低，西方政不平則東低，南方政不平則北低，四方政不平，其根若絲。

一曰「平兩」。平兩者，如蓋，以知四方。王者政平則生。同上。

[校注]

〔一〕平露：瑞木名。《白虎通·封禪》：「賢不肖位不相逾則平露生於庭。平露者，樹名也，官位得其人則生，失其人則死。」

〔二〕平：平允，公正。《荀子·致士》：「刑政平而百姓歸之，禮儀備而君子歸之。」

梧桐〔一〕

[補]

王者任用賢良〔二〕，則梧桐生於東厢〔三〕。《初學記》卷二十八、《太平御覽》卷九百五十六。

王者任用賢良，則梧桐生東厢。注曰：「生於東厠〔四〕，瑞。」《稽瑞》引孫氏《瑞應圖》。

[校注]

〔一〕梧桐：木名，落葉喬木，種子可食，亦可榨油，供製皂或潤滑油用。木質輕而韌，可製家具及樂器。古代以爲是鳳凰栖止之木。《詩經·大雅·卷阿》：「鳳凰鳴矣，于彼高岡。梧桐生矣，于彼朝陽。」《禮斗威儀》曰：「人君乘火而王，其政訟中，梧桐爲常生。」宋均曰：「梧桐，大家候興則爲之生，有禍殃則不榮華也。」

〔一〕 賢良：有德行才能的人。《周禮·地官·師氏》：「教三行：一曰孝行，以親父母；二曰友行，以尊賢良，三曰順行，以事師長。」賈公彥疏：「二曰友行以尊賢良者，此行施於外人，故尊事賢人良人，有德之士也。」

〔二〕 東廂：古代廟堂東側的廂房。後泛指正房東側的房屋。《史記·吳王濞列傳》：「盎曰：『臣所言，人臣不得知也。』乃屏錯，錯趨避東廂，恨甚。」

〔三〕 東廁：指東邊。

烏社

《白孔六帖》卷九十四。

〔補〕

《帝王世紀》〔一〕：禹葬會稽〔二〕，有群鳥應民，春耕則銜去草根，啄其蕪穢〔三〕，故謂之烏社。《太平御覽》卷九百一十四引孫氏《瑞應圖》。

禹葬會稽，有群鳥爲民田，春耕則銜去草根，秋則啄除其蕪穢，謂之烏社。

鳳皇[一]

鳳皇，仁鳥也，雄曰鳳，雌曰皇。王者不刳胎剖卵則至[二]。《藝文類聚》卷九十九。大鳥似鳳，而爲孼者非一[三]。《晉書·五行志》。鳳，王者之嘉社[四]，負信、戴仁、挾義、膺文[五]、苞智[六]。不啄生蟲，不折生草，不群居[七]，不侶行[八]，不經羅網[九]，上通天維[一〇]，下集河洛[一一]，明治亂[一二]，見存亡也[一三]。《白孔六帖》卷九十四。

[校注]

〔一〕鳳皇：古代傳說中的百鳥之王，雄的叫鳳，雌的叫凰，通稱爲「鳳」或「鳳凰」。羽毛五色，聲如簫樂，常用

[校注]

〔一〕帝王世紀：馬輯本原作「帝玉世紀」，當爲形近而訛。《帝王世紀》，西晉皇甫謐撰，是專述帝王世系、年代及事迹的一部史書，所叙上起三皇，下迄漢魏。

〔二〕會稽：山名。在浙江省紹興市東南。相傳夏禹大會諸侯，於此計功，故名。一名防山，又名茅山。

〔三〕蕪穢：荒蕪，謂田地不整治而雜草叢生。《楚辭·離騷》：「雖萎絕其亦何傷兮，哀衆芳之蕪穢。」《史記·司馬相如列傳》：「墳墓蕪穢而不修兮，魂無歸而不食。」

來象徵瑞應。《帝王世紀》曰：「堯時鳳皇止庭，巢於阿閣佳樹。」又曰：「黃帝游漫洛上，與大司馬容光等觀。鳳皇

衘圖置帝前，胸戴德、頭揭義、背負仁、翼挾火。音中律呂，信足履文，尾擊武，音中金石。」

〔二〕刳：剖開。《荀子·議兵》：「紂刳比干，囚箕子，爲炮烙刑，殺戮無時，臣下懍然。」

〔三〕蟄：旁支。《後漢書》：「凡五色大鳥似鳳者，多羽蟲之孽。」

〔四〕嘉社：「社」字誤，當作「祥」。葉德輝輯本作「嘉祥」。嘉祥，猶祥瑞。班固《東都賦》：「啓靈篇兮披瑞圖，

獲白雉兮效素烏，嘉祥阜兮集皇都。」

〔五〕膺：當，承應。《尚書·武成》：「誕膺天命，以撫方夏。」

〔六〕苞：匯聚，聚集。酈道元《水經注·沔水三》：「郭景純《江賦》曰『注五湖以漫漭。』蓋言江水經緯五湖，

而苞注太湖也。」

〔七〕群居：共居，共處。

〔八〕侶行：結伴而行。三國吳陸璣《毛詩草木鳥獸蟲魚疏·麟之趾》：「（麟）不履生蟲，不踐生草，不群居，不

侶行，不入陷阱，不罹羅網。」

〔九〕經：循行，經過。《管子·七法》：「不明於計數，而欲舉大事，猶無舟楫而欲經於水險也。」羅網：捕捉鳥

獸的器具。《淮南子·主術訓》：「鷹隼未摯，羅網不得張於溪谷。」

〔一〇〕通：到達。《國語·晉語二》：「道遠難通。」韋昭注：「通，至也。」天維：天的綱維。《文選·西京

賦》：「爾乃振天維，衍地絡。」薛綜注：「維，綱也。」

〔一一〕集：鳥栖止於樹。《詩經·唐風·鴇羽》：「蕭蕭鴇羽，集于苞栩。」毛傳：「集，止。」河洛：黃河與洛水

的并稱。

〔一二〕 明：明白、清楚。《論語·顏淵》：「浸潤之譖，膚受之愬，不行焉，可謂明也已矣。」治亂：安定與動亂。

《尚書·君牙》：「民之治亂在茲。」

〔一三〕 見：知道、瞭解。

鸞鳥〔一〕

鸞鳥者，赤神《藝文類聚》作「神靈」。之精〔二〕，鳳皇之佐。狀翟而五色，〔五〕「五」字據《白孔六帖》補。

雞身，赤毛，色亦被五彩〔三〕。《藝文類聚》作「赤色、五采、雞形」，《御覽》無此二句，據《後漢書》補注。以天

《白孔六帖》有此二字。鳴中五音〔四〕，蕭蕭雍雍〔五〕，喜則鳴舞。《後漢書》注無「蕭蕭」二句。出女床之

山〔六〕，窟氏之國及軒轅之丘〔七〕，沃民之域〔八〕，標山之所〔九〕，都之野〔一〇〕。自歌之鳥。六句據

《白孔六帖》補。人君行步有容〔一一〕，進退有度〔一二〕，祭祀宰人，咸知敬讓禮節〔一三〕，親疏有序則

至。《後漢書》注引作「人君進退有度，親疏有序則至」。一云：「心識鐘律，鐘律調則至〔一四〕，至則鳴舞

以和之〔一五〕。」《藝文類聚》卷九十、《太平御覽》卷九百十六、《白孔六帖》卷九十四引首二句，下接「狀翟」句。「喜

則鳴舞，下有出女床」六句，引至「自歌之鳥」。《後漢書·肅宗孝章皇帝紀》章懷太子注引無「一云」以下。《廣韻·平

聲下》二十六「桓鸞」字注引「鸞者，赤神」二句。頌聲作則至〔一六〕。周成王時〔一七〕，氏羌獻焉〔一八〕。《藝

文類聚》卷九十九。

[校注]

〔一〕 鸞鳥：傳說中的神鳥、瑞鳥。《説文》曰：「鸞，神靈之精也。赤色五彩，鷄形，鳴中五音。」《禽經》曰：「鸞，瑞鳥。一曰鷄趣，首翼赤曰丹鳳，青曰羽翔，白曰化翼，黑曰陰翥，黃曰土符。」《禽經》注曰：「鸞者，鳳鳥之亞，始生類鳳，久則五彩。」《山海經》曰：「（女床之山）有鳥焉，其狀如翟而五采文，名曰鸞鳥，見則天下安寧。」又曰：「軒轅之國，清沃之野，鸞鳥自歌。」《海內經》曰：「桂山有彩鳥，三名：一曰皇鳥，一曰鸞鳥，一曰鳳鳥。」又曰：「廣都之野，鸞鳥歌。」

〔二〕 赤神：南方之神。《墨子·迎敵祠》：「敵以南方來，迎之南壇，壇高七尺，堂密七，年七十者七人，主祭；赤旗、赤神長七尺者七，弩七，七發而止。」

〔三〕 被：覆蓋。《文選·東京賦》：「芙蓉覆水，秋蘭被涯。」薛綜注：「被，亦覆也。」

〔四〕 中：符合。《管子·乘馬》：「因天材，就地利，故城郭不必中規矩，道路不必中準繩。」

〔五〕 蕭蕭：擬聲詞，鳥羽的振動聲。《詩經·小雅·鴻雁》：「鴻雁于飛，蕭蕭其羽。」毛傳：「蕭蕭，羽聲也。」

雍雍：聲音和諧。《詩經·國風·邶風》：「雍雍鳴雁，旭日始旦」毛傳：「雍雍，雁聲和也。」

〔六〕 女床之山：即女床山，見於《山海經》。《山海經·西山經·西次三經》：「西南三百里，曰女床之山，其陽多赤銅，其陰多石涅，其獸多虎豹犀兕。」

〔七〕 窟氏之國：北方突厥、契丹族所建立的少數民族政權。張澍《姓氏尋源》：「窟氏……突厥酋長、契丹

酋長有宿氏。」軒轅之丘：相傳爲黃帝的居所。《山海經・西山經・西次三經》：「又西四百八十里，曰軒轅之丘，無

草木。」郭璞注：「黃帝居此丘，取西陵氏之女，因號軒轅丘。」丘：自然形成的小土山。

〔八〕沃民之域：概指今成都平原附近。《山海經・大荒西經》：「有沃民之國，沃民是處。沃之野，鳳鳥之卵

是食，甘露是飲。凡其所欲，其味盡存。爰有甘華、甘柤、白柳、視肉、三騅、璇瑰、瑤碧、百木、琅玕、白丹、青丹、多銀

鐵。鸞鳳自歌，鳳鳥自舞，爰有百獸，相群是處，是謂沃之野。」

〔九〕標山：位於濟南城區北部。張養浩《標山記》：「按《輿圖經》無其名，蓋土人以旁無他山，惟此若標可望，

故以名之。」

〔一〇〕都之野：即「都廣之野」，古代傳說中的地名。一說即今成都平原。《山海經・海內經》：「西南黑水之

間，有都廣之野，后稷葬焉。其城方三百里，蓋天地之中，素女所出也。爰有膏菽、膏稻、膏黍、膏稷，百穀自生，冬夏播

琴。鸞鳥自歌，鳳鳥自舞，靈壽實華，草木所聚。爰有百獸，相群爰處。」袁珂校注：「或作都廣，或作廣都，其實一也。」

〔一一〕容：儀容，相貌。《詩經・周頌・振鷺》：「振鷺于飛，于彼西雍。我客戾止，亦有斯容。」朱熹《集傳》：

「言鷺飛于西雍之水，而我客來助祭者，其容貌修整，亦如鷺之潔白也。」

〔一二〕度：法度，規範。《後漢書・清河孝王傳》：「延平立三十五年薨，子蒜嗣……蒜爲人嚴重，動止有度，

朝臣太尉李固等莫不歸心焉。」

〔一三〕咸：皆，都。《史記・淮陰侯列傳》：「於諸侯之約，大王當王關中，關中民咸知之。」禮節：禮儀規矩。

《禮記・儒行》：「禮節者，仁之貌也。」

〔一四〕調：協調。《詩經・小雅・車攻》：「決拾既佽，弓矢既調。」

〔一五〕和：以聲相應，跟着唱或跟着唱腔伴奏。《易·中孚》：「鳴鶴在陰，其子和之。」

〔一六〕作：興起，發生。《易·繫辭下》：「包犧氏没，神農氏作。」

〔一七〕周成王：姬姓，名誦，武王姬發之子，母邑姜（齊太公吕尚之女）。繼位時年幼，由武王之弟周公旦攝政。管叔、蔡叔疑周公欲篡奪王位，與武庚聯合作亂。周公率軍東征，三年而誅武庚、管叔、放蔡叔。周公攝政七年後還政成王。成王在位三十餘年。成王與其子康王統治期間，社會安定、百姓安寧，史稱「成康之治」。

〔一八〕氏羌：我國古代少數民族氐族與羌族的并稱，居住在今西北一帶。《詩經·商頌·殷武》：「昔有成湯，自彼氐羌。莫敢不來享，莫敢不來王。」孔穎達疏：「氐羌之種，漢世仍存，其居在秦隴之西。」

玄鶴〔一〕

玄鶴者，知樂之音節。《太平御覽》卷九百六十。王者知樂之節則至。《藝文類聚》卷九十一。黄帝習樂崑崙〔二〕，以舞衆神，于鶴二八翔其右〔三〕。同上。《御覽》卷九百十六。晉平公鼓琴〔四〕，有玄鶴二雙，銜明珠舞於庭，一鶴失珠，覓得而走〔五〕，師曠掩口而笑。《初學記》卷二十七。

〔補〕

玄鶴者，知音樂之節。又曰：「黄帝爲律吕之樂〔六〕，衆神玄鶴二八翔其右。」《太平御覽》卷九

百十六引孫氏《瑞應圖》。

[校注]

〔一〕 玄鶴：黑色的鶴。古人認爲鶴是壽命很長的動物，年輕時它羽毛白色；大約一千歲時，羽毛變成「蒼」色（灰白色）；兩千歲時，羽毛變成「玄」色（黑色）。崔豹《古今注·鳥獸》：「鶴千歲則變蒼，又二千歲變黑，所謂玄鶴也。」《稽瑞》引《孝經援神契》曰：「玄鶴爲人所射，歸喻參。參養療之，後雌雄各銜一明珠來報。」

〔二〕 崑崙：崑崙山。在新疆西藏之間，西接帕米爾高原，東延入青海境内。勢極高峻，多雪峰、冰川。古代神話傳說，崑崙山上有瑶池、閬苑、增城、縣圃等仙境。《莊子·天地》：「黄帝游乎赤水之北，登乎崑崙之丘。」

〔三〕 于鶴：葉德輝本作「玄鶴」。二八：古代歌舞常八人爲一列，稱爲「一佾」。「二八」即二佾。《左傳·襄公十一年》：「凡兵車百乘，歌鐘二肆，及其鎛磬，女樂二八。」

〔四〕 晉平公：姬姓，名彪，晉悼公之子，春秋時期晉國國君，公元前五五七年至公元前五三二年在位。公元前五五二年，同宋、衞等國結盟，再度恢復晉國的霸業。鼓：敲擊或彈奏（樂器）。《詩經·小雅·鼓鐘》：「鼓鐘欽欽，鼓瑟鼓琴。」孔穎達疏：「以鼓瑟鼓琴類之，故鼓鐘爲擊鐘也。」

〔五〕 覓：尋找。趙至《與嵇茂齊書》：「涉澤求蹊，披榛覓路。」

〔六〕 律吕：古代校正樂律的器具。用竹管或金屬管製成，共十二管，管徑相等，以管的長短來確定音的不同高度。從低音管算起，成奇數的六個管叫做「律」，成偶數的六個管叫做「吕」，合稱「律吕」。後亦用以指樂律或音律。《國語·周語下》：「律吕不易，無奸物也。」馬融《長笛賦》：「律吕既和，哀聲五降。」

比翼鳥[一]

比翼鳥者，王者德及高遠則至[二]。一曰：「王者有孝德則至。」一云：「王者不貪天下而重民命則至。」《藝文類聚》卷九十九。

[補]

王者德及高遠，則比翼鳥至。又曰：「王者有孝德則至。」《稽瑞》引孫氏《瑞應圖》。

[校注]

[一] 比翼鳥：中國古代傳説中的一種鳥，又名鶼鶼、蠻蠻。此鳥僅一目一翼，雌雄須并翼飛行，故常比喻恩愛夫妻。《爾雅·釋地》：「南方有比翼鳥焉，不比不飛，其名謂之鶼鶼。」郭璞注：「似鳧，青赤色，一目一翼，相得乃飛。」《史記·封禪書》：「西海致比翼之鳥。」司馬貞《索隱》：「《山海經》云：『崇吾之山有鳥，狀如鳧，一翼一目，相得乃飛，名曰蠻。』」

[二] 及：至，到達。《論語·衛靈公》：「師冕見，及階，子曰：『階也。』及席，子曰：『席也。』」

三足烏〔一〕

三足烏，王者慈著天地則生。《太平御覽》卷九百二十，《藝文類聚》卷九十九引作「王者慈孝，被於萬姓，不好殺生則來」，與下「蒼烏」文同，似相涉而誤，茲依《御覽》。烏，太陽之精也，亦至孝之應〔二〕。《白孔六帖》卷九十四。

[補]

三足烏，王者慈孝被於萬姓〔三〕，不好殺生則來。《御定淵鑑類函》卷四百二十三引孫氏《瑞應圖》。

[校注]

〔一〕 三足烏： 古代傳說中的神鳥，爲西王母取食之鳥。《史記·司馬相如列傳》：「載勝而穴處兮，亦幸有三足烏爲之使。」張守節《正義》引張揖曰：「三足烏，青鳥也，主爲西王母取食。」《稽瑞》引《抱朴子》曰：「三足烏，日之精也。日爲太陽，其精爲烏而三足。」

〔二〕 應： 感應，應驗。《國語·越語下》：「天應至矣，人事未盡也，王姑待之。」

〔三〕 萬姓： 萬民。《漢書·元帝紀》：「相守二千石誠能正躬勞力，宣明教化，以親萬姓，則六合之内和親，庶

孫氏《瑞應圖》輯注

八七

幾虜無憂矣。」

蒼烏〔一〕

文王時見蒼烏，王者孝悌則至〔二〕。一曰：「賢君帝主，修行孝慈〔三〕，被於萬姓〔四〕，不好殺生則來〔五〕。」《藝文類聚》卷九十九、《太平御覽》卷九百十二。

〔補〕

人君修行《孝經》〔六〕，被於百姓，則蒼烏至〔七〕。《稽瑞》引孫氏《瑞應圖》。

蒼烏，賢君帝主，修行孝慈、被於萬姓則來。文王時見蒼烏，王者孝弟則至。《御定淵鑑類函》卷四百二十三引孫氏《瑞應圖》。

〔校注〕

〔一〕 蒼烏：傳說中的瑞鳥。《宋書·符瑞志中》：「蒼烏者，賢君修行孝慈於萬姓，不好殺生則來。」

〔二〕 孝悌：孝順父母，敬愛兄長。《論語·學而》：「其爲人也孝弟（悌），而好犯上者鮮矣。」朱熹《論語集注》：「善事父母爲孝，善事兄長爲弟（悌）。」

〔三〕 修行：修養德行。《莊子·大宗師》：「彼何人者邪？修行無有，而外其形骸。」孝慈：對尊長孝敬，對下屬或後輩慈愛。《論語·為政》：「臨之以莊則敬，孝慈則忠。」朱熹《論語集注》：「孝於親，慈於眾，則民忠於己。」

〔四〕 被：遍布。桓寬《鹽鐵論·力耕》：「古者，十一而稅，澤梁以時入而無禁，黎民咸被南畝而不失其務。」

〔五〕 殺生：宰殺動物。《管子·海王》：「桓公曰：『吾欲籍於六畜。』管子對曰：『此殺生也。』」

〔六〕 《孝經》：儒家十三經之一，中國古代儒家的倫理著作，成書於秦漢之際，傳說為孔子所作，但南宋時已有人懷疑是出於後人附會。清代紀昀在《四庫全書總目》中指出，該書是孔子「七十子之徒之遺言」。

〔七〕 蒼烏：原作「蒼鳥」，形近而訛。

赤烏〔一〕

赤烏，武王時銜穀米至屋上〔二〕，兵不血刃而殷服〔三〕。 一曰：「王者不貪天下而重民命〔四〕，則至。」同上。

〔補〕

王者不貪天而重民，則赤烏至。 《稽瑞》引孫氏《瑞應圖》。

赤烏，王者不貪天下而重民命，則至。 《御定淵鑑類函》卷四百二十三引孫氏《瑞應圖》。

[校注]

〔一〕赤烏：古代傳說中的瑞鳥。《稽瑞》引《春秋元命苞》曰：「赤烏，陽之精也。」《墨子·非攻下》：「赤烏銜珪，降周之岐社。」

〔二〕武王：姬姓，名發，周文王姬昌之子，西周王朝建立者。用太公望、周公旦、畢公高、召公奭等人輔政。時商紂暴虐，剖比干，囚箕子，太師疵、少師疆奔周，乃率兵伐紂，會戰於牧野。商軍前徒倒戈，滅商，建立周朝，建都鎬京。爲孔子與儒家稱贊的聖王之一。《禮記·中庸》：「武王、周公，其達孝矣乎！」

〔三〕兵不血刃：兵器上沒有沾血，謂戰事順利，未經交鋒或激戰而取得勝利。《荀子·議兵》：「故近者親其善，遠方慕其義，兵不血刃，遠邇來服。」殷：朝代名。商王盤庚從奄（今山東曲阜）遷都殷，後世因稱商爲殷。至紂亡國，共歷八世，十二王。整個商代亦稱爲商殷或殷商。

〔四〕王者不貪天下而重民命：此句《稽瑞》引孫氏《瑞應圖》作「王者不貪天而重民」。

白烏〔一〕

白烏者，宗廟肅敬則至〔二〕。《藝文類聚》卷九十九。

[補]

宗廟蕭敬，則白烏至。《稽瑞》、《御定淵鑑類函》卷四百二十三引孫氏《瑞應圖》。

[校注]

〔一〕白烏：白羽之烏，古時以爲瑞物。《稽瑞》引《典略》曰：「白烏，太陽之精也。」又引徐整《三五歷紀》：「序天地之初，有三白烏，主生衆鳥。」又《東觀漢記·王阜傳》曰：「甘露降，白烏見，連有瑞應。」

〔二〕宗廟：古代帝王、諸侯祭祀祖宗的廟宇。《國語·魯語上》：「夫宗廟之有昭穆也，以次世之長幼，而等胄之親疏也。」蕭敬：猶「恭敬」。《史記·劉敬叔孫通列傳》：「自諸侯王以下莫不振恐蕭敬。」

白鳩[一]

白鳩，成湯時來[二]。王者養耆老，尊道德，不以新失舊則至。一曰：「成王時來至。」《藝文類聚》卷九十九、《太平御覽》卷九百二十一。

[校注]

〔一〕白鳩：鳥名，古以爲瑞物。《稽瑞》引《古今注》曰：「周成時白鳩見，而天下鳩合者也。」《文選·劉秦美

新》：「白鳩丹鳥，素魚斷蛇。」李善注引《吳錄・孫策使張紘與袁紹書》：「殷湯有白鳩之祥。」

〔二〕成湯：亦作「成商」，商開國之君，契的後代，子姓，名履，又稱天乙。夏桀無道，湯伐之，遂有天下，國號

商，都於亳。

赤雀〔一〕

赤雀者，王者動作應天時〔二〕，即銜書來。一云：「孔子坐元扈洛水之上〔三〕，銜丹書隨

至〔四〕。」《藝文類聚》卷九十九、《太平御覽》卷九百二十二引無「一云」已下。

〔校注〕

〔一〕赤雀：傳説中的瑞鳥。《稽瑞》引《春秋孔演圖》曰：「孔子論經，會黃書有鳥化爲書。孔子奉以言書，天

赤雀集上，化爲黃玉。刻曰『孔堤化應，法爲赤制』。亦雀集。」《禮記・中庸》：「國家將興，必有禎祥。」孔穎達疏：

「言人有至誠，天地不能隱，如文王有至誠，招赤雀之瑞也。」

〔二〕應：應和。《易・乾》：「同聲相應，同氣相求。」《淮南子・原道訓》：「與萬物回周旋轉，不爲先唱，感而

應之。」天時：猶天命。《漢書・王莽傳下》：「推是言之，亦天時，非人力之致矣。」

〔三〕元扈：元扈山，位於洛南縣城西北眉底鄉南境，地傍洛水南岸，北與陽虛山對峙，巍峨秀麗。洛水：古水

名，即今河南省洛河。北魏酈道元《水經注·洛水》：「洛水出京兆上洛縣讙舉山。」

〔四〕 丹書：傳説中赤雀所銜的瑞書。《呂氏春秋·應同》：「及文王之時，天先見火，赤烏銜丹書集於周社。」

白鵲〔一〕

師曠鼓琴，通於神明〔二〕，玉羊白鵲翺翔墜投〔三〕。《北堂書鈔》卷一百九。

[校注]

〔一〕 白鵲：白色羽毛之鵲，古時以爲瑞鳥。《稽瑞》引《梁天監起居注》曰：「八年，秦郡太守元長言郡人神延祖見白鵲巢，鳥群集其側。因獲之以獻也。」《舊唐書·五行志》曰：「貞觀初，白鵲巢於殿庭之槐樹，其巢合歡如腰鼓，左右稱賀。」

〔二〕 神明：天地間一切神靈的總稱。《易·繫辭下》：「陰陽合德，而剛柔有體，以體天地之變，以通神明之德。」

〔三〕 玉羊：疑爲衍文，與「玉羊」條混淆。《稽瑞》孫氏《瑞應圖》曰：「玉羊，瑞器也。鐘律和調，五聲當節，則玉羊見。」又曰：「晋平公時，師曠至玉羊。」又崔豹有玉羊之銘。翺翔：飛翔。《東觀漢記·王阜傳》：「鳥舉足垂翼，應聲而舞，翺翔復上縣庭屋，十餘日乃去。」

野鴨[一]

顏琦事異母[二]，没[三]，哀思，有野鴨栖其側。《白孔六帖》卷九十五。

[校注]

〔一〕野鴨：形狀跟家鴨相似，野生，能飛翔，又善於游泳，吃小魚、貝類及植物的種子、果實等。也叫鳧或綠頭鴨。《魏書·李崇傳》：「壽春城中有魚無數，從地涌出，野鴨群飛入城，與鵲爭巢。」

〔二〕顏琦事異母：此事無考，不詳何事。

〔三〕没：通「殁」死。《易·繫辭下》：「包犧氏没，神農氏作。」

麒麟[一]

麟者，仁獸也。壯曰麒[二]，牝曰麟[三]。羊頭，鹿身，牛尾，馬蹄，黃色圓頂，頂有一角，角端戴肉。含仁戴義，音中鐘呂[四]，鳴曰游聖[五]。牝鳴曰歸和[六]，春鳴曰歸昌[七]，夏鳴曰扶幼[八]，秋鳴曰養綏[九]，冬鳴曰郎都[一〇]。五色主青[一一]，五音主角[一二]。食義禾之實，飲原

闕。珠之精〔一三〕，步中規，行中矩，游必擇上〔一四〕，翔而後處。不踐生蟲，不折生草，不群居，不侶行，不食不義，不飲污池，不入陷阱，不入羅網〔一五〕。斌斌乎文章〔一六〕，申申乎共樂〔一七〕，士者德及幽隱〔一八〕，不肖斥退〔一九〕，賢者在位則至。明王動則有儀〔二〇〕，静則有容〔二一〕，則見。

《開元占經》卷一百十六。

[補]

麟不踐生蟲，不折生草。不入坑阱，不觸羅網。食嘉禾之實，飲珠玉之英。《稽瑞》引孫氏《瑞應圖》。

[校注]

〔一〕麒麟：古代傳説中的一種動物，形狀像鹿，頭上有角，全身有鱗甲，尾像牛尾。古人以之爲仁獸，瑞獸。《公羊傳》曰：「麒麟，仁獸也。」《春秋考異圖》曰：「麟蓋玄枵之陰精也，亦曰歲星散而爲麟，蓋木之精也。牝曰麒，牡曰麟。」《管子·封禪》曰：「今鳳凰麒麟不來，嘉穀不生。」

〔二〕牡：當作「牝」，與「牡」相對，《開元占經》卷一百十六引《瑞應圖》原作「牝」，葉德輝輯本作「牡」，指鳥獸的雄性。《詩經·邶風·匏有苦葉》：「濟盈不濡軌，雉鳴求其牡。」《毛傳》曰：「飛曰雌雄，走曰牝牡。」

〔三〕牝：鳥獸的雌性。

〔四〕鐘吕：指樂律、聲律。《詩經·周南·麟之趾》：「麟之角，振振公族，于嗟麟兮。」孔穎達疏引陸璣《毛詩草

木鳥獸蟲魚疏》曰：「麟，麕身，牛尾，馬足，黃色，圓蹄，一角，角端有肉。音中鐘呂，行中規矩，游必擇地，詳而後處。」

〔四〕鳴曰游聖：《開元占經》卷一百十六原本作「牡鳴曰游聖」，葉德輝輯本同此，與下文句對應，「鳴」字前脱「牡」。

〔五〕游聖：游於聖人之門。語出《孟子·盡心上》：「孔子登東山而小魯，登泰山而小天下，故觀於海者難爲水，游於聖人之門者難爲言。」

〔六〕歸和：一種祭祀音樂。《舊唐書·音樂志》「送神用《歸和》。」

〔七〕歸昌：謂鳳凰集鳴。劉向《説苑·辨物》：「（鳳）晨鳴曰發明……集鳴曰歸昌。」「歸昌」「扶幼」「養綏」「郎都」，《開元占經》卷一百十六引《瑞應圖》原闕。

〔八〕扶幼：扶助幼小。

〔九〕養綏：奉養、安撫。《漢書·谷永杜鄴傳》：「臣永幸得免於言責之辜，有官守之任，當畢力尊職，養綏百姓而已，不宜復闚得失之辭。」

〔一〇〕郎都：傳説中鳳鳥的飛鳴聲。《初學記》卷三十引《論語摘衰聖》：「（鳳）行鳴曰歸嬉，止鳴曰提扶，夜鳴曰善哉，晨鳴曰賀世，飛鳴曰郎都。」

〔一一〕五色：青、赤、白、黑、黃五種顏色，古代以此五者爲正色。《尚書·益稷》：「以五采彰施於五色，作服，汝明。」孫星衍疏：「五色，東方謂之青，南方謂之赤，西方謂之白，北方謂之黑，天謂之玄，地謂之黃，玄出於黑，故六者有黃無玄爲五也。」主：崇尚，注重。《論語·學而》：「主忠信，無友不如己者。」

〔一二〕五音：我國古代五聲音階中的五個音級，即宫、商、角、徵、羽。《孟子·離婁上》：「不以六律，不能正五音。」趙岐注：「五音，宫、商、角、徵、羽。」主角：在五音之中主導角音音階。

〔一三〕食義禾之實，飲珠玉之精：葉德輝輯本作「食禾之實，飲珠之精」。《稽瑞》引孫氏《瑞應圖》作「食嘉禾之實，飲珠玉之精」。

〔一四〕游必擇上：《開元占經》卷一百十六作「游必擇土」，是。

〔一五〕入：《開元占經》卷一百十六作「經」。

〔一六〕斌斌：葉德輝輯本作「彬彬」，文質兼備貌。《史記·儒林列傳序》：「自此以來，則公卿大夫士吏，斌斌多文學之士矣。」文章：錯雜的色彩或花紋。《墨子·非樂上》：「是故子墨子之所以非樂者，非以大鐘、鳴鼓、琴瑟、竽笙之聲以爲不樂也；非以刻鏤、華文章之色以爲不美也。」

〔一七〕申申乎共樂：葉德輝輯本作「申申乎禮樂」。申申：和舒貌。《論語·述而》：「子之燕居，申申如也，夭夭如也。」何晏《論語集解》引馬融注曰：「申申、夭夭，和舒之貌。」

〔一八〕幽隱：指隱蔽之處。《韓非子·六反》：「夫陳輕貨於幽隱，雖曾、史可疑也；懸百金於市，雖大盜不取也。」

〔一九〕不肖：不成材，不正派。《禮記·射義》：「發而不失正鵠者，其唯賢者乎？若夫不肖之人，則彼將安能以中」孔穎達疏「不肖，謂小人也。」斥退：革退。王充《論衡·定賢》：「準主而說，適時而行，無逆之郄，無斥退之患。」

〔二〇〕儀：容止儀表。《詩經·大雅·烝民》：「令儀令色，小心翼翼。」鄭玄箋：「善威儀，善顏色。」

〔二一〕有容：有所包含，寬宏大量。《尚書·君陳》：「有容德乃大。」孔傳：「有所包容，德乃爲大。」

白澤〔一〕

黄帝巡於東海，白澤出。能言語，達知萬物之精〔二〕，以戒於民，爲除灾害。賢君德及幽遐則出〔三〕。同上。

[補]

白澤者，皇帝時巡狩〔四〕，至於東海，白澤見出。能言語，達知方物之精，以戒於民，爲時除害。賢君明德則至。《稽瑞》引孫氏《瑞應圖》。

黄帝巡於東海，白澤出，能言，達知萬物之情〔五〕，以戒於民，爲除灾害。《管城碩記》卷十五引孫氏《瑞應圖》。

黄帝巡於東海，白澤出，能言語。《山堂肆考》卷二百十七引孫氏《瑞應圖》。

[校注]

〔一〕白澤：傳説中的神獸，貌似獅子，矯健靈活，又似麒麟，蘊含祥瑞。其四足有時爲馬蹄，有時爲獅爪。相傳它能言語，但不輕易開口，待「王者有德，明照幽遠，百姓安康」時纔開口説話。《雲笈七籤》卷一百：「黄帝得白澤

孫氏《瑞應圖》輯注

九八

神獸，能言，達於萬物之情。」

〔二〕精：隱微奧妙。《呂氏春秋·大樂》：「道也者，至精也，不可爲形，不可爲名，强爲之，謂之太一。」

〔三〕幽退：僻遠、深幽。《晉書·禮志下》：「故雖幽退側微，心無雍隔。」

〔四〕巡狩：亦作「巡守」，謂天子出行，視察邦國州郡。《尚書·舜典》：「歲二月，東巡守，至於岱宗，柴。」孔傳：「諸侯爲天子守土，故稱守。巡，行之。」《孟子·梁惠王下》：「天子適諸侯曰巡狩。巡狩者，巡所守也。」

〔五〕情：疑當作「精」。

乘馬〔一〕

王者興服有度〔二〕，秣馬不過所乘〔三〕，則地出乘黄。同上。《藝文類聚》卷九十六《太平御覽》卷八百九十六并引云：「乘黄，王者興服有度，則出」。

〔補〕

王者德御四方，輿服有度，秣馬不過所業〔四〕，則地出乘黄。《稽瑞》引孫氏《瑞應圖》。

〔校注〕

〔一〕乘馬：「馬」字誤，當作「黃」。「乘黃」，傳說中的異獸名，又名騰黃、飛黃。《山海經·海外西經》：「白民之國在龍魚北，白身披髮。有乘黃，其狀如狐，其背上有角，乘之壽二千歲。」《稽瑞》引《周書·王會》曰：「成王時，白民獻乘黃也。」

〔二〕輿服：車輿冠服與各種儀仗。《左傳·定公五年》：「王之在隨也，子西爲王輿服以保路。」度：法度，規範。《左傳·昭公三年》：「公室無度。」

〔三〕秣馬：飼馬。《左傳·襄公二十六年》：「簡兵蒐乘，秣馬蓐食。」

〔四〕業：文意不通，據《藝文類聚》《太平御覽》引文，疑當作「乘」。

駒騠〔一〕

駒騠者，幽獸也〔二〕。明王在位則來〔三〕。爲時除灾害，德盛則至。《開元占經》卷一百十六。

〔補〕

有明王則駒騠來，爲時辟除灾害。《稽瑞》引孫氏《瑞應圖》。

趹踶〔一〕

趹踶者，后土之獸也〔二〕，自能言語。王者仁孝於民則出，禹治水有功而來。同上。《藝文類聚》卷九十九。

[補]

趹踶者，后土之獸也，自長言語。王者仁孝於萬民則來，夏禹治水有功則至。《稽瑞》引孫氏《瑞應圖》。

馺蹄者，后土之獸也，自能言語。王者仁孝於民則出，禹治水有功而來。《天中記》卷五十五、《駢志》卷十九引孫氏《瑞應圖》。

[校注]

〔一〕駃騠：良馬名。《爾雅·釋畜》：「駃騠，馬。」郭璞注引《山海經》：「北海內有獸，狀如馬，名駃騠，色青。」

〔二〕幽：潛隱。郭璞《山海經圖贊·猾裹》：「猾裹之獸，見則興役……天下有道，幽形匿迹。」

〔三〕明王：聖明的君主。《左傳·宣公十二年》：「古者明王伐不敬。」

[校注]

〔一〕 跌踶：一作「跌蹄」，舊傳爲瑞獸，君主仁孝則出。《宋書・符瑞志下》：「跌蹄者，后土之獸，自能言語。王者仁孝於國則來。禹治水而至。」

〔二〕 后土：原本作「后上」，當爲形近而訛。《宋書・符瑞志下》作「后土」，后土是指土地之神，亦指祭祀土地神的社壇。《左傳・僖公十五年》：「君履后土而戴皇天。」

周市〔一〕

周市者，神獸名也。星宿之變而見〔二〕，德盛則至。《開元占經》卷一百十六。

[補]

周市，神獸也。知星宿之變化，王者德盛則至。《稽瑞》、《欽定續通志》卷一百八十、《玉芝堂談薈》卷三十三、《格致鏡原》卷八十九引孫氏《瑞應圖》。

[校注]

〔一〕 周市：古神獸名，又名周印。《宋書・符瑞志下》：「周印者，神獸之名也，星宿之變化，王者德盛則至。」

角端[一]

角端，日行萬八千里[二]，能言，曉四夷之語[三]。明君聖主在位，明達方外幽隱之事[四]，則角端奉書而來[五]。

[補]

角端，獸也。日行八千里，能言語，曉四夷之音。明君聖主在位，明達外方，德被幽遠，則奉書而至也。《稽瑞》引孫氏《瑞應圖》。

[校注]

〔一〕角端：古代傳說中瑞獸之名，形似鹿而鼻生一角，可日行一萬八千里，通曉四方語言。《文選·上林賦》：「其獸則麒麟角端。」郭璞注：「角端似貊，角在鼻上，中作弓。」又《宋書·符瑞志下》云：「角端者，日行萬八千里，又曉四夷之語，明君聖主在位，明達方外幽隱之事，則奉書而至。」

〔二〕八：原本作「入」，誤。《宋書·符瑞志下》作「日行萬八千里」。

〔三〕星宿：星象。《漢書·劉向傳》：「晝誦書傳，夜觀星宿，或不寐達旦。」

〔三〕四夷：古代華夏族對四方少數民族的統稱。《尚書・畢命》：「四夷左衽，罔不咸賴。」孔傳：「言東夷、西戎、南蠻、北狄，被髮左衽之人，無不皆恃賴三君之德。」

〔四〕明達：對事理有明確透徹的認識，通達。《三國志・吳主傳》：「琬語人曰：『吾觀孫氏兄弟雖各才秀明達，然皆禄祚不終，惟中弟孝廉，形貌奇偉，骨體不恒，有大貴之表，年又最壽，爾試識之。』方外：域外，邊遠地區。《史記・三王世家》：「遠方殊俗，重譯而朝，澤及方外。」幽隱：隱晦、隱蔽。蔡邕《述行賦》：「想宓妃之靈光兮，神幽隱以潛翳。」

〔五〕奉書：手持文書。《周禮・夏官・虎賁氏》：「若道路不通，有徵事，則奉書以使於四方。」

獬豸〔一〕

獬豸，王者獄訟平則出〔二〕。

〔補〕

獬豸，王者獄訟平，獬豸至。《稽瑞》引孫氏《瑞應圖》。

〔校注〕

〔一〕獬豸：傳説中的異獸，一角，能辨曲直，見人相鬥，則以角觸邪惡無理者，古人視之爲祥物。王充《論

衡》曰：「獬豸者，神奇之獸，爲瑞應也。」《說文》曰：「其狀如牛，一角四足，似熊。」《神異經》曰：「獬豸色青。」《文選·上林賦》：「椎蜚廉，弄獬豸。」郭璞注引張揖曰：「獬豸，似鹿而一角。人君刑罰得中，則生於朝廷，主觸不直者。」

〔二〕獄訟：訟事、訟案。《周禮·地官·大司徒》：「凡萬民之不服教而有獄訟者，與有地治者聽而斷之，其附於刑者歸於士。」鄭玄注：「爭罪曰獄，爭財曰訟。」平：平允、公正。《荀子·致士》：「刑政平而百姓歸之，禮儀備而君子歸之。」

[校注]

兕〔一〕

兕，知曲直〔二〕，王者獄訟無偏則出。

[校注]

〔一〕兕：古代獸名，皮厚，可以製甲。《左傳·宣公二年》：「牛則有皮，犀兕尚多，棄甲則那？」孔穎達疏：「《釋獸》云：『兕似牛。』郭璞云：『一角青色，重千斤。』《說文》云：『兕如野牛，青毛，其皮堅厚，可製鎧。』」

〔二〕曲直：是非，有理無理。《荀子·王霸》：「不恤是非，不治曲直。」

白象〔一〕

王者政教行於四方，則白象至。王者自養有道〔二〕，則白象負不死藥來〔三〕。

【補】

王者政教得於四方，則白象至。一本云：「人君自養有節，則負不死藥而來。」《稽瑞》引孫氏《瑞應圖》。

【校注】

〔一〕白象：白色的象，古代以爲瑞物。《稽瑞》「白象」條引《説文》曰：「其狀如豻，白，六牙。道貴德遠兵，故多卷。凡象牙垂白以和疆。」①熊氏《瑞應圖》曰：「神靈滋液，百珍寶用，白象〔至〕。」張衡《西京賦》：「白象行孕，垂鼻轔囷。」

〔二〕自養：猶自奉，自給。《易·頤》：「自求口實，觀其自養也。」

〔三〕不死藥：傳説中一種能使人長生不死的藥。《韓非子·説林上》：「且客獻不死之藥，臣食之而王殺臣，

① 《説文》無此言，《稽瑞》所引不知何據。

是死藥也，是客欺王也。」《史記‧封禪書》：「蓋嘗有至者，諸仙人及不死之藥皆在焉。」

白麢[一]

王者德茂[二]，則白麢見。并同上。

[補]

王者刑罰得理則至。一本云：「王者德盛則至。」《稽瑞》引孫氏《瑞應圖》。

案：「宋文帝時[三]，華林園白麢生二子[四]，皆白。又元帝時[五]，白鹿再見[六]。宋文帝、孝武帝并獲白鹿[七]。何法盛皆以白鹿附白麢焉[八]。同上引注。文帝又獲青麢。」《太平御覽》卷九百七引《瑞應圖》云：「宋文帝二十五年，華林園養麢，生二白子。」下有此句。案：皆是注文。

[校注]

〔一〕白麢：白色的獐子，古代以爲祥瑞。《晉中興書》曰：「白麢，赤鹿也。」《宋書‧符瑞志中》：「白麢，王者刑罰理則至。」

〔二〕德茂：謂道德美盛。司馬相如《難蜀父老》：「漢興七十有八載，德茂存乎六世。」

〔三〕宋文帝：劉義隆（四○七—四五三），小字車兒，中國南北朝時期劉宋王朝的第三位皇帝，宋武帝劉裕第三子，四二四年即位，在位三十年，年號「元嘉」，謚號「文皇帝」，廟號「太祖」。

〔四〕華林園：宮苑名，三國時吳國建。故址在今南京市鷄鳴山南古臺城内。南朝宋元嘉時擴建，築華光殿、景陽樓、竹林堂諸勝。其後齊、梁諸帝，常宴集於此。

〔五〕元帝：指晉元帝。

〔六〕再：兩次。《漢書·孔光傳》：「光凡爲御史大夫、丞相各再。」

〔七〕孝武帝：劉駿（四三○—四六四），南朝宋第五位皇帝，字休龍，小字道民，宋文帝劉義隆第三子。四五三年，太子劉劭弒帝之後，劉駿親率大軍討伐，很快擊潰劉劭的勢力，奪取了皇位，史稱孝武帝。

〔八〕何法盛：南朝宋人，官至湘東太守。著有紀傳體《晉中興書》共七十八卷，記東晉一代事迹。

白鹿〔一〕

王者承先聖法度〔二〕，無所遺失，則白鹿來。《初學記》卷二十九、《太平御覽》卷九百五。

《晉中興書》：「元帝時〔三〕，有二白鹿見於南昌郡。」《太平御覽》卷九百六。案：此是注文。

天鹿〔一〕

天鹿者，純靈〔二〕，《御覽》作「能壽」。五色光輝〔三〕，王者孝道備則至〔四〕。《開元占經》卷一百十六、《太平御覽》卷九百五。一曰：「天鹿者〔五〕，純善之獸也。道備則白鹿見〔六〕。王者明惠及下則見。」《藝文類聚》卷九十九。

〔補〕

天鹿者，純靈之獸也。五色，光耀洞明。王者孝道備則至也。《稽瑞》引孫氏《瑞應圖》。

〔校注〕

〔一〕 白鹿：白色的鹿，古時以為祥瑞。《晉中興書》曰：「白鹿者，神獸也，若霜雪。自有牝牡，不與紫鹿為群。」《抱朴子》曰：「鹿其壽千歲，滿五百歲則色白。」《宋書·符瑞志中》：「白鹿，王者明惠及下則至。」

〔二〕 先聖：先世聖人。《楚辭·九辯》：「獨耿介而不隨兮，願慕先聖之遺教。」

〔三〕 元帝：司馬睿（二七六—三二三），字景文，東晉的開國皇帝（三一八—三二三在位）。司馬懿的曾孫，琅邪武王司馬伷之孫，琅邪恭王司馬覲之子，晉武帝司馬炎從子。

[校注]

〔一〕天鹿：傳説中靈獸名，一名天禄。《稽瑞》引《漢書音義》曰：「天鹿者，一角長尾。其兩角者辟邪，無角者名扶䟽，一名桃友。」《宋書・符瑞志下》：「天鹿者，純靈之獸也。五色光耀洞明，王者道備則至。」

〔二〕純靈：下脱「之獸也」三字。《宋書・符瑞志下》：「天鹿者，純靈之獸也。」

〔三〕光輝：光澤。《古詩十九首・冉冉孤竹生》：「傷彼蕙蘭花，含英揚光輝。」

〔四〕孝道：謂以孝爲本的理法規範。《史記・仲尼弟子列傳》：「曾參，南武城人，字子輿。少孔子四十六歲。孔子以爲能通孝道，故授之業。」備：完備，齊備。《詩經・小雅・楚茨》：「禮儀既備，鐘鼓既戒。」

〔五〕「天鹿者」句：《藝文類聚》卷九十九引作：「夫鹿者，純善之獸。王者孝則白鹿見，王者明惠及下則見。」「天」當作「夫」，形近而訛，馬輯本誤。此條應并入「白鹿」條。

〔六〕道備：馬輯本原作「道術」，誤。據《藝文類聚》卷九十九改。

赤熊〔一〕

王者奸宄息〔二〕，則赤熊入國。《開元占經》卷一百十六。

《孝經援神契》：「赤熊，神靈茲液〔三〕、百珍寶用〔四〕，有赤熊見也。」《白孔六帖》卷九十七。

案：此是注文。按：「宋文帝時，白熊見。」沈約《符瑞志》附赤熊。《開元占經》引注。

[校注]

〔一〕 赤熊：赤色的熊，古時以爲祥瑞。《宋書·符瑞志中》：「赤熊、佞人遠，奸猾息，則入國。」

〔二〕 奸宄：亦作「奸軌」，指違法作亂的人或事。《尚書·舜典》：「蠻夷猾夏，寇賊奸宄。」孔傳：「在外曰奸，在內曰宄。」

〔三〕 兹液：當作「滋液」，汁液滲透。漢王褒《四子講德論》：「神雀仍集，麒麟自至；甘露滋液，嘉禾櫛比。」

〔四〕 寶用：珍重使用。《史記·平準書》：「白金稍賤，民不寶用。」

赤羆〔一〕

王者遠佞人〔二〕，除奸猾〔三〕，則赤羆見。《開元占經》卷一百十六。

[補]

佞人遠，奸宄息，則赤羆入其國。《稽瑞》引孫氏《瑞應圖》。

[校注]

〔一〕 赤羆：傳説中的瑞獸。《孝經援神契》曰：「赤羆，神獸也。神靈滋液，百珍寶用，有赤羆。」《金石索·石

索四·武氏石室祥瑞圖二》：「赤羆，仁奸明則至。」

〔二〕 佞人：善於花言巧語、阿諛奉承的人。《論語·衛靈公》：「放鄭聲，遠佞人，鄭聲淫，佞人殆。」朱熹《論語集注》：「佞人，卑諂辯給之人。」

〔三〕 奸猾：亦作「奸滑」，指奸詐狡猾的人。《史記·魏其武安侯列傳》：「丞相亦言灌夫通奸猾，侵細民，家累巨萬。」

白狼〔一〕

白狼，金精也〔二〕。《白孔六帖》卷九十七。湯都於亳〔三〕，有神人牽白狼，口銜鈎〔四〕，入湯庭〔五〕。《太平御覽》卷三百五十四。王者仁德明哲，則白狼見。一曰：「王者進退依法度，則至，周宣王得之而犬戎服〔六〕。」《開元占經》卷一百十六、《藝文類聚》卷九十九引作：「白狼者，王者仁德明哲，則見。」

「依」作「動準」；「至」作「見」，末句作「周宣王時狼見，犬戎滅」。

〔補〕

湯時有神牽白狼，口銜金鈎而入殿庭。《稽瑞》引孫氏《瑞應圖》。

白狐〔一〕

王者仁智，則白狐出。一曰：「王者仁智，動準法度〔二〕，則見。」《開元占經》卷一百十六。

〔校注〕

〔一〕白狼：白色的狼。古時以爲祥瑞。《國語·周語上》：「王不聽，遂征之，得四白狼、四白鹿以歸。」

〔二〕金精：西方之氣。《文選·鸚鵡賦》：「體金精之妙質兮，合火德之明輝。」李善注：「西方爲金，毛有白者，故曰金精。」

〔三〕亳：古都邑名，商湯的都城。在今河南商丘縣東南，傳説湯曾居於此，又名南亳。《史記·殷本紀》：「湯始居亳。」張守節《正義》引《括地志》云：「宋州穀熟縣西南三十五里南亳故城，即南亳，湯都也。」

〔四〕鈎：鈎子。《莊子·外物》：「任公子爲大鈎巨緇，五十犗以爲餌。」

〔五〕庭：通「廷」，朝廷。《楚辭·大招》：「室家盈庭，爵禄盛只。」王逸注：「盈庭，盈滿朝廷。」

〔六〕犬戎：古族名，戎人的一支，即畎戎。又稱畎夷、犬夷、昆夷、緄夷等。《左傳·閔公二年》：「虢公敗犬戎於渭汭。」周宣王：姬姓，名静，一作「靖」，周厲王姬胡之子，西周第十一代君主，前八二八年至前七八三年在位。繼位後，政治上任用召穆公、尹吉甫、仲山甫等一幫賢臣輔佐朝政；軍事上借助諸侯之力，任用南仲、召穆公、方叔陸續討伐玁狁、西戎、淮夷、徐國和楚國，使西周的國力得到短暫恢復，史稱「宣王中興」。

【補】

王者法平則白狐至。一本云：「王者明德，動準法度則出。宣帝時得之，狄戎衰也。」《稽瑞》引孫氏《瑞應圖》。

【校注】

〔一〕白狐：白色狐狸，古代以爲瑞物。《典略》曰：「白狐者，神獸，岱宗之精也」。《春秋潛潭巴》曰：「白狐至則民利，不至則下驕恣。」宋均曰：「狐，陽精也。白者，神也。清白則民受利焉。不至，君無治行，故下驕。」《宋書·符瑞中》：「白狐，王者仁智則至。」又曰：「王者仁智，動唯法度則見。」

〔二〕準：《開元占經》卷一百十六引作「唯」。準：依據，根據。王褒《洞簫賦》：「於是般匠施巧，夔襄準法。」

文狐〔一〕

王者德及禽獸，則南海輸文狐〔二〕。

【校注】

〔一〕文狐：有斑紋的狐。《稽瑞》引熊氏《瑞應圖》曰：「文狐，狐之有文章者，不貪則至。其九尾者，子孫繁。」

《文選·七啓》：「曳文狐，掩狡兔。」張銑注：「文狐，狐有文者。」

〔二〕南海：古代指極南地區。《左傳·襄公十三年》：「赫赫楚國，而君臨之，撫有蠻夷，奄征南海，以屬諸夏。」《禮記·祭義》：「推而放諸南海而準，推而放諸北海而準。」輸：交出，獻納。《左傳·襄公九年》：「魏絳請施舍，輸積聚以貸，自公以下，苟有積者，盡出之。」

九尾狐〔一〕

九尾狐者，神獸也。其狀赤色，四足，九尾，出青丘之國〔二〕。音如嬰兒，食者令不逢妖邪之氣及毒蠱之類〔三〕。《太平廣記》卷四百四十七。六合一統〔四〕，則九尾狐見。一云：「王者不傾於色〔五〕，則至。」文王得之，東夷服〔六〕。《開元占經》卷一百十六、《藝文類聚》引作：「六合一同，則見。文王時東夷歸之。」一云：王者不傾於色，則至。

[補]

先法修明，三才得所見〔七〕，九尾狐至。《稽瑞》引孫氏《瑞應圖》。

[校注]

〔一〕九尾狐：傳説中的奇獸。《山海經·南山經》：「（青丘之山）有獸焉，其狀如狐而九尾，其音如嬰兒，能食人，食者不蠱。」郭璞注：「即九尾狐。」古人認爲是吉祥的徵兆。

〔二〕青丘之國：傳説中的海外國名。《吕氏春秋·求人》：「禹東至搏木之地，日出九津青羌之野……鳥谷、青丘之鄉、黑齒之國」《山海經·海外東經》：「朝陽之谷……青丘國在其北，其狐四足九尾。」郝懿行疏引服虔曰：「青丘國，在海東三百里。」

〔三〕毒蠱：害人的毒蟲。《周禮·秋官·庶氏》：「（庶氏）掌除毒蠱。」鄭玄注：「毒蠱，蟲物而病害人者。」

〔四〕六合：天地四方，整個宇宙的巨大空間。《莊子·齊物論》：「六合之外，聖人存而不論；六合之内，聖人論而不議。」成玄英疏：「六合者，謂天地四方也。」一統：統一，指全國統一於一個政權。

〔五〕傾：指傾向於、偏向。杜甫《自京赴奉先縣詠懷五百字》詩：「葵藿傾太陽，物性固難奪。」色：女子的美貌。《穀梁傳·僖公十九年》：「梁亡，自亡也，湎於酒，淫於色，心昏，耳目塞。」

〔六〕東夷：古代對我國中原以東各族的統稱。《禮記·曲禮下》：「其在東夷、北狄、西戎、南蠻，雖大曰子。」服：順從、降服。《尚書·舜典》：「（舜）流共工於幽州，放驩兜於崇山，竄三苗於三危，殛鯀於羽山，四罪而天下咸服。」孔穎達疏：「天下皆服從之。」

〔七〕三才：天、地、人謂之三才。《易·説卦》：「是以立天之道曰陰與陽，立地之道曰柔與剛，立人之道曰仁與義。兼三才而兩之，故《易》六畫而成卦。」漢王符《潛夫論·本訓》：「是故天本諸陽，地本諸陰，人本中和。三才異務，相待而成。」

青狐[一]

周文王拘羑里[二]，散宜生詣塗山[三]，得青狐以獻紂[四]，免西伯之難[五]。《太平廣記》卷四百四十七。

[補]

青狐，神獸也。《稽瑞》引孫氏《瑞應圖》。

王者政治太平，則黑狐見。《稽瑞》引孫氏《瑞應圖》。

[校注]

〔一〕青狐：黑狐。《六韜》曰：「周文王拘羑里，散宜生之宛懷塗山，得青狐以獻紂，免西伯之難。」鈕琇《觚

剩·姜郎》：「乃有都下婉孌之徒，欽茲情種。蓬池月鹿以青狐之裘至，柏府雲鷗以紫貂之冠至。」

〔二〕拘：逮捕，囚禁。《尚書·酒誥》：「群飲，汝勿佚，盡執拘以歸於周，予其殺。」羑里：地名，在今河南省湯

陰縣北。《史記·殷本紀》：「西伯昌聞之竊嘆，崇侯虎知之以告紂，紂囚西伯羑里。」

〔三〕散宜生：西周開國功臣，是「文王四友」之一，與姜尚、太顛等同救西伯姬昌。西伯被紂囚於羑里，他進諫

孫氏《瑞應圖》輯注

一一七

姬發，廣求天下美女和奇玩珍寶，通過權臣費仲、尤渾游說紂王，贖出了文王；後又佐武王滅商。詣：前往，到。

《史記‧孝文本紀》：「乃命宋昌參乘，張武等六人乘傳詣長安。」塗山：古國名，相傳爲夏禹娶塗山女及會諸侯處。

《尚書‧益稷》：「予創若時，娶於塗山。」孔安國傳曰：「塗山，國名。」

〔四〕紂：商代最後一個君主的謚號，一作「受」，亦稱「帝辛」。相傳是個暴君。《史記‧殷本紀》：「帝乙崩，子辛立，是爲帝辛，天下謂之紂。」

〔五〕難：危難，禍患。《易‧否》：「君子以儉德辟難，不可榮以禄。」孔穎達疏：「以節儉爲德，辟其危難。」

赤兔〔一〕

赤兔者，瑞獸。王者盛德則見〔二〕。《初學記》卷二十九、《太平御覽》卷九百七。王者德茂則見。《藝文類聚》卷九十九、《開元占經》卷一百十六。

〔補〕

赤兔，瑞獸，王者德盛則出。《稽瑞》引孫氏《瑞應圖》。

白兔[一]

王者恩加《開元占經》作「敬事」。耆老[二]，則白兔見。一云：「王者應事應則見[三]。」同上。

[校注]

〔一〕 白兔：白色的兔子，古代以爲祥瑞之物。《後漢書·光武帝紀下》：「日南徼外蠻夷獻白雉、白兔。」《後漢書·桓帝紀》：「十一月，西河言白兔見。」

〔二〕 加：施及。《孟子·盡心上》：「古之人得志，澤加於民；不得志，修身見於世。」

〔三〕 應事：處理世務，應付人事。賈誼《新書·傅職》：「不見禮義之正，不察應事之理。」應則：處理世務符合國家的規章、法度。

[校注]

〔一〕 赤兔：古代視爲祥瑞的紅毛兔。《稽瑞》引熊氏《瑞應圖》曰：「說與白澤同。盛德博施，聖王登祚，厥集白澤，亦臻赤兔。澤及靈智，辨類識故。」《宋書·符瑞志中》：「赤兔，王者盛德則至。」

〔二〕 盛德：品德高尚。《史記·老子韓非列傳》：「良賈深藏若虛，君子盛德，容貌若愚。」

一角獸〔一〕

天下太平，則一角獸至。一云：「六合同歸〔二〕，則一角獸至。」《開元占經》卷一百十六、《藝文類聚》卷九十九引：「一角獸者，六合同歸則至。」一云：「天下太平則至。」

〔補〕

一角，瑞獸也。六合同歸則至。《稽瑞》引孫氏《瑞應圖》。

〔校注〕

〔一〕一角獸：此條亦見於《御定淵鑑類函》卷四百二十九。一角獸：獸名，相傳屬麒麟類，被視爲符瑞。《史記·孝武本紀》：「其明年，郊雍，獲一角獸，若麟然。」《南齊書》曰：「武帝永明十年，鄱陽獲一角獸。麟首、鹿形，龍鬐共色。」

〔二〕同歸：一致，同樣趨向。《尚書·蔡仲之命》：「爲善不同，同歸於治，爲惡不同，同歸於亂。」

三角獸[一]

王者法度修明[二]，三統得所[三]，則三角獸至。《開元占經》卷一百六。

[校注]

〔一〕三角獸：古代傳説中的祥瑞之獸。《宋書・符瑞志中》：「三角獸，先王法度修則至。」後世帝王儀衛繪其形於旗幟，以爲符瑞。此條同見於《稽瑞》。

〔二〕法度：法令制度。《尚書・大禹謨》：「儆戒無虞，罔失法度。」修明：整飭昭明。《後漢書・滕撫傳》：「風政修明，流愛於人，在事七年，道不拾遺。」

〔三〕三統：三統，指夏、商、周三代的正朔。夏正建寅爲人統，商正建丑爲地統，周正建子爲天統。亦謂之三正。《漢書・劉向傳》：「王者必通三統，明天命所授者博，非獨一姓也。」

比肩獸[一]

王者德及幽隱，鰥寡得所[二]，則比肩獸至。同上。《藝文類聚》卷九十九引云：「比肩獸者，王者德及

幽隱，鰥寡得所，則至」。

[補]

王者德及幽隱，矜寡得所〔三〕，則蛩蛩鉅虛至。一本云：「王者安平則至。」《稽瑞》引孫氏《瑞應圖》。

[校注]

〔一〕比肩獸：關於比肩獸有兩種不同説法：其一，即蟨，傳説中的一種動物，疑爲雙頭鳥。《爾雅·釋地》：「西方有比肩獸焉，與邛邛岠虛比，爲邛邛岠虛齧甘草。即有難，邛邛岠虛負而走，其名謂之蟨。」郭璞注：

《吕氏春秋》曰：「北方有獸，其名爲蹶，鼠前而兔後，趨則頓，走則顛。」然則邛邛岠虛亦宜鼠後而兔前，前高不得取甘草，故須蹶食之。」陸德明《經典釋文》引李巡曰：「邛邛岠虛能走，蹶知美草。即若驚難者，邛邛岠虛便負蹶而走，故曰比肩獸。」其二，即蛩蛩與鉅虛。蛩蛩與鉅虛爲相類似而形影不離的二獸。一説爲一獸。《吕氏春秋·

不廣》：「北方有獸，名曰蹶，鼠前而兔後，趨則踣，走則顛，常爲蛩蛩距虛取甘草以與之。蹶有患害也，蛩蛩距虛必負而走。」按：《淮南子·道應訓》引作「蛩蛩駏驉」，亦作「蛩蛩巨虛」「蛩蛩距虛」「邛邛岠虛」。

復恩》：「孔子曰：北方有獸，其名曰蹶，前足鼠，後足兔。是獸也，甚矣其愛蛩蛩巨虛也，食得甘草，必齧以遺蛩蛩巨虛。蛩蛩巨虛見人將來，必負蹶以走。蹶非性之愛蛩蛩巨虛也，爲其假足之故也，二獸者亦非性之愛蹶也，

爲其得甘草而遺之故也。」《山海經·海外北經》：「有素獸焉，狀如馬，名曰蛩蛩。」晋郭璞注：「即蛩蛩鉅虛也，一

走百里。」

〔二〕鰥寡：老而無妻或無夫的人，引申指老弱孤苦者。《詩經·小雅·鴻雁》：「爰及矜人，哀此鰥寡。」毛傳：「老無妻曰鰥，偏喪曰寡。」得所：謂得到安居之地或合適的位置。

〔三〕矜：同「鰥」，年老無妻的人。《詩經·小雅·鴻雁序》：「至於矜寡，無不得其所焉。」

六足獸〔一〕

王者謀及衆庶〔二〕，則六足獸至。《開元占經》卷一百十六。

[校注]

〔一〕六足獸：傳說中的一種瑞獸。《宋書·符瑞志中》：「六足獸，王者謀及衆庶則至。」此條同見於《稽瑞》。

〔二〕謀：咨詢，商議。《左傳·襄公四年》：「臣聞之，訪問於善爲咨，咨親爲詢，咨禮爲度，咨事爲諏，咨難爲謀。」及：介詞，猶跟，同。《詩經·邶風·谷風》：「德音莫違，及爾同死。」衆庶：衆民，百姓。《尚書·湯誓》：「格爾衆庶，悉聽朕言。」謀及衆庶，謂遇事咨詢衆臣，與群臣商議。

騶虞[一]

騶虞，義獸也。白虎黑文[二]，不食生物[三]，有至信之得應之[四]。一名「騶虞」[五]。《白孔六帖》卷九十八。

[補]

騶虞，王者德至鳥獸，澤洞幽冥則見[六]。《玉海》卷一百九十八引孫氏《瑞應圖》。

[校注]

[一] 騶虞：傳說中的義獸，在傳說中它是一種虎軀猊首、白毛黑紋、尾巴很長的動物。據說生性仁慈，連青草也不忍心踐踏，不是自然死亡的生物不吃。《山海經》卷一二《海內北經》：「林氏國有珍獸，大若虎，五彩畢具，尾長於身，名曰騶虞，乘之日行千里。」司馬相如《封禪文》：「囿騶虞之珍群，激麋鹿之怪獸。」

[二] 黑文：黑色的紋理，「文」通「紋」。

[三] 生物：指活的動物。《莊子·人間世》：「汝不知夫養虎者乎，不敢以生物與之，爲其殺之之怒也。」

[四] 得：通「德」，德行。《荀子·成相》：「舜授禹，以天下，尚得推賢不失序。」王先謙《荀子集解》：「得當爲德。」

一二四

白虎〔一〕

白虎者，仁而不害。王者不暴虐〔二〕，恩及行葦〔三〕，則見。同上。《册府元龜》卷二十五引孫氏《瑞應圖》。

〔六〕幽冥：幽僻、荒遠。《漢書·賈捐之傳》：「快心幽冥之地，非所以救助饑饉，保全元元也。」

〔五〕騶虞：此「騶虞」與前文同，不知作何解，當有誤。

引云：「白虎，仁者。王者不暴虐，則仁虎不害也」。

〔補〕

白虎者，義獸也，名騶虞。王者德至鳥獸，澤洞幽冥則見。《册府元龜》卷二十五引孫氏《瑞應圖》。

〔校注〕

〔一〕白虎：白色的虎，因毛色白化，較爲罕見，被視之爲祥瑞。《史記·秦始皇本紀》：「二世夢白虎嚙其左驂馬，殺之，心不樂。」《漢書》曰：「宣帝時，河東立世宗廟。告祠日，白虎銜肉置殿下。」

〔二〕暴虐：凶狠殘酷。《左傳·宣公三年》：「商紂暴虐，鼎遷於周。」

孫氏《瑞應圖》輯注

〔三〕 行葦：路旁的蘆葦。《詩經·大雅·行葦》：「敦彼行葦，牛羊勿踐履。」

玄豹〔一〕

幽都郎谷山上多玄豹〔二〕。《白孔六帖》卷九十七。文王拘於羑里，散宜生於懷塗山行玄豹〔三〕，以獻紂，免西伯之難〔四〕。《太平御覽》卷八百九十一。

[補]

《瑞應圖》。

幽州即谷山多玄豹〔五〕。《山堂肆考》卷二百十七引孫氏《瑞應圖》。

文王拘於羑里，散宜生於懷塗山得玄豹以獻紂，免西伯之難。《太平御覽》卷八百九十二引孫氏《瑞應圖》。

[校注]

〔一〕 玄豹：黑色的豹子。《山海經·海內經》云：「北海之內，有山，名曰幽都之山，黑水出焉。其上有玄鳥、玄蛇、玄豹、玄虎。」

〔二〕 郎谷山：當爲「即谷山」，形近而訛。《山海經·中山經》：「又東南三十五里，曰即谷之山，多美玉，多玄

鼨犬[一]

周成王時，渠被國獻鼨犬[二]，能飛，食虎。《白孔六帖》卷九十八。

[校注]

〔一〕鼨：當作「鼩」。《康熙字典》，葉德輝輯本均作「鼩」。鼩犬：《康熙字典》引《廣韵》曰：「鼠屬，能飛，食虎豹之物。」《古今注》卷下云：「周成王時，渠搜國獻鼩犬，能飛，食虎豹。」

〔二〕渠被：北方之地。《尚書·堯典》：「申命和叔宅朔方，曰幽都。」孔安國傳：「北稱幽，則南稱明，從可知也。都，謂所聚也。」蔡沈集傳：「朔方，北荒之地……日行至是，則淪於地中，萬象幽暗，故曰幽都。」

〔三〕行：當作「得」。《太平御覽》卷八百九十一：「散宜生於懷塗山得玄豹，以獻紂。」《六韜》曰：「文王囚羑里，散宜生至宛懷塗山，得玄豹獻紂，免西伯之難。」

〔四〕西伯：周文王姬昌。其父死後，繼承西伯侯之位，故稱西伯昌。

〔五〕幽州：亦作「幽洲」，古九州之一。《周禮·夏官·職方氏》：「東北曰幽州。」《爾雅·釋地》：「燕曰幽州。」「燕」指戰國燕地，即今河北北部及遼寧一帶。《尚書·舜典》：「流共工於幽洲。」孔傳：「象恭滔天，足以惑世，故流放之幽洲北裔。」

〔二〕渠被國：當作「渠搜國」，周代時西域的一個少數民族政權。

豹犬〔一〕

匈奴獻豹犬〔二〕，錐口，赤身，四尺。同上。

〔校注〕

〔一〕豹犬：犬科動物的一種。《周書·王會》曰：「成王時，匈奴獻豹犬。豹犬巨口赤身。」

〔二〕匈奴：我國古代北方民族之一。戰國時游牧於燕、趙、秦以北地區。其族隨世異名，因地殊號。戰國時始稱匈奴和胡。東漢光武帝建武二十四年分裂爲南北二部，北匈奴在公元一世紀末爲漢所敗，部分西遷。南匈奴附漢，西晉時曾建立漢國和前趙國。

龍馬〔一〕

龍馬者，仁馬也，河水之精。高八尺五寸，《藝文類聚》有「五寸」二字。長頸，身有鱗甲，髂上有翼，旁有垂毛〔二〕，鳴聲九音，蹈水不沒，有明王則見。王者不儲秣馬〔三〕，則龍馬、乘黃、澤馬、白

一二八

馬、朱髦并集矣〔四〕。《開元占經》卷一百十八、《藝文類聚》卷九十九引無「身有鱗甲，及蹈水不没」二句，無「白馬」二字。《太平御覽》卷八百九十六引至「則見」，與《藝文類聚》同。

[校注]

〔一〕龍馬：古代傳説中龍頭馬身的神獸。《尚書·顧命》：「大玉、夷玉、天球、河圖，在東序。」孔傳：「伏羲王天下，龍馬出河。遂則其文，畫八卦，謂之河圖，及典謨皆歷代傳寶之。」《稽瑞》引《尚書大傳》曰：「王者有仁德則龍馬見。伏羲之世，龍馬出河。遂則其文以畫八卦，謂之河圖也。」

〔二〕旁有垂毛：《藝文類聚》卷九十九作「旁垂毛」。

〔三〕王者不儲秣馬：《藝文類聚》卷九十九作「王者不儲馬」。

〔四〕乘黃：傳説中的異獸名。《山海經·海外西經》：「白民之國在龍魚北，白身披髮。有乘黃，其狀如狐，其背上有角，乘之壽二千歲。」澤馬：古人以爲表示祥瑞的神馬。《孝經援神契》：「王者德至山陵，則景雲見，澤出神馬。」白馬：白色的馬。《左傳·定公十年》：「公子地有白馬四。公嬖向魋。魋欲之。」朱髦：古神馬名，頸毛紅色的白馬。《後漢書·輿服志上》：「白馬者，朱其髦尾爲朱鬣云。」髦：指馬頸上的長毛。

騰黃〔一〕

騰黃者，神馬也，其色黃。王者德被《占經》作「御」。四方則至〔二〕。一名「吉光」，乘之壽三千

歲，此馬無死時。《開元占經》卷一百十六、《藝文類聚》卷九百九十九。

[補]

王者德御四方，輿服有度，秣馬不過所業，則地出乘黄。《稽瑞》引孫氏《瑞應圖》。

[校注]

〔一〕騰黄：一種被視爲祥瑞的神馬。《太平御覽》卷八九六《獸部·馬》：「騰黄者，神馬也。其色黄。一曰乘黄，亦曰飛黄，亦曰咸吉黄，或曰翠黄，一名紫黄。其狀如狐，皆上有兩角，出自氏之國，乘之壽三千歲。」《山海經》曰：「騰黄亦曰飛黄，其狀如狐，出白民之國。」

〔二〕德被四方：品德高尚，遍布天下。《明史·閹黨傳》：「寧、錦之役，復稱忠賢『德被四方，勳高百代』，於是有安平之封，夢環擢太僕卿。」

飛兔〔一〕

飛兔者，馬名也〔二〕。《占經》有「馬名也」三字。日行三萬里，禹治水止《占經》作「功」。勤勞歷年〔三〕，救民之害，天應其德則《占經》作「而」。至。同上，《太平御覽》卷八百九十六。

[補]

飛菟者，神馬之名，日行三萬里。夏禹治水，勤勞歷年，救民之災，天其應德而飛菟來。《稽瑞》引孫氏《瑞應圖》。

[校注]

〔一〕飛兔：駿馬名。《呂氏春秋·離俗》：「飛兔、要褭，古之駿馬也。」高誘注：「飛兔、要褭，皆馬名也。日行萬里，馳若兔之飛，因以爲名也。」

〔二〕馬名也：葉德輝輯本作「神馬之名」。

〔三〕禹治水止：「止」當爲「土」之誤。《藝文類聚》卷九十九、《太平御覽》卷八百九十六皆作「禹治水土」。

騕褭〔一〕

騕褭者，神馬也，與飛兔同。以明有德則至也〔二〕。《藝文類聚》卷九十九、《太平御覽》卷八百九十六、《開元占經》卷一百十八引無末句，作「與赤兔同應」。

[補]

騕褭，行三萬里，各隨其方而至，以明君德也。《稽瑞》引孫氏《瑞應圖》。

[校注]

〔一〕騕褭：亦作「要褭」，古駿馬名。《文選·思玄賦》：「斥西施而弗御兮，繫騕褭以服箱。」李善注：「《漢書音義》應劭曰：『騕褭，古之駿馬也，赤喙玄身，日行五千里。』」

〔二〕以明有德則至也：「明」字下脱「君」字。《藝文類聚》卷九十九作「以明君有德則至也」。

駮馬〔一〕

世治，則西王母獻岱駮馬〔二〕。《開元占經》卷一百十八。

[校注]

〔一〕駮馬：古駿馬名。《禮斗威儀》曰：「君乘火而王者，其政訟平，則南海輸以駮馬。」

〔二〕岱：泰山的別稱，也稱岱宗、岱岳。

白馬朱鬣 [一]

明王在上，則白馬朱鬣至。一曰：「王者乘服有度 [二]，則白馬朱鬣。」一曰：「白馬朱鬣者，任用賢良則出。」同上。

[補]

王者不儲秣馬，則白馬朱鬣赤髦，任賢良則見。又曰：「明者則來。」《稽瑞》引孫氏《瑞應圖》。

[校注]

〔一〕白馬朱鬣：古神馬名，頸毛紅色的白馬。梁簡文帝《馬寶頌序》：「是以天不愛道，白馬嘶風，王澤效祥，朱鬣降祉。」鬣：馬頸上的長毛。《禮記·明堂位》：「夏后氏駱馬黑鬣，殷人白馬黑首，周人黃馬蕃鬣。」

〔二〕乘服：指車馬、衣服。《孟子·盡心上》：「孟子曰：『王子宮室、車馬、衣服多與人同，而王子若彼者，其居使之然也。況居天下之廣居者乎？』」趙岐注云：「言王子宮室、乘服皆人之所用之耳，然而王子若彼高涼者，居勢位故也，況居廣居！謂行仁義，仁義在身，不言而喻也。」度：法度，規範。《後漢書·清河孝王傳》：「延平立三十五年薨，子蒜嗣……蒜爲人嚴重，動止有度，朝臣太尉李固等莫不歸心焉。」

黃龍〔一〕

黃龍者，四龍之長，四方之正色〔二〕，神靈之精也。能巨細，能幽明，能短能長，乍存乍亡〔三〕。王者不漉池而漁〔四〕，德達深淵，《藝文類聚》無此句。則應和氣而游於池沼〔五〕。《藝文類聚》卷九十八、《初學記》卷三十、《太平御覽》卷九百三十并引云：「黃龍者，神靈之精，四龍之長也。王者不漉池而漁，德達深淵，則應氣而游於池沼。」「德達」句據補。《開元占經》卷一百二十引云「黃龍者，五龍之長也。不漉池漁，德及淵泉，則黃龍應和氣而游池沼」。不羣行，不群處，必待風雨而游乎春氣之中，游乎天外之野。出入應命〔六〕，以時上下，有聖則見〔七〕，無聖則處〔八〕。《藝文類聚》卷九十八。舜東巡狩，黃龍負圖置舜前。同上。

[校注]

〔一〕黃龍：傳說中的一種瑞獸。《爾雅·釋天》引《援神契》云：「德及於天，斗極明，日月光，甘露降，德至深泉，則黃龍見、醴泉涌。」

〔二〕正色：指青、赤、黃、白、黑五種純正的顏色。《禮記·玉藻》：「衣正色，裳間色。」孔穎達疏引皇侃曰：「正謂青、赤、黃、白、黑五方正色也。」

退則見〔四〕。」《開元占經》卷一百二十。

青龍〔一〕

青龍，水之精也。乘龍而上下〔二〕，不處淵泉。王者有仁則出。一曰：「君子在位〔三〕，不斥

〔三〕乍：突然，忽然。《孟子·公孫丑上》：「今人乍見孺子將入於井，皆有怵惕惻隱之心。」朱熹《孟子集注》：「乍，猶忽也。」存：止息。《後漢書·崔駰傳》：「夫廣廈成而茂木暢，遠求存而良馬縶。」李賢注：「存猶止息也。言所求之物既止，不資良馬之力也。」亡：指逃匿、消失。《漢書·武帝紀》：「壬午，太子與皇后謀斬充，以節發兵與丞相劉屈氂大戰長安，死者數萬人。庚寅，太子亡，皇后自殺。」顏師古注：「亡謂逃匿也。」

〔四〕漉池：使池水乾涸。《淮南子·主術訓》「不涸澤而漁」高誘注：「涸澤，漉池。」

〔五〕池沼：池和沼，泛指池塘。劉向《新序·雜事五》：「周文王作靈臺，及爲池沼，掘地得死人之骨。」潘嶽《閑居賦》：「池沼足以漁釣，春税足以代耕。」

〔六〕應命：從命，遵命。《後漢書·董卓傳》：「前温出屯美陽，令卓與邊章等戰無功，温召又不時應命，既到而辭對不遜。」

〔七〕聖：聖人，指儒家所稱道德智能極高超的理想人物。《孟子·滕文公下》：「我亦欲正人心，息邪説，距詖行，放淫辭，以承三聖者，豈好辯哉？予不得已也。」

〔八〕處：居家不仕，隱居。《易·繫辭上》：「君子之道，或出或處。」

[補]

青龍，乘雲雨而上下，處於泉洞之中。《稽瑞》引孫氏《瑞應圖》。

黑龍，北方水之龍也。《稽瑞》引孫氏《瑞應圖》。

青龍，水之精也，乘雲雨而上下，不處淵泉，王者有仁則出。又曰：「君子在位，不肖斥退則見。」敦煌《瑞應圖》殘卷（P.2683）引孫氏《瑞應圖》。

[校注]

〔一〕青龍：即蒼龍，四靈之一，古時以爲祥瑞之物。《淮南子·覽冥訓》：「鳳皇翔於庭，麒麟游於郊。青龍進駕，飛黃伏皂。」

〔二〕乘龍而上下：「龍」字誤，當作「雲」。馬輯本援引誤，原本《開元占經》卷一百二十作「乘雲而上下」，葉德輝輯本作「乘雲而上下」。

〔三〕君子：泛指才德出衆的人。《周易·雜卦》：「君子道長，小人道憂也。」在位：居官位，做官。《尚書·大禹謨》：「君子在野，小人在位。」

〔四〕不斥退則見：「不」字下脫「肖」字。葉德輝輯本作「不肖斥退則見」。斥退：革退。王充《論衡·定賢》：「準主而說，適時而行，無廷逆之郤，無斥退之患。」

靈龜〔一〕

靈龜者，神異之介蟲也〔二〕。《占經》無「神異」句。玄文五色〔三〕，神靈之精也。上隆法天〔四〕，下方象地〔五〕。能見存亡〔六〕，明在吉凶〔七〕，不偏不黨〔八〕，唯義是從〔九〕，其唯龜乎！《尚書》「龜從」此謂也〔一〇〕。靈者，德之精也；龜者，久也，能明於久遠事。王者不偏不黨，尊事耆老〔一一〕，不失舊故〔一二〕，則神龜出。靈龜似鼈而長〔一三〕，合五行之精〔一四〕。三百歲游於藕葉之上，千歲游於蒲上〔一五〕，三千歲尚在蓍叢之下〔一六〕。《占經》無「三千」句。徑一尺二寸。王者奉順后土〔一七〕，承天則見。《開元占經》卷一百二十、《藝文類聚》卷九十九引云：「龜者，神異之介蟲也，玄采五色。」「上隆」二句下接「生三百歲至可著下」，下接「明吉凶，不偏不黨，唯義是從」，下接「王者無偏無黨，尊用耆老，不失故舊則出」。「神異」句、「三千」句并據補。一曰：「德澤湛漬〔一八〕，漁獵從則出〔一九〕。」禹卑宮室則出〔二〇〕，文王時亦出。《藝文類聚》卷九十九。

[補]

龜千歲巢蓮葉之上。《吳郡志》卷四十四《集異記》引孫氏《瑞應圖》。

王者德澤湛漬，漁獵從時則靈龜出。《文苑英華》卷六百十二、《浙江通志》卷二百五十九引孫氏《瑞應圖》。靈龜生三百歲游於蕖葉之上，三千歲尚在蓍叢之下。《異魚圖贊補》卷下引孫氏《瑞應圖》。

[校注]

〔一〕靈龜：龜的一種，蟕之別名。《爾雅·釋魚》：「二曰靈龜。」郭璞注：「涪陵郡出大龜，甲可以卜，緣中文似玳瑁，俗呼爲靈龜。即今觜蠵龜，一名靈蠵，能鳴。」

〔二〕介蟲：有甲殼的水族。《淮南子·説山訓》：「介蟲之動以固。」高誘注：「介蟲，魚鼈屬。」

〔三〕玄文：黑色的花紋。《楚辭·九章·懷沙》：「玄文處幽兮，矇瞍謂之不章。」

〔四〕法天：效法自然和天道。《莊子·漁父》：「愚者反此，不能法天而恤於人。」成玄英疏：「愚迷之人反於聖行，不能法自然而造適。」上隆法天：指靈龜的上部隆起，效法天道。

〔五〕下方象地：「方」字誤，當作「平」。《藝文類聚》卷九十九、《太平御覽》卷九百三十一均作「平」，葉德輝輯本亦作「平」字。該句意謂靈龜的下部平坦，猶如大地。

〔六〕見：預料，想見。《孫子·形》：「見勝不過衆人之所知，非善之善者也。」

〔七〕明在吉凶：「在」字誤，當作「於」。《宋書·符瑞志中》及葉德輝輯本，此句均作「明於吉凶」。吉凶，猶禍福。

〔八〕不偏不黨：形容公正，不偏祖。《墨子·兼愛下》：「《墨子》引《周詩》曰：王道蕩蕩，不偏不黨。」《呂氏春

〔易·乾〕：「知進退存亡而不失其正者，其唯聖人乎。」存亡：存在或滅亡，生存或死亡。

〔《史記·日者列傳》：「方辯天地之道，日月之運，陰陽吉凶之本。」

秋。土容：「土不偏不黨，柔而堅，虛而實。」

〔九〕義：謂符合正義或道德規範。《論語·述而》：「不義而富且貴，於我如浮雲。」從：聽從、順從。《易·坤》：「或從王事，無成有終。」孔穎達疏：「或順從於王事。」唯義是從：意謂按照道義的標準去做事。

〔一〇〕龜從：以龜甲占卜得吉兆，從之，是謂龜從。

〔一一〕尊事：尊敬地對待和事奉。《詩經·大雅·行葦序》：「周家忠厚，仁及草木，故能內睦九族，外尊事黃耇。」

〔一二〕不失：不遺漏，不喪失。劉勰《文心雕龍·辨騷》：「酌奇而不失其真，翫華而不墜其實。」

〔一三〕鼈：甲魚，俗稱團魚，爬行綱動物。形態與龜略同，體扁圓，背部隆起。背甲有軟皮，外沿有肉質軟邊。生活在淡水河川湖泊中。

〔一四〕合：符合。《孫子·九地》：「合於利而動，不合於利而止。」五行：水、火、木、金、土，我國古代稱構成各種物質的五種元素，古人常以此說明宇宙萬物的起源和變化。《尚書·甘誓》：「有扈氏威侮五行，怠棄三正。」孔穎達疏：「五行，水、火、金、木、土也。」

〔一五〕蒲：即菖蒲，植物名。多年生水生草本，有香氣。葉狹長，似劍形。肉穗花序圓柱形，着生在莖端，初夏開花，淡黃色。全草爲提取芳香油、澱粉和纖維的原料。根莖亦可入藥。民間在端午節常用來和艾葉扎束，掛在門前。《孝經援神契》：「椒薑禦濕，菖蒲益聰。」菖：草名。多年生草木植物，一本多莖，可入藥。我國古代常用它的莖占卜。

〔一六〕三千歲尚在蓍叢之下：《宋書·符瑞志中》作「三千歲常游於卷耳之上」。尚：猶，還。《詩經·大雅·蕩》：「雖無老成人，尚有典刑。」蓍：草名。多年生草木植物，一本多莖，可入藥。〔北魏〕酈道元《水經注·伊水》：「石上菖蒲，一寸九節，爲藥最妙，服久化仙。」《易·繫辭上》：「是故蓍之德，圓而神；卦之德，方以知。」《詩經·曹風·下泉》：「洌彼下泉，浸彼苞蓍。」朱熹集

傳：「蓍，筮草也。」

〔一七〕奉順：奉承順應。《戰國策·燕策三》：「寡人不佞，不能奉順君意，故君捐國而去，則寡人之不肖明矣。」

〔一八〕德澤湛漬：「漬」字誤，當作「清」。《宋書》作「清」，疑爲形近而誤。《宋書·符瑞志中》：「王者德澤湛清，漁獵山川從時則出。」德澤：恩德，恩惠。《韓非子·解老》：「有道之君，外無怨讎於鄰敵，而內有德澤於人民。」

湛漬：浸漬，滲透。

〔一九〕漁獵從則出：「從」字下脱「時」。漁獵從時：捕魚打獵遵循一定的時令季節。

〔二〇〕卑：降低。《莊子·逍遥游》：「子獨不見狸狌乎？卑身而伏，以候敖者。」

比目魚〔一〕

王者明照出遠〔二〕，則比目魚見。《開元占經》卷一百二十〔三〕。《藝文類聚》卷九十九引云：「比目魚者，王者明德則見。」

《爾雅》曰：「狀如牛脾，細鱗，紫色，兩片相合乃行。」《開元占經》卷一百二十引注。

〔補〕

王者明德幽遠，則比目魚見。《稽瑞》引孫氏《瑞應圖》。

［校注］

〔一〕比目魚：鰈、鮃、鰊、鰉、舌鰨等魚類的統稱。這幾種魚身體皆扁平而闊，成長後兩眼逐漸移到頭部的一側，平臥在海底。又名鮙、魤、鞋底魚、婢䗚魚、奴屩魚、板魚、箬葉魚、偏口魚、拖沙魚等。《爾雅・釋地》：「東方有比目魚焉，不比不行，其名謂之鰈。」

〔二〕王者明照出遠：「出」字誤，當作「幽」。《宋書・符瑞志下》：「比目魚，王者德及幽隱則見。」葉德輝輯本作「王者明德幽遠，則比目魚見」。明照：明察，詳察。《禮記・經解》：「明照四海而不遺微少。」幽遠：深遠。《後漢書・張衡傳》：「神明幽遠，冥鑒在茲。」

〔三〕《開元占經》：原作《開元古經》，「古」與「占」，疑形近而訛。

大螾〔一〕

大螾如虹。《白孔六帖》卷二。

［校注］

〔一〕大螾：體型較長大的一種蚯蚓，古人以爲是祥瑞的一種。《呂氏春秋・有始覽・應同》：「凡帝王者之將興也，天必先見祥乎下民。黃帝之時，天先見大螾大螻。黃帝曰：『土氣勝。』」高誘注：「螾，蚯蚓。」又《荀子・勸

學》：「螾無爪牙之利，筋骨之强，上食埃土，下飲黃泉，用心一也。」楊倞注：「螾與蚓同，蚯蚓也。」

吉利①〔一〕

吉利，鳥形，獸頭也。《稽瑞》引孫氏《瑞應圖》。

[校注]

〔一〕 吉利：不詳何物。

鷄趍〔一〕

鷄趍，王者有德則見也。《稽瑞》引孫氏《瑞應圖》。

① 依據馬輯本，自「吉利」「鷄趍」至「白鹿」等條目爲全新條目，馬輯本無，補録如次，以下不再説明。

肉芝〔一〕

《稽瑞》引孫氏《瑞應圖》。

獼猴萬歲〔二〕，頭上有角，額有丹書八字，名之曰肉芝。蹠地則水流〔三〕，佩之則辟兵也〔四〕。

[校注]

〔一〕 肉芝：道家稱千歲蟾蜍、蝙蝠、靈龜、燕之屬爲肉芝，謂食者可長壽，見晉葛洪《抱朴子·仙藥》。亦指形類人參的靈芝草之屬。《能改齋漫録·方物》引前蜀杜光庭《仙傳拾遺》：「進士蕭静之掘地，得物類人手，肥潤，色微紅，烹食之。後遇異人……因告之曰：『肉芝，食之者壽。』」

〔二〕 獼猴：猴的一種。上身皮毛灰褐色，腰部以下橙黄色，有光澤，胸腹部和腿部深灰色，面部微紅，兩頰有頰囊，臀部有紅色臀疣。群居山林中，喧嘩好鬧。以野果、野菜等爲食物。《招隱士》：「獼猴兮熊羆，慕類兮以悲。」

〔三〕 蹠：不知何字，不知何解。

〔四〕辟兵：防避兵災。《藝文類聚》卷四引漢應劭《風俗通》：「五月五日以五綵絲繫臂者，辟兵及鬼，令人不病溫。」

山車〔一〕

山車，自然之車也，蓋山藏之精〔二〕。《稽瑞》引孫氏《瑞應圖》。

〔校注〕

〔一〕山車：傳說帝王有德，天下太平，則山車出現，古代以爲祥瑞之物。《禮記·禮運》：「山出器車。」孔穎達疏引《禮緯斗威儀》：「其政太平，山車垂鈎。」注云：「山車，自然之車；垂鈎，不揉治而自圓曲。」《太平御覽》卷七七三引《孝經援神契》：「虞舜德盛於山陵，故山車出。山者，自然之物也，山藏之精。」

〔二〕精：純粹、精粹、精華。《易·乾》：「大哉乾乎！剛健中正，純粹精也。」

富貴〔一〕

富貴者，鳥形獸頭也。《稽瑞》引孫氏《瑞應圖》。

[校注]

〔一〕 富貴：不詳何物。

華平〔一〕

華平，瑞草也，其政升平則生〔二〕。王者德强則仰，弱則低，又曰：「王者政令均則生。」《稽瑞》引孫氏《瑞應圖》。

[校注]

〔一〕 華平：亦作「華蘋」，傳說中的吉祥植物。張衡《東京賦》：「植華平於春圃，豐朱草於中唐。」薛綜注：「華平，瑞木也。」《宋書・符瑞志下》：「華平，其枝正平，有德則生。德剛則仰，德弱則低。」一說爲并頭蓮。明楊慎《藝林伐山・華蘋》：「《祥瑞圖》曰：『雙蓮爲蘋。』《孝經援神契》曰：『王者德至於地，則華蘋感。』華蘋，并頭蓮也。」

〔二〕 升平：太平。《漢書・梅福傳》：「使孝武帝聽用其計，升平可致。」顏師古注引張晏曰：「民有三年之儲曰升平。」

烏車[一]

王者德澤流洽於四境[二]，則烏車出。《稽瑞》引孫氏《瑞應圖》。

[校注]

〔一〕烏車：不詳何物。

〔二〕流洽：流遍、遍及。《漢書·食貨志上》：「至德流洽，禮樂成焉。」《漢書·禮樂志》：「然德化未流洽者，禮樂未具，群下無所誦說，而庠序尚未設之故也。」四境：四方疆界、四方邊境地區。《孟子·梁惠王下》：「四境之內不治，則如之何？」

黃雀[一]

祭五嶽四瀆[二]，得其宜，則黃雀集。黃帝將起，有黃雀赤頭立日旁，帝占曰：「黃者，玉精，赤者，火精；黃雀者，賞明余當王也[三]。」《稽瑞》引孫氏《瑞應圖》。

[校注]

〔一〕 黃雀： 亦作「黃爵」，鳥名。雄鳥上體淺黃綠色，腹部白色而腰部稍黃。雌鳥上體微黃有暗褐條紋。

〔二〕 五嶽： 我國五大名山的總稱，古書中記述略有不同，具體是指東嶽泰山、南嶽衡山、西嶽華山、北嶽恒山、中嶽嵩山等五嶽。《周禮·春官·大宗伯》：「以血祭祭社稷、五祀、五嶽。」鄭玄注：「五嶽，東曰岱宗，南曰衡山、西曰華山、北曰恒山、中曰嵩高山。」《史記·封禪書》《漢書·郊祀志》説同。《爾雅·釋水》「江、河、淮、濟爲四瀆。四瀆者，發原注海者也。」《禮記·王制》：「天子祭天下名山大川，五嶽視三公，四瀆視諸侯。」《初學記》卷五引《纂要》：「嵩、泰、衡、華、恒，謂之五嶽。」四瀆： 長江、黃河、淮河、濟水的合稱。

〔三〕 賞萌： 馬輯本作「賞萌」。

小鳥生大鳥〔一〕

王者土地開闢，則小鳥生大鳥。紂時雀生鸇於城隅〔二〕，史占之，以小鳥生大鳥，天下必安。紂，介雀之瑞而不修德〔三〕，居年乃作璿宮瓊室〔四〕。野王按：「紂時則周興之瑞也。」《稽瑞》引孫氏《瑞應圖》。

[校注]

〔一〕 小鳥生大鳥： 小種鳥生出大種鳥的怪異現象。典籍所記之雀生鸇、燕生鷹等，即屬此類。古代象占者以

小鳥生大鳥爲王者土地開闢之徵兆。《宋書·符瑞志》：「小鳥生大鳥，王者土地開闢則至。」

〔一〕鷶：猛禽名，又名晨風。似鷂，羽色青黃，以鳩鴿燕雀爲食。《孟子·離婁上》：「爲叢驅爵者，鸇也。」城

〔二〕城隅：城角，多指城根偏僻空曠處。《詩經·邶風·靜女》：「靜女其姝，俟我於城隅。」晉盧諶《贈崔溫》詩：「逍遙步城隅，暇日聊游豫。」

〔三〕介：因，憑藉、依靠。《左傳·文公六年》：「介人之寵，非勇也。」杜預注：「介，因也。」

〔四〕璿宮瓊室：璿，《説文》：「美玉也。」瓊，一種美玉。璿宮瓊室，即指由美玉裝飾的宮室。

爰蕭〔一〕

爰蕭，鳳之屬，西方之禽也。《稽瑞》引孫氏《瑞應圖》。

[校注]

〔一〕爰蕭：《稽瑞》曰：「爰蕭集苑，其鳥成文。」又《禮斗威儀》曰：「人君乘土而王，其政太平則鳳凰爰蕭集於林苑。」

慶山〔一〕

慶山者，王德茂盛則生。《稽瑞》、《文苑英華》卷六百十二、《陝西通志》卷八十七、《御定淵鑑類函》卷三十

青鳥〔一〕

成王之時，治道太平〔二〕，有青鳥見，大如鳩〔三〕，色如翠。《稽瑞》引孫氏《瑞應圖》。

[校注]

〔一〕 青鳥：青色的禽鳥。漢張衡《西京賦》：「翔鶗仰而不逮，況青鳥與黃雀。」

〔二〕 治道：治理國家的方針、政策、措施等。《禮記·樂記》：「是故審聲以知音，審音以知樂，審樂以知政，而治道備矣。」

〔三〕 鳩：鳥名，古爲鳩鴿類，種類不一。如雄鳩、祝鳩、斑鳩等，亦有非鳩鴿類而以鳩名的如鳲鳩（布穀）。今爲鳩鴿科部分鳥類的通稱，常指山斑鳩及珠頸斑鳩兩種。《詩經·衛風·氓》：「於嗟鳩兮，無食桑葚。」毛傳：「鳩，鶻鳩也。」

[校注]

〔一〕 慶山：《稽瑞》曰：「厥生慶山，厥出流黃。」

五星同色〔一〕

五星同色皆黄也。五星同色，天下偃兵〔二〕，百姓安寧，歌舞已行。《稽瑞》引孫氏《瑞應圖》。

[校注]

〔一〕五星：指水、木、金、火、土五大行星，即東方歲星（木星）、南方熒惑（火星）、中央鎮星（土星）、西方太白（金星）、北方辰星（水星）。《史記·天官書》：「水、火、金、木、填星，此五星者，天之五佐。」漢劉向《説苑·辨物》：「所謂五星者，一曰歲星，二曰熒惑，三曰鎮星，四曰太白，五曰辰星。」五星同色：《史記·天官書》：「五星同色，天下偃兵，百姓寧昌。」

〔二〕偃兵：休兵，停戰。《莊子·徐無鬼》：「吾欲愛民而爲義偃兵，其可乎？」《國語·吳語》：「兩君偃兵接好，日中爲期。」

駁雞犀〔一〕

王者賤難得之物，駁雞犀出。《稽瑞》引孫氏《瑞應圖》。

[校注]

〔一〕駭雞犀：也省稱作「駭雞」或「雞駭」。劉向《九歎·怨思》：「淹芳芷於腐井兮，棄雞駭於筐簏。」王逸注：「雞駭，文犀也……一作駭雞。」《戰國策·楚策一》：「乃遣使車百乘，獻雞駭之犀、夜光之璧於秦王。」王念孫《讀書雜志·戰國策二》：「雞駭之犀，當爲駭雞之犀牛。」葛洪《抱朴子·登涉》：「又通天犀角，有一赤理如綖，有自本徹末，以角盛米，置雞群中，雞欲啄之，未至數寸，即驚却退，故南人或名通天犀爲駭雞犀。」左思《吳都賦》：「其琛賂則琨瑤之阜，銅鍇之垠，火齊之寶，駭雞之珍。」

黃銀〔一〕

王者不藏金玉〔二〕，則黃銀光於山。《稽瑞》引孫氏《瑞應圖》。

[校注]

〔一〕黃銀：明人劉文泰曰：「銀注中，蘇云：『作器辟惡，瑞物也。』按：瑞物即黃銀，見於《瑞圖》。」①黃銀……

────────

① 參見劉文泰：《御制本草品匯精要》，華夏出版社二〇〇四年版，第一三頁。

黃色之銀也，與金無異，以石試之則色白，爲器則可辟惡。[1]

〔二〕金玉：黃金與珠玉，珍寶的通稱。《左傳・襄公五年》：「無藏金玉，無重器備。」晉葛洪《抱朴子・對俗》：「金玉在九竅，則死人爲之不朽。」

同心鳥〔一〕

王者德及四方，遐夷合〔二〕，同心鳥至。《稽瑞》引孫氏《瑞應圖》。

[校注]

〔一〕同心鳥：傳說中的鳥，古人以爲祥瑞的象徵。《宋書・符瑞志下》：「同心鳥，王者德及遐方，四夷合同則至。」

〔二〕遐夷：指邊遠少數民族地區。漢劉向《九歎・湣命》：「今反表以爲裏兮，顛裳以爲衣。戚宋萬於兩檻兮，廢周邵於遐夷。」漢王褒《聖主得賢臣頌》：「化益四表，橫被無窮，遐夷貢獻，萬祥必臻。

① 參見謝觀主編《中華醫學大辭典》，遼寧科學技術出版社一九九四年版，第一一五二頁。

循風

循風者，八方之風，應時而至。立春之日〔一〕，則東方明庶風至；春分之日〔二〕，則東南清明風至，一名薰風〔三〕；立夏〔四〕，則南方景風至〔五〕，一名巨風；夏至〔六〕，則西南方涼風至〔七〕，一名淒風；立秋〔八〕，則西方閶闔風至，一名颰風；秋分〔九〕，則西北方不周風至〔一〇〕，一名廣風；立冬〔一一〕，則北方廣漠風至，一名寒風〔一二〕；冬至〔一三〕，則東北方融風至〔一四〕，一名颰風。《稽瑞》引孫氏《瑞應圖》。

〔校注〕

〔一〕立春：二十四節氣之一，在陽曆二月三、四或五日。《逸周書・時訓》：「立春之日，東風解凍，又五日，蟄蟲始振；又五日，魚上冰。」《禮記・月令》：「立春之日，天子親帥三公、九卿、諸侯、大夫，以迎春於東郊。還反，賞公卿、諸侯、大夫於朝。」《史記・天官書》：「立春日，四時之始也。」司馬貞《史記索隱》：「謂立春日是去年四時之終卒，今年之始也。」

〔二〕春分：二十四節氣之一，在陽曆三月二十或二十一日，太陽直射赤道，南北半球晝夜長短平分，故稱。《逸周書・周月》：「春三月中氣：驚蟄、春分、清明。」董仲舒《春秋繁露・陰陽出入上下》：「至於仲春之月，陽在正

東，陰在正西，謂之春分。春分者，陰陽相半也，故晝夜均而寒暑平。」

〔三〕薰風：東南風，和風。《呂氏春秋・有始》：「東南曰熏風。」高誘注：「巽氣所生，一曰清明風。」

〔四〕立夏：二十四節氣之一，在陽曆五月五、六或七日。《逸周書・時訓》：「立夏之日，螻蟈鳴，又五日，蚯蚓出；又五日，王瓜生。」《禮記・月令》：「(孟夏之月)立夏之日，天子親帥三公、九卿、大夫，以迎夏於南郊。還反，行賞，封諸侯，慶賜遂行，無不欣說。」

〔五〕景風：祥和之風。《尸子》卷上：「祥風，瑞風也。一名景風，一名惠風。」《列子・湯問》：「景風翔，慶雲浮。」《法苑珠林》卷七：「李巡曰：『景風，太平之風也。』」

〔六〕夏至：二十四節氣之一，在陽曆六月二十一日或二十二日。這天北半球晝最長，夜最短；南半球則相反。《周禮・春官・馮相氏》：「冬夏致日」鄭玄注：「夏至，日在景東，景尺五寸。」《逸周書・時訓》：「夏至之日，鹿角解，又五日，蜩始鳴。」

〔七〕涼風：即秋風。《禮記・月令》：「(孟秋之月)涼風至，白露降，寒蟬鳴。」

〔八〕立秋：二十四節氣之一，在陽曆八月七、八或九日。《逸周書・時訓》：「立秋之日，涼風至；又五日，白露降，又五日，寒蟬鳴。」《禮記・月令》：「(孟秋之月)立秋之日，天子親帥三公、九卿、諸侯、大夫，以迎於西郊。還反，賞軍帥、武人於朝。」

〔九〕秋分：二十四節氣之一，在陽曆九月二十三日或二十四日。這天南北半球晝夜等長。董仲舒《春秋繁露・陰陽出入上下》：「至於中秋之月，陽在正西，陰在正東，謂之秋分。秋分者，陰陽相半也，故晝夜均而寒暑平。」

〔一〇〕不周風：即西北風。《史記・律書》：「不周風居西北，主殺生。」《易緯・通卦驗》：「立冬，不周風至。」

〔一〕立冬：二十四節氣之一，在陽曆十一月七日或八日。《逸周書·時訓》：「立冬之日，水始冰；又五日，地始凍；又五日，雉入大水爲蜃。」《禮記·月令》：「(孟冬之月)立冬之日，天子親帥三公、九卿、諸侯、大夫，以迎於北郊。」

〔二〕寒風：即北風。《呂氏春秋·有始》：「何謂八風……北方曰寒風。」

〔三〕冬至：二十四節氣之一，在陽曆十二月二十二日前後。這一天太陽經過冬至點，北半球白天最短，夜間時間最長。《逸周書·時訓》：「冬至之日，蚯結，又五日麋角解，又五日水泉動。」《呂氏春秋·有始》：「冬至日行遠道，周行四極，命曰玄明。」

〔四〕融風：即東北風。《左傳·昭公十八年》：「丙子，風。梓慎曰：『是謂融風，火之始也。』」杜預注：「東北曰融風，木也。木，火母，故曰火之始。」孔穎達疏：「東北風曰融風。」《易緯》作「調風」，俱是東北風。一風有二名。東北，木之始，故融風爲木也。木是火之母，火得風而盛，故融爲火之始。

玉璧〔一〕

王者賢良美德，則玉璧出。《稽瑞》引孫氏《瑞應圖》。

[校注]

〔一〕玉璧：玉器名，扁平、圓形、中心有孔，邊闊大於孔徑。古代貴族用作朝聘、祭祀、喪葬時的禮器，也作佩

帶的裝飾。《詩經・衛風・淇奧》：「有匪君子，如金如錫，如圭如璧。」

白牟〔一〕

師曠時獲白牟。《稽瑞》引孫氏《瑞應圖》。

[校注]

〔一〕 白牟：牟，牛鳴聲。《説文・牛部》：「牟，牛鳴也。」白牟，疑爲白色的牛。

駿馬〔一〕

王者不貪禽獸，則南海之駿馬見。《稽瑞》引孫氏《瑞應圖》。

[校注]

〔一〕 駿馬：良馬。《韓非子・十過》：「垂棘之璧，吾先君之寶也；屈産之乘，寡人之駿馬也。」

玄丹〔一〕

王者循至仁〔二〕，則山出玄丹。又曰：「王者不竭采色則出〔三〕。」《稽瑞》引孫氏《瑞應圖》。

[校注]

〔一〕玄丹：赤黑色的丹。

〔二〕至仁：最大的仁德。《莊子·天運》：「曰：『謂問至仁？』莊子曰：『至仁無親。』」循：遵守、遵從、遵循。《尚書·顧命》：「臨君周邦，率循大下。」孔傳：「率群臣，循大法。」

〔三〕采色：指絢麗的顏色。《孟子·梁惠王上》：「抑爲采色不足視於目與？」《淮南子·齊俗訓》：「聽失於誹譽，而目淫於采色。」

白麀〔一〕

《晉中興書》：「元帝時，有二白麀見於南昌郡。」《太平御覽》卷九百六引孫氏《瑞應圖》。

[校注]

〔一〕白麂：麂，一種體型較小的鹿，腿細而有力，善於跳躍，皮很柔軟，可以製革。常見品種有黃麂、黑麂、赤麂等。白麂即白色的麂。

附録

一、《説郛》輯本孫氏《瑞應圖》

《説郛》宛委山堂刻本（一百二十卷本）卷六〇，輯孫氏《瑞應圖》一卷，計二十五條①。

孫氏《瑞應圖》　　闕名

景雲

景雲者，太平之應也。一曰：「非氣非烟，五色氤氳，謂之慶雲。」

秬秠②

舜時后稷播植，天降秬秠，故《詩》曰：「天降嘉種，惟秬惟秠。」

① 原輯本爲二十五條，有醴泉兩條、延嘉兩條各并爲一條，故實際祇有二十三條。

② 「秬秠」「景雲」等符瑞條目標題，原輯本無，係著者爲方便查閲據内容擬定，下同此，不再注明。

矞雲

矞雲也，有狀，外赤内黃。

靈雨

遇旱，責躬引咎，理察冤枉，退去貪殘，側修惠政，則降以靈雨。

葳蕤

葳蕤者，禮備至則生。一曰：「王者愛人命則生。」一名葳綏也。

黃龍

黃龍者，神之精，四龍之長也。王者不漉池沼水，得達深淵，則應氣而游池沼。

玉羊

鐘律和調，則玉羊見。

景星

景星者，大星也，狀如霜月，生於晦朔，助月爲明。王者不私於人則見。

蒼烏

文王時見蒼烏。王孝悌則至。一本曰：「賢君王帝主修行孝慈，被於萬姓，不好殺生，則來。」

白鳩

白鳩，成湯時來。王者養耆老，尊道德，不失舊則至。一本：「成王時來至。」

白馬朱鬣

王者貴人而賤貨則白馬朱鬣。又云：「車馬有節則見。」

騰黄

騰黄者，神馬也，其色黄。一名「乘黄」，亦曰「飛黄」，亦曰「咸吉黄」。或曰「翠黄」，一名「紫黄」。其狀如狐，皆上有兩角，出白氏之國，乘之壽三千歲。

玉馬

玉馬者，清明尊賢則至。

真人

真人者，皇帝時游於池，王者有茂德，不貪貨利則金人乘船游於王後池。

海不揚鴻波

王者德及於水而王道通移，則海不揚鴻波。

醴泉

醴泉者，水之精也，味甘如醴，泉出流所及，草木皆茂①。飲之令人壽也。理訟得所，醴泉出於京師，有仙人以爵酌之。

① 茂：原輯本作「歲」，誤。據《太平御覽》卷八百七十三改。

福草

福草生，王者有德則福草生。

屈軼

屈軼者，太平之代生於庭前，有佞人則草指之。

延嘉

延嘉，王者有德則見。

紫達

紫達者，王者仁義行則常見。

芝草

王者慈仁則芝草生，食之令人延年。

賓連閣

王者嫡庶有序，男女有別，則賓連閣生於房。一名「賓連達」，一名「賓連闊」。生於房室，象御妃有節也。

平露

平露者如蓋，生於庭，似四方之政。王者不私人以官，則四方之政平。若東方政不平則西低，

北方政不平則南低，西方政不平則東低，南方政不平則北低。四方政不出，其根若絲。一曰「平兩」。

二、葉德輝輯本孫氏《瑞應圖記》

《瑞應圖記》叙

《隋書‧經籍志‧五行家》載《瑞應圖》三卷、《瑞圖贊》二卷，無撰人，而注云：「梁有孫柔之《瑞應圖記》、孫氏《瑞應圖贊》各三卷，亡。」今唐以後書，注類書稱引孫書甚詳，又別出熊氏《瑞應圖》一書，則《隋志》所云亡者，殆修志諸人未見耳。余觀漢武梁祠石室畫像中有祥瑞圖三十五榜，與古聖賢列女并錄，足證此爲漢儒之學。孫氏生當梁代，其圖確有師承，同時顧野王有《符瑞圖》十卷，《南史》本傳列其目，孫書「小鳥生大鳥」下引野王按者，蓋即《符瑞圖》之文。沈約《宋書‧符瑞志》存九十餘目，其詞都與漢畫同，乃知若顧若沈若孫，其學皆出一家，非無所依據也。但各書之目不全，無從考其原數。據崔豹《古今注》云：「孫亮作流離屏風，鏤作《瑞應圖》，凡一百二十種。」則三國時，原目當與漢畫相符。而今所輯多至一百四十餘種，疑其中有分合之異。觀於「鳳」「鸞」「爰蕭」之類，一物三名；「寶鼎」「神鼎」之屬，異名同物；以及「赤龍」即是「河圖」，「秬秠」即是「巨匒」，「騰黃」即是「乘黃」，足見傳寫異詞其溢出之數，多不可據。又孫書於「幽昌」「肅敬」「發明」「焦鳴」，自云四鳥狀皆似鳳，亦非嘉應。今載者將

附錄

一六三

辯非鳳皇而已，其文當附見鳳皇之下，不應別出題目，列爲正文。至於「梧桐」「野鴨」，乃極尋常之物，而目爲瑞應，此亦後人徵引，以他書混雜其間，非原書所有也。惟沈《志》多出「銀麛」「玉女」二事。按許《書》即「麋」，注云：「大麕也。」此與「銀麛」「白鹿」同是一類，「玉女」或疑即「二美母」之神女歧出。然《志》云：「玉女，天賜妾也。」《禮含文嘉》曰：「禹卑宮室，盡力溝洫，百穀用成，神龍女降。」其文迥然不同。因憶《四十二章經》有「天神賜玉女於佛」之語，則「玉女」別爲一種。此二事足以廣異聞，資博物，而諸書未引及之，當據《志》文補入。外此文字異同，如「浪井」，漢畫作「狼井」；「巨毁」，漢畫作「巨賜」，「白馬朱鬣」，漢畫作「白馬朱獵」；「駼駒」，沈《志》作「駱」，「延嘉」，沈《志》作「延嬉」，「周匝」，沈《志》作「周印」，「烏車」，沈《志》作「象車」；「碧琉璃」，漢畫、沈《志》作「璧流離」。凡若此者，或同聲假借，或形近易譌。苟有好學深思之士校其得失，以還舊觀，則符瑞之說得與五行災異之學并入儒家，其於敬天修省之道又豈有異致哉！光緒丁酉秋七月，葉德輝叙。

瑞應圖記

梁孫柔之撰　賜進士出身誥授中憲大夫四品銜吏部主事葉德輝輯

日月揚光

日月揚光者，人君之象也。君不假臣下之權，則日月揚光。歐陽詢《藝文類聚》卷一。瞿曇悉達《開元占經》卷五引云：「人君不假臣下以權柄，則日月揚光。」又曰：「王者動不失時，日揚光。」又卷十一引「君」至「揚光」，惟「權」上無「柄」字。

劉廣《稽瑞》引云：「君不假臣下之權，則月揚光。」

《太平御覽》卷四引云：「君不假臣下之權，則月不揚光。」又卷八百七十二引云：「王者動

不失，日揚光也。」又云：「昔太清之治世也，昭明于日月。」

日有黃抱

君賢，得土地，則日有黃抱。《太平御覽》卷八百七十二、《開元占經》卷七引「君賢」至「黃抱」，無「有」字。

景星

景星或如半月，或如星中空，或如赤氣，先月出西方，故曰天見景精。明王出號令合人心，制禮

合人意，則見星於晦朔，助日光也。堯時出翼，舜時出房。景德也，其狀無常，有道之國，王者無私

之應也。《稽瑞》

《開元占經》卷七十七引云：「景星者，大星也，狀如半月，生晦朔，助月為明。王者不私人

則見。」又曰：「德星幽隱則出。」又曰：「景星者，星之精也，光從月出，出於西方。王者不私人

以官，使賢者在位，則景星出見，佐月為明。」《藝文類聚》卷一引「景星」至「則見」，「不」下有「敢」字。

吳淑《事類賦》卷二「星」部引云：「景星者，天精也，狀如半月，生於晦朔，助月為明。

王者不私人則見。」卷一「月」部引同，惟「天精」作「天暐」。「瑞應圖」作「瑞應書」，知「書」即「圖」，當時隨文

標舉也。

《太平御覽》卷四引孫氏《瑞應書》曰：「景星者，天暐音精。也，狀如半月，生於晦朔，助月

爲明。王者不私人則見。」又卷七引孫氏《瑞應圖》曰：「景星者，景星太星也①，狀如半月，生於晦，助月爲明。王者不私人則見。」又八百七十二引《瑞應圖》曰：「景星者，大星也，狀如半月，生於晦朔，助月爲明。王者不私人則見。」又曰：「王者德至幽微則景星見。」又曰：「景星者，星之精也，先後月出於西方。王者不私人以官，使賢者在位則見，佐月爲明。」

老人星

王者承天德理，則老人星臨其國。《太平御覽》卷八百七十二。

《藝文類聚》卷一引云：「王者承天則老人星臨其國。」《太平御覽》卷七引同。

《開元占經》卷六十八引云：「王者承天則老人星見。」

《稽瑞》引云：「老人星見則主安，不見則兵起。春分見卯，秋分見丁。」

五星同色

五星同色皆黃也。五星同色，天下偃兵，百姓安寧，歌舞已行。《稽瑞》。

斗實精

王者孝行之溢，則斗實精。北斗七星光明若實也。

《開元占經》卷六十七引云：「王者行溢，則斗隕精。隕精者精光下隕也。」

① 《太平御覽》卷七原作：「景星者，大星也。」葉輯本引誤。

循風

循風者，八方之風，應時而至。立春之日，則東方明庶風至；春分之日，則東南清明風至，一名薰風；立夏，則南方景風至，一名巨風；夏至，則西南方涼風至，一名淒風；立秋，則西方閶闔風至，一名飂風；秋分，則西北方不周風至，一名廣風；立冬，則北方廣漠風至，一名寒風；冬至，則東北方融風至，一名颭風。《稽瑞》。

景雲

景雲者，太平之應也。一曰：「非氣非烟，五色氤氳，謂之慶雲。」《太平御覽》卷八。

《祥瑞部》一曰下有「慶雲」二字微異耳。

「景雲見者①」，《太平御覽》卷八又八百七十二引云：《太平之應也。」《藝文類聚》卷一《天部》引與卷九十八《祥瑞部》引均同。惟《類聚·天部》「氤氳」引作「紛緼」，

霄雲

霄，慶雲也，有狀外赤內黃。《太平御覽》卷八。

《白孔六帖》卷二引《瑞圖》云：「霄雲也，其狀外赤內黃。」按：《瑞圖》省文也。

梢雲

梢雲，瑞雲。人君德至則出，若樹木梢梢然也。《文選》郭景純《江賦》李善注。

甘露

露色濃甘者爲張刻「爲」作「謂」。之甘露。王者施德惠則甘露降其草木。又曰：「甘露者，美露也，神靈之精，仁瑞之澤，其凝如脂，其甘如飴。一名膏露，一名天酒。」又曰：「王者德至於天，和氣感則甘露降於松柏。」《太平御覽》卷二十。

徐堅《初學記》卷二引云：「露色濃爲甘露。王者施德惠，則甘露將其草木。」

《白孔六帖》卷二引《瑞圖》云：「王者施德則甘露降，一名天酒。甘露也，其凝如脂，其甘如飴。」

《事類賦》卷三引云：「甘露者，美露也，神靈之精，仁瑞之澤，其凝如脂，其甘如飴。一名膏露，一名天酒。耆老得敬，則松柏受甘露；尊賢養老不失細微，則竹葦受甘露。」又曰：「王者德至於天，和氣感則甘露降張刻下有『于』字。松柏。」

《藝文類聚》卷九十八引云：「甘露者，神露之精也，其味甘。王者和氣茂，則甘露降於草木。」一本曰：「食之令人壽。」

《太平御覽》卷八百七十二。

《開元占經》卷百一引云：「耆老得敬則松柏受露，尊賢愛老不失細微則竹葦受甘露。」

《稽瑞》引作「膏露」云：「蓋神露之精也。」又三十二葉引云：「王者德及天，則甘露降。」又

四十七葉引云：「王者和氣茂，則甘露降於草木。」一本云：「耆老得敬松柏受，尊賢容衆不失細微則竹葦受。」

大虹

大虹竟天，握登見之，意感生帝舜於姚墟。《太平御覽》卷十四。

海不揚波

王者德及於水而王道通移，則海不揚鴻波。《太平御覽》卷十四。

蒙水

共工氏受水瑞，百官師長以水爲號。蒙水，瑞水也。君乘土而王，其政太平，則蒙水出於山焉。《太平御覽》卷五十九。

醴泉

醴泉者，水之精也。味甘如醴，泉出流，所及草木皆茂，飲之令人壽也。又曰：「理訟得所，醴泉出於京師，有仙人以爵酌之。」《太平御覽》卷八百七十三。

《開元占經》卷百引云：「醴泉者，水之精也。王者得地理則出，有仙人以爵酌之。」

《稽瑞》引云：「王者德及地，則醴泉出。狀如醴酒，可以養志，水之精也。」又五十九葉引云：「王者理訟得所，則醴泉出於京師，有仙人以酌之。」

《孝經・感應章》邢昺《正義》引云：「聖人能順天地，則天降甘露，地出醴泉。」

白泉

泉色白，自出山澤。　得禮制，則澤谷之白泉出，飲之使人長壽。《白孔六帖》卷七引《瑞應》曰。

浪井

王者清浄，則浪井出，有仙人主之。《南史》卷四云：「浪井不鑿自成，王者清浄則出流，有仙人之徵。」

《稽瑞》引云：「浪井不鑿而自成者，清浄則水流，有仙人主之也。」

王者清浄則出流，有仙人之徵。《太平御覽》卷八百七十三、《初學記》卷七引無「有仙人主之」句。《開元占經》卷百引云：「井不鑿自成，王者清浄，則仙人主之。」

真人

真人者，黄帝時游於池。　王者著德，不貪貨利，則金人乘金船游王後池。　又曰：「王者德至，則金人游於池。」《開元占經》卷百十三。

虞世南《北堂書鈔》卷百三十七引云：「王者不貪貨利，則金人乘舡游王後池。」按：陳禹謨本、唐類函本作「王者德盛，則金人乘船游王後池」。

《白孔六帖》卷十一引《瑞圖》云：「王者德茂，則金人乘船游王後池。」

《稽瑞》引云：「黄真人守白水國，方自隆也。」

《太平御覽》卷八百七十二引云：「真人者，黄帝時游於池。王者有茂德，不貪貨利，則金人乘船，游王後池。」又卷七百七十引云：「王者德盛，則金人下乘船，游王後池。」

西王母

黄帝時，西王母使乘白鹿來獻白環。一本云：「帝舜時西王母遣使獻玉環。」《太平御覽》卷八百七十二。徐堅《初學記》卷二十九引與《御覽》卷九百六同，惟「符下」無「以」字。又《事類賦》卷二十三《獸部》引「黄帝」至「休符」止，中不重「使」字。

《白孔六帖》卷九十七引《瑞圖》云：「黄帝時，西王母使使乘白鹿，獻白環。」

《稽瑞》引云：「黄帝時，西王母獻白環。」

十二。又云：「黄帝時，西王母使使乘白鹿，獻白環之休符，以有金方也。」卷九百六。

二美母

二美母者，蓋神女也。周穆王時持酒來酌之。《太平御覽》卷八百七十二。

《開元占經》卷百十三引作神女云：「美女者，蓋神女也。君德被遠則至，周穆王時持酒酌之。」

河精

河精，水神也。人頭魚身，握武修文，感夏禹而出。《稽瑞》。

黄金

王者不藏金玉，乘金而王，其政平，則黄金見深山。《白孔六帖》卷八引《瑞圖》。

《藝文類聚》卷八十三引云：「王者不藏金玉，則黄金見深山。」

《稽瑞》「政平黄金下」引云：「王者不藏金玉，則黄銀光於山。」

金勝

「世無盜賊凶人，則金勝出。」又曰：「浸潤過塞，奸盜靜謐，綈繡不用則見。」《開元占經》卷百十四。

《稽瑞》引云：「世無盜賊則金勝出。」

金車

王者至孝，仁德廣施，則金車出。舜時見於帝庭。」《開元占經》卷八十四。又曰：「帝舜則德盛，金車出於王庭也。」

《稽瑞》引云：「王者至行，仁德廣施，則金車出。」

白玉

玉者，賢良美德，則白玉出。《開元占經》卷百十四。《稽瑞》引「玉」作「璧」。

玄珪

王者勤苦以憂天下，厚人薄己，卑宮室而盡力乎溝洫，則玄珪出。禹時，天以賜禹。」又曰：「四海會同，則玄珪出。」《開元占經》卷百十四。

《稽瑞》引云：「王者勤苦以應天下，厚人而薄己。水泉通，四海會同，則玄珪出。夏禹之時，卑宮室盡力溝壑，天賜以玄珪。」

《太平御覽》卷八百六引云：「四海會同，則玄珪出。」

玉璧

王者賢良美德，則玉璧出。《瑞稽》。

玉璜

玉璜者，瑞器也。五帝應循，玉璜出。《瑞稽》。

《開元占經》卷百十四引云：「王者循五常，則出。」

玉典

玉典者，瑞器也。王者仁慈，則玉典見。《瑞稽》。

玉斝

玉斝者，師曠時則來至，雜紫綬。《開元占經》卷百十四。

玉英

王者五常并循，則玉英見。又云：「王者服飾不侈則出」。又曰：「正飭服不逾祭服乃出。」又云：「王者慈仁，則玉英見。」《開元占經》卷百十四。

地珠

地珠，瑞珠也。王者不以貨財爲寶，則地珠出。《瑞稽》。

《開元占經》卷百十四引云：「王者以才爲寶，則地珠出。」

明月珠

明月珠者，介鱗之物，魚鹽之税，公平如一，則海出明珠以給王者。《開元占經》卷百十四。

山車

山車，自然之車也，蓋山藏之精。《稽瑞》。

烏車

王者德澤流洽於四境，則烏車出。《稽瑞》。

慶山

慶山者，王德茂盛則生。《稽瑞》。

神鼎

神鼎者，質文精也。知吉凶存亡，能輕能重能息能行，不灼而沸，不汲自盈，中生五味。昔黃帝作鼎象太一；禹治水，收天下美銅，以爲九鼎象九州。王者興則出，衰則去。《藝文類聚》卷九十九。

《開元占經》卷百十四引云：「神鼎者，質文之精也。知凶知吉知存知亡，能重能輕，能不炊而沸，不汲而滿，中生味。黃帝作三鼎象□□①。大禹取天下美銅，以爲九鼎，象九州也，王者興則出，衰則去。」

《稽瑞》引云：「神鼎，金銅之精也。」

① □□：四庫本《開元占經》作「三辰」。

寶鼎

寶鼎，金銅之精。知吉凶存亡，不爨自沸，不炊自熟，不汲自滿，不舉自藏，不遷自行。《白孔六帖》卷十三引《瑞圖》。

銀瓷

王者宴不及醉，刑罰中，人不爲非，則銀瓷出。《初學記》卷二十七、《太平御覽》卷八百十二《珍寶部》引同。

《開元占經》卷百十四引云：「王者宴不及醉，則銀瓷出。」

《稽瑞》引云：「刑罰法中①，民不怨，則銀瓷見也。」

玉瓷

玉瓷者，聖人之應也。不汲自盈，王者飲食有節，則出。《初學記》二十七、《太平御覽》卷八百五、《事類賦》卷九引同。

《開元占經》卷百十四引云：「玉瓷者，聖人之應也。不汲自盈，王者飲食不流離下賤，則出。」

《稽瑞》引云：「玉瓷，瑞氣也。不汲自滿，王者清廉，則見也。」

丹甑

王者棄淫污之物，則丹甑出。又曰：「化行年豐，則出。」《開元占經》卷百十四。

① 罰：疑衍。

瓶瓷

瓶瓷，不汲自滿，王者清廉則出。又曰：「□□米賤則出[1]。」《開元占經》卷百十四。

《稽瑞》引云：「王者清廉，則瓶瓷出。」一曰：「王者接於下，則瓶瓷見。」

白裘

王者以身率先人，惡衣服而致美乎黻冕，則獻白裘。禹時渠搜民乘白馬來獻。又曰：「王者政本五行，教民種植，以事其先，則獻白裘。」又曰：「王者德茂，不耻惡衣，則四夷來獻白裘。黃帝時，南夷乘白鹿來獻白裘。」《開元占經》卷百十四。「來獻」下有注云：「《禹貢》『渠搜』，山名。西夷衣皮，見禹功成，皆來貢物也。」凡十九字。

《路史後紀》卷七羅蘋注引云：「王者奉五行，教民種植以時，渠搜來獻裘。德茂盛，不耻惡衣，則四夷來獻其白裘。」《太平御覽》卷八百七十三。

碧石玉

碧石玉者，玩弄之物不用則出。

《稽瑞》引云：「王者玩弄之物不用，則碧石見於山也。」

① □□米賤：四庫本《開元占經》作「接於末賤」。

碧琉璃

王者不多取妻妾，則碧琉璃見。《開元占經》卷百十四。

蘇胡鈎

王者棄玩好之物，則蘇胡成其鈎而出。《開元占經》卷百十四。

珊瑚鈎

珊瑚鈎者，王者恭信，則見。一本云：「不珍玩弄，則出。」《太平御覽》卷八百七。《開元占經》卷百十四引云：「王者敬信，則珊瑚鈎見。」《稽瑞》引云：「王者恭信，即見。」一本云：「王者不玩弄，則見也。」

玄丹

王者循至仁，則山出玄丹。又曰：「王者不竭采色則出。」《稽瑞》。

秬秠

舜時后稷播植，天降秬秠，故詩曰：「天降嘉種，維秬維秠。」《初學記》卷一。《白孔六帖》卷一引孫氏《瑞圖》曰：「舜時，后稷播植，天降秬秠。」

嘉禾

嘉禾，五穀之長，盛德之精也。文者，則一本而同秀；質者，則異本而同秀。張刻作「文者，則二本而同秀；質者，則同本而異秀」。此夏殷時嘉禾也。又曰：「周時嘉禾，三本同穗，貫桑而生，其穗盈箱，生

於唐叔之國。比張刻作「以」。獻，周公曰：「此嘉禾也，太和張刻作「大禾」。氣之張刻下有「所」字。生焉，此文王之德。」乃獻文王之廟。《太平御覽》卷八百七十三。

《晋書‧五行志》引云：「異畝同穎，謂之嘉禾。」

《稽瑞》引云：「王者德茂，嘉禾生。」一本云：「世太平，則生。」又曰：「德茂，則二苗共秀而生。」又引曰：「夏時盛德，二本而同秀，殷湯德洽，則二秀而同本。」

秬鬯

秬鬯者，三隅之黍，一秠三米，王者宗廟修則生。又曰：「昭穆序，祭祠宰人咸有敬讓禮容之節、威儀之美，則秬鬯生。」又曰：「王者節敬依禮度，親疏有別，則秬鬯生。」又曰：「黄帝時，南夷乘白鹿來獻秬鬯。」《太平御覽》卷八百七十三。

《稽瑞》引云：「斝者，釀黑黍爲酒，雜芬芸之草和鬱金之黍，故亦曰鬱斝，所以灌地降神也。謂王者盛德，則地出秠，可以爲斝。」

芝草

王者，敬事耆老，不失舊故，則芝草生。」《漢書‧武帝本紀》如淳注、《史記‧孝武本紀》裴駰集解引同。

《開元占經》卷百十二引云：「芝草者，親近耆老，養有道，則生。芝草常以六月生，春青、夏紫、秋白、冬黑。」《太平御覽》卷九百八十六、又卷二十七引無「青」字，疑脱。王者慈仁，則芝草生，食之令人延年。《太平御覽》卷八百七十三、《稽瑞》引「王者」至「草生」止。

芝英

芝英者，王者親延耆老①，養有道，則生。《藝文類聚》卷九十八。

《太平御覽》卷八百七十三引云：「王者寵近耆老，養有道，則芝英生。」

朱草

朱草亦曰「朱英」。《文選・王元長〈三月三日曲水詩序〉》李善注。

朱草之精也②，聖人之德，無所不至，則生。又曰：「朱草者，張刻下有「百」字。草之精也。王者德

無所不通，四方有歌咏之聲則生。《太平御覽》卷八百七十三。

《開元占經》卷百十二引云：「朱草者，草之精也。聖人之德，無所不至，則生。」

朱草隨土而生，大如芭蕉，色若丹砂，炫耀入目。暮夜，置之暗室，明察秋毫。王者德感幽明，

則朱草生。龍大淵《古玉圖譜》卷二十。

福草

王者宗廟致敬，則福草生於廟。一名張刻作「云」。禮草。《太平御覽》卷八百七十三。

《開元占經》卷百十二引云：「福草者，宗廟齋敬，則生宗廟中。」

<hr>

① 親延：四庫本《藝文類聚》作「親近」。

② 朱草之精也：疑當作「朱草，草之精也」，脫一「草」字。

蓬莆

蓬莆，王者不徵滋味，庖厨不逾窣盛則生於厨。一名「倚扇」，一名「實閒」，一名「倚蓬」。生如蓮，枝多葉少，根如絲，轉而風生。主於飲食清涼，驅殺蟲蠅。舜時生於厨，又堯時冬死夏生。又舜時生於厨右張刻作「及」。階左。《太平御覽》卷八百七十三。

《稽瑞》引云：「王者不徵味，庖厨不逾窣盛，則生於厨也。」又曰：「冬則死，夏則生。虞舜即政，又生庖厨也。」

蓂莢

蓂莢者，葉圓而五色，一名「歷莢」，十五葉，日生一葉，從朔至望畢。十六日毀一葉，至晦而盡。月小則一葉卷而不落。聖明之瑞，君德合乾坤則生。

《稽瑞》引云：「蓂莢，瑞草也。蓋神靈之嘉瑞也。」

福并

福并生，張刻本「生」作「瑞草」三字。王者有德，則德并生。

《稽瑞》引云：「福并，草也，王者有德則生。」

威綏

王者禮備至，張刻「備」下無「至」字。則威綏生。一曰「威蕤」。又曰：「王者愛人倫，則威蕤生於殿前。」《太平御覽》卷八七三。

《稽瑞》引云：「君臣各有禮節，上哀下，下奉上，則委葳生。」一本云：「王者禮至則生。」又云：「王者愛人命，則生二十一葉。」又引作「葳香」，云：「葳香，瑞草也。王者禮備，則生於殿前。」又曰：「王者愛人則生。」

《太平御覽》卷九百八十一又引云：「葳蕤者，禮備至則生。」一曰：「王者愛人命則生。」一名葳香也。」

屈軼

屈軼者，太平之代生於庭前。有佞人則草指之。《太平御覽》卷八百七十三。

延嘉

延嘉，王者有德則見。又曰：「王孝道行，則延嘉生。」《太平御覽》卷八百七十三、《稽瑞》引作「延喜」云：「王孝道則見也。」

紫達

紫達者，王者仁義張刻本下有「行」字。則常見。《太平御覽》卷八百七十三。

《稽瑞》引作「紫脱」云：「王者仁義，則紫脱見。」

華平

華平，瑞草也。其政升平則生。王者德強則仰，弱則低，又曰：「王者政令均則生。」《稽瑞》。

《文選·東京賦》注引云：「木名也。」

《事類賦》卷二十四引云：「華平者，其枝平，王者政令均則生。」又曰：「雙蓮爲苹。」

木連理

異根同體謂之連理。《晉書·五行志》。

木連理，王者德化洽，八方合爲一家，則木連理。一本曰：「不失民心則生。」

《稽瑞》引云：「王者德化洽，八方合爲一家，則木連理。」又曰：「王者不失民心，則木連理。」

《太平御覽》卷八百七十六引云：「帝琴堂前有二橘樹連理。」改「琴堂」爲「連理堂」。案：此是注文。

賓連閣

王者嫡庶有序，男女有別，則賓連閣生於房。一名「賓連達」，一名「賓連閣」。生於房室，象御妃有節也。《太平御覽》卷八百七十三。

《稽瑞》引作「連閣」，云：「王者厭機有序，男女有別，則生房室。」一本云：「生於房室，象后妃有節也。」

《事類賦》卷二十四引云：「王者厭機有序，男女有別，則賓連閣達於房。一名『連達』，象后妃有節也。」

平露

平露者，如蓋，生於庭，似四方之政平，王者不私人以官，則四方之政平。若東方政不平，則西

低；北方政不平，則南低；西方政不平，則東低；南方政不平，則北低；四方政不平，其根若絲。

一曰「平兩」。又曰「平兩」者，蓋以知四方。王者政平則生。《太平御覽》卷八百七十三。

《稽瑞》引云：「狀如車蓋，生於庭，以候四方之正，其國正平，則正。一方不平，則不應一方稍傾也。其根若絲，一名『平慮』，王者慈仁則生。」

梧桐

王者任用賢良，則梧桐生於東廂。《初學記》卷二十八、《太平御覽》卷九百五十六引同。《稽瑞》引同，但無

「於」字，又引注云：「生於東廂瑞。」

鳳凰

大鳥似鳳而爲孽者非一。《晋書·五行志》。

鳳凰者，仁鳥也。雄曰「鳳」，雌曰「凰」。王者不刳胎剖卵則至。《藝文類聚》卷九十九。

鳳，王者之嘉祥，負信、戴仁、挾義、膺文、苞智，不啄生蟲，不折生草，不群居，不侶行，不經羅墜網，上通天維，下集河洛，明治亂，見存亡也。《白孔六帖》卷九十四引《應圖瑞》。又孔引《瑞圖》云：「王者有道，則儀鳳在鼓，故羽葆鼓栖以鳳皇。」

鸞鳥

王者向明而治，則赤鳳至。《古玉圖譜》卷二十。

鸞，赤神之精，鳳凰之怪，狀翟而五色，以天鳴中音，蕭蕭雍雍，喜則鳴舞。出女床之山，竄氏之

國及軒轅之丘，沃民之域，標山之所，都之野。自歌之鳥。《白孔六帖》卷九十四引《瑞應》曰。

鸑鷟，赤神之精，鳳凰之佐，鳴中五音，蕭蕭雍雍，喜則鳴舞。人君步行有容、進退有度，祭祀宰人咸有敬讓節禮、親疏有序則至。一本曰：「心識鐘律，律調則至，鳴舞以和之。」《太平御覽》卷九百十六。

《藝文類聚》卷九十九引云：「鸑鷟，鳳凰之佐，鳴中五音，蕭蕭雍雍，嘉則鳴舞，人君行步有容、進退有度，祭祀有禮、親疏有序則至。」一本曰：「心識鐘律，律調則至，至則鳴舞以和之。」

《後漢書·章帝紀》章懷太子注引云：「鸑鷟者，赤神之精，鳳凰之佐，雞身赤尾，色亦被五彩，鳴中五音，人君進退有度、親疏有序則至也。」

《廣韻》二十七删引云：「鸑鷟，赤神之精，鳳凰之佐。」

幽昌、肅敬、發明①、焦明②

幽昌，狀似鳳凰，銳喙，小頭，大身，細足脛，翼若郗葉，身短，戴義，翼信，膺仁，負禮，至則旱之應也。

肅敬，狀如鳳凰，銳喙，流翼，負尾，身禮，戴信，膺仁，嬰智，見則荒歉之應也。發明，狀似鳳

① 發明：《稽瑞》作「發鳴」。

② 焦明：《稽瑞》作「焦鳴」。

凰，鳥喙，大羽翼，大足脛，身短，戴仁，嬰義，膺信，負禮，至則兵喪之應也。焦鳴①，狀如鳳凰，鳩喙，專刑，身信，嬰禮，膺仁，負智，至則水之應也。四鳥狀皆似鳳凰，亦非嘉瑞，以水旱之感，今載者，將辯非鳳凰而已。《稽瑞》。

爰蕭

爰蕭，鳳之屬，西方之禽也。《稽瑞》。

朱鳥

王者秉禮而王，則朱鳥至。《古玉圖譜》卷二十一上。

青鳥

成王之時，治道太平，有青鳥見，大如鳩，色如翠。《稽瑞》。

玄鶴

晉平公鼓琴，有玄鶴二雙而下，銜明珠舞於庭，一鶴失珠，覓得而走，師曠掩口而笑。《初學記》卷二十七。

玄鶴者，知音樂之節至，又曰：「黃帝習崑崙以舞眾神，玄鶴二八翔思其右。」《太平御覽》卷九百九十六。《藝文類聚》卷九十引云：「玄鶴者，王者知音樂之節則至。」又曰：「黃帝習樂崑崙，以舞

① 此處「焦明」與條目名稱「焦鳴」不一致。

眾神，玄鶴六翔其右。」按：此「鶴下」引「鶴下」不載此事。

《事類賦》卷十八引云：「黃帝集崑崙，以舞眾神，玄鶴二八翔其右。」

白鶴

師曠鼓琴，通於神明而白鶴翔。《初學記》卷十六。

黃雀

祭五嶽四瀆，得其宜，則黃雀集。黃帝將起，有黃雀赤頭立日旁，帝占曰：「黃者，玉精；赤者，

火精，黃雀者，賞明余當王也。」《稽瑞》。

赤雀

赤雀者，王者動作應天時，則衔書來。 一本曰：「孔子坐玄扈洛水之上，衔丹書隨至。」《藝文類

聚》卷九十九。

《開元占經》卷百十五引云：「赤雀者，王者動應於天時，則衔書來。」

《太平御覽》卷九百二十二引云：「赤雀者，王者動作應天時，即衔書來。」

三足烏

烏，太陽之精也，亦至孝之應。《白孔六帖》卷九十四。

三足烏，王者慈著天地，則生。《太平御覽》卷九百二十。

《藝文類聚》卷九十九引云：「三足烏，王者慈孝，被於萬姓，不好殺生則來。」按：此與下「蒼

「烏」文同，似相涉而誤。

蒼烏

文王時見。蒼烏者，王者孝悌則至。一本曰：「賢君帝主修行孝慈，被於萬姓，不好殺生則來。」《藝文類聚》卷九十九、《太平御覽》卷九百十二引同。「賢君」下有「王」字，「烏」下「王」下無「者」字。《事類賦》卷十九引「文王」至「則至」止，烏下無「者」字。

《稽瑞》引云：「人君修行《孝經》，被於百姓則蒼烏至。」

赤烏

赤烏，武王時銜穀米至屋上，兵不血刃而殷服。一本曰：「王者不貪天下而重民命，則至。」《藝文類聚》卷九十九、《太平御覽》卷九百十二引。

《稽瑞》引云：「王者不貪天而重民，則赤烏至。」

白烏

白烏者，宗廟肅敬則至。《藝文類聚》卷九十九。《開元占經》卷百十五引無「敬」字，疑脫文。

白鳩

鳩，成湯時來。王者養耆老，尊道德，不以新失舊則至。一本曰：「成王時來。」《藝文類聚》卷九十九。《開元占經》卷百十五引云：「白鳩，王者養耆老、尊道德，不以新失舊則至。」《太平御覽》卷九百二十一引云：「白鳩，成湯時來。王者養耆老、尊道德，不知新失舊則

至①。」一本曰：「成王時來至。」

比翼鳥

比翼鳥者，王者德及高遠則至。一本曰：「王者有孝德則至。」《藝文類聚》卷九十九。

《稽瑞》引云：「王者德及高遠，則比翼鳥至。」又曰：「王者有孝德則至。」

同心鳥

王者德及四方，遐夷合，同心鳥至。《稽瑞》。

玉雞

玉雞，瑞器也，王者至孝則至。一本云：「王者道德合神明則出。」《稽瑞》。

《白孔六帖》卷九十四引《瑞應》云：「玉雞，瑞氣也。王者至孝，合神明則至也。」

《開元占經》卷百十五引云：「玉雞者，王者德合神明，則出。」

野鴨

顏琦事異母，没，哀思，有野鴨栖其側。《白孔六帖》卷九十五。

雞趐

雞趐，王者有德則見也。《稽瑞》。

<hr />

① 不知新失舊：《太平御覽》原作「不以新失舊」。

小鳥生大鳥

王者土地開闢，則小鳥生大鳥。紂時雀生鸇於城隅，史占之，以小鳥生大鳥，天下必安。紂，介雀之瑞而不修德，居年乃作璿宮瓊室。野王按：「紂時則周興之瑞也。」《稽瑞》。

鳥社

《帝王世紀》：「禹葬會稽，有群鳥應民，春耕則銜去草根，啄其蕪穢，故謂之鳥社。」《白孔六帖》卷九十四。

吉利

吉利，鳥形，獸頭也。《稽瑞》。

富貴

富貴者，鳥形獸頭也。《稽瑞》。

麒麟

麟者，仁獸也。牡曰「麒」，牝曰「麟」。羊頭，鹿身，牛尾，馬蹄，黃色圓頂，頂有一角，角端載肉。含仁戴義，音中鐘呂，牡鳴曰「游聖」，牝鳴曰「歸和」，春鳴曰「歸昌」，夏鳴曰「扶幼」，秋鳴曰「養綏」，冬鳴曰「郎都」。五色主青，五音主角。食禾之實，飲珠之精，步中規，行中矩，游必擇上，翔而後處。不生蟲，不折生草，不群居，不侶行，不食不義，不飲污池，不入陷阱，不經羅網。彬彬乎文章，巾巾乎禮樂，王者德及幽隱，不肖斥退，賢者在位則至。明王動則有儀，靜則有容則見。《開元占經》卷百十六。

《稽瑞》引云：「麟不踐生蟲，不折生草，不入坑阱，不觸羅網。食嘉禾之實，飲珠玉之英。」

騶虞

騶虞，義獸也。白虎黑文，不食生物，有至信之德應之。一名「騶虞」。《白孔六帖》卷九十八引《瑞應》。

《三國志・孫權傳》注引云：「白虎仁者，王者不暴虐則仁虎不害也。」

《藝文類聚》卷九十九引云：「白虎者，仁而不害，王者不暴虐，恩及行葦則見。」

白澤

白澤者，黃帝時巡狩至於東海，白澤見出。能言語，達知方物之精，以戒於民，爲時除害，則賢君明德則至。《稽瑞》。

《開元占經》卷百十六引云：「黃帝巡於東海，白澤出，能言語，達知方物之精，以戒於民，爲除災害，賢君德及悠遠則出。」

獬豸

獬豸，王者獄訟平則出。《開元占經》卷百十六。

《稽瑞》引云：「王者獄訟平，獬豸至。」

角端

角端，獸也，日行八千里，能言語，曉四夷之音。明君聖主在位，明達外方、德被幽隱，則奉書而至也。《稽瑞》。

《開元占經》卷百十六引云：「角端，日行萬八千里，能言，曉四夷之語。明君聖主在位，明

達方外幽隱之事，則角端奉書而來。」

周匝

周匝者，神獸名也。星宿之變而見，德盛則至。《開元占經》卷百十六。

《稽瑞》引云：「周匝者，神獸名也。知星宿之變化，王者德盛則至。」

白象

王者政教行於四方，則白象至。又曰：「王者自養有道，則白象負不死藥來。」《開元占經》卷百十六。

《稽瑞》引云：「王者政教得於四方，則白象至。」一本云：「人君自養有節，則負不死藥

而來。」

兕

兕，知曲直，王者獄訟無偏則出。《開元占經》卷百十六。

駮雞犀

王者賤難得之物，駮雞犀出。《稽瑞》。

玄豹

幽都即谷山上多玄豹。《白孔六帖》卷九十七。

文王拘於羑里，散宜生於懷塗山得玄豹以獻紂，免西伯之難。《太平御覽》卷八百九十二。

白鹿

王者承先聖法度，無所遺失，則白鹿來。《初學記》卷二十九，《太平御覽》卷九百六「鹿部」引同，又「鹿部」引

云：《晉中興書》：元帝時，有二白鹿見於南昌郡。」

天鹿，純靈之獸，五色光耀，王者孝道備則至。《開元占經》卷百十六。

《藝文類聚》卷九十九引云：「天鹿，純靈之獸也。道術則白鹿見，王者明惠及下則見。」①

《稽瑞》引云：「天鹿，純靈之獸也。五色，光耀洞明。王者孝道備則至也。」

《太平御覽》卷九百六引云：「夫鹿者，能壽之獸，五色光輝，王者孝道則至。」《事類賦》卷二十

三引同，但「壽」做「瑞」。

麝。」按：此亦是注文。

白麝

王者德茂，則白麝見。《開元占經》卷百十六并引注云：「宋文帝時，華林園白麝生二子皆白。又元帝時白鹿再

見，宋文帝、孝武帝并獲白鹿。何法盛、沈約皆以白鹿附白麝焉。」

《太平御覽》卷九百七引云：「宋文元嘉二十五年，華林園養麝，生二白子。文帝又獲青

① 《藝文類聚》卷九十九原作：「夫鹿者，純善之獸，王者孝則白鹿見，王者明惠及下則見。」葉輯本誤。《天中記》

卷五十四引作：「夫鹿者，純善之獸也。道術得，則白鹿見。」

《稽瑞》引云：「王者刑罰得理則至。」一本云：「王者德盛則至。」

赤熊

王者奸宄息，則赤熊入國。又曰：「王者遠佞人，除奸法則赤熊見。」《開元占經》卷百十六。又引注云：「案，宋文帝時白熊見。」沈約《符瑞志》曰：「附赤熊。」

《白孔六帖》卷九十七引《瑞應》曰：「《孝經援神契》：赤熊，神靈茲液、百珍寶用，有赤熊見也。」

赤羆

王者遠佞人，除奸猾，則赤羆見。《開元占經》卷百十六。

《稽瑞》引云：「佞人遠，奸宄息，則赤羆入其國。」

《藝文類聚》卷九十九。

白狼

白狼，王者仁德明哲則見。一本曰：「王者進退動準法度則見。周宣王時，白狼見，犬戎滅。」

《開元占經》卷一百十六引云：「王者仁德明哲則白狼見。」又曰：「王者進退依法度則至。

周宣王得之而犬戎服。」[1]

[1] 《藝文類聚》卷九十九引作：「白狼，王者仁德明哲則見。一本曰：『王者進退動準法度則見。周宣王時，白狼見，犬戎滅。』」

白狼，金精也。《白孔六帖》卷九十七。

湯都於亳，有神人牽白狼，口銜鈎，入湯庭。《太平御覽》卷三百五十四。

《稽瑞》引云：「湯時有神牽白狼，口銜金鈎而入殿庭。」

青狐

周文王拘羑里，散宜生詣塗山，得青狐以獻紂，免西伯之難。《太平廣記》卷四百四十七。

《稽瑞》引云：「青狐，神獸也。」

獼猴

獼猴萬歲，頭上有角，額有丹書八字，名之曰「肉芝」。躍地則水流，佩之則辟兵也。《稽瑞》。

白狐

王者仁智明，則白狐出。又曰：「王者仁智，動準法度，則見。」《開元占經》卷百十六。

《稽瑞》引云：「王者法平則白狐至。」一本云：「王者明德，動準法度則出。宣帝時得之，狄戎衰也。」

黑狐

王者政治太平，則黑狐見。《稽瑞》。

文狐

王者德及禽獸，則南海輸文狐。《開元占經》卷百十六。

九尾狐

六合一統，則九尾狐見。一云：「王者不傾於色則至，文王得之而東夷服。」《開元占經》卷百十六。

《藝文類聚》卷九十九引云：「九尾狐者，六合一統則見。文王時東夷歸之。」一本曰：「王者不傾於色則至。」

《稽瑞》引云：「先法修明，三才得所見，九尾狐至。」

九尾狐者，神獸也。其狀赤色，四足，九尾，出青丘之國。音如嬰兒，食者令不逢妖邪之氣及毒蠱之類。《太平廣記》卷四百四十七。

海馬

王者不貪禽獸，則南海之駿馬見。《稽瑞》。

玉馬

玉馬者，王者清明尊賢則至。一本曰：「玉澤馬者，師曠時來。」又曰：「王者順時而制事，因時而治道，則來。」《藝文類聚》卷九十九、《太平御覽》卷八百九十六引無「一本」以下句。

《初學記》卷九引云：「玉馬者，瑞器也。王者清明篤實則至。」《稽瑞》引熊氏《瑞應圖》曰：「王者清明修理則見。」

《開元占經》卷百十八引云：「玉馬者，王者精明尊賢者則玉馬至。」又曰：「師曠時，玉馬出。」

王者六律調，五聲節，制致因時治道，則玉馬來。一本爲「玉澤馬」。《稽瑞》。

乘黃

王者德御四方，輿服有度，秣馬不過所乘，則地出乘黃。《稽瑞》。

《藝文類聚》卷九十九引云：「王者輿服有度則出。」《太平御覽》卷八百九十六引同。

《開元占經》卷百十六引云：「王者輿服有度，秣馬不過所乘，則地出乘黃。」

《事類賦》卷二十一引云：「乘黃，王者輿服有度，則出。」

騰黃

騰黃者，神馬也，其色黃。王者德御四方則至。一名「吉光」，乘之壽三千歲，此馬無死時。《藝文類聚》卷九十九、《開元占經》卷百十八引作「德被四方」，餘同。

《文選·東京賦》注引云：「騰黃，神馬，一名吉光。」

駒騥

駒騥者，幽獸也。明王在位則來。為時除災害。又曰：「德盛則至。」《開元占經》卷一百十六。《稽瑞》引熊氏《瑞應圖》曰：「王者德勝則駒騥至。」

《稽瑞》引云：「有明王則駒騥來，為時辟除災害。」

趹蹄

趹蹄者，后土之獸也，自長言語，王者仁孝於萬民則來。夏禹治水有功則至。《稽瑞》。

《藝文類聚》卷九十九引云：「趹蹄者，后土之獸也，自能言語。王者仁孝於民則出，禹治

水有功而來。」《開元占經》卷百十六、《太平御覽》卷八百九十六并引作「馱騠」，餘同。

飛兔

飛兔者，神馬之名，日行三萬里。夏禹治水，勤勞歷年，救民之害，天其應德而飛兔來。《稽瑞》。

《藝文類聚》卷九十九引云：「飛兔者，行三萬里。禹治水土，勤勞歷年，救民之害，天應其德則至。」《太平御覽》卷八百九十六引「者」下有「日」字，餘同。

《開元占經》卷百十八引云：「飛兔者，馬名也，日行三萬里。禹治水功，勤勞歷年，救民之害，天眷其德而至。」

騕褭

騕褭者，神馬也，與「飛兔」同。以明君有德則至也。《藝文類聚》卷九十九。

《開元占經》卷百十八引云：「騕褭者，神馬也，與赤兔同。」

《稽瑞》「赤喙騕褭」下引云：「行三萬里，各隨其方而至，以明君德也。」

《事類賦》卷二十一引云：「騰黃、騕褭，皆神馬也。王者輿服有度則出。又曰：『騕褭者，神馬也，與赤兔同，以明君有德也。』」

《太平御覽》卷八百九十六引云：「騕褭者，神馬也，與赤兔同，以明君有德也。」

駁馬

世治，則西王母獻岱駁馬。《開元占經》卷一百十八。

白馬朱鬣

明王在上，則白馬朱鬣見。《稽瑞》引熊氏《瑞應圖》「見」作「至」。又曰：「王者乘服有度，則白馬朱鬣

至。」又曰：「白馬朱鬣者，任用賢良則出。」《開元占經》卷百十八。

《稽瑞》引云：「王者不儲秣馬，則白馬朱鬣赤髦，任賢良則見。又曰：『明者則來。』」

金牛

金牛，瑞器也。王者土地開闢則金牛至。《初學記》卷九。

《開元占經》卷百十七引云：「王者開闢土地，則金牛見。」注云：「案：《交州記》曰：『九

真郡居風山，有金牛時時見，光照數十里。又武昌郡有金牛岡，岡邊石上有牛迹焉。』又《羅浮

山記》云：『增城縣有牛潭，潭側有圓石，金牛時出，盤此石上，有周靈潛往掩擊，得金鑣三尺

許。牛出水時，有五色光。又吳興與巴及淮南，并有金牛，皆帶金鑣也。』」

《白孔六帖》卷九十六引云：「瑞器也，土開闢，則至也。」

白牟

師曠時獲白牟。《稽瑞》。

玉羊

玉羊，瑞器也。鐘律和調，五聲當節，則玉羊見。又曰：「晉平公時，師曠至玉羊。」又崔駰有

「玉羊之銘」。《稽瑞》。

《北堂書鈔》卷百九引云：「師曠鼓琴，通於神明，玉羊白鵲翻翔墜投。」

《初學記》卷二十九引云：「鐘律和調，則玉羊見。」

《開元占經》卷百十九引云：「鐘律和調，五音當節，則玉羊見師曠時。」

鶹犬

周成王時，渠被國獻鶹犬，能飛，食虎。《白孔六帖》卷九十八。案：《汲冢周書·王會解》曰：「成王時，渠搜國獻鶹」一作『鶹』。犬。鶹犬，露犬也，能飛，食虎豹。是『渠被』當作『渠搜』；『鶹犬』當作『鶹犬』。」

豹犬

匈奴獻豹犬，錐口，赤身，四尺。《白孔六帖》卷九十八。

赤兔

赤兔者，瑞獸。王者盛德則至。《初學記》卷二十九、《太平御覽》卷九百七。《事類賦》卷二十三引「獸」下有「也」字。

《藝文類聚》卷九十九引云：「赤兔者，王者德茂則見。」

《開元占經》卷百十六引云：「王者德茂則赤兔見。」

《稽瑞》引云：「赤兔，瑞獸，王者德盛則出。」

白兔

王者敬事耆老，則白兔見。又曰：「王者應事疾則見。」《開元占經》卷百十六引注云：「《春秋元命苞》

曰：兔者，月明之精也。」

《藝文類聚》卷九十九引云：「王者恩加耆老，則白兔見。」一本曰：「王者應事疾則見。」

一角獸

一角，瑞獸也。六合同歸則至。《稽瑞》。

《開元占經》卷百十六引云：「天下太平，則一角獸至。」又云：「六合同歸，則一角獸至。」

按：《稽瑞》又引熊氏《瑞應圖》曰：「天下太平，則一角獸至。」《占經》不題，蓋熊氏書也。

三角獸

王者法度修明，三統得所，則三角獸至。《開元占經》卷百十六、《稽瑞》引同。

比肩獸

王者德及幽隱，鰥寡得所，則至。《藝文類聚》卷九十九。

《開元占經》卷百十六引云：「王者德及幽隱，鰥寡得所，則比肩獸至。」

六足獸

王者謀及衆庶，則六足獸至。《開元占經》卷百十六、《稽瑞》引同。

蚳蚳鉅虛

王者德及幽隱，矜寡得所，則蚳蚳鉅虛至。一本云：「王者安平則至。」《稽瑞》。

黃龍

黃龍者，四龍之長，四方之正色，神靈之精也。能巨細、能幽明，能短能長，乍存乍亡。王者不漉池

而漁，則應和氣而游於池沼。又曰：「舜東巡狩，黄龍負圖置舜前。」又曰：「不眾行，不群處，必待風雨

而游乎青氣之中，游乎天外之野。出入應命，以時上下，有聖則見，無聖則處。」《藝文類聚》卷九十八。

應氣而游於池沼。《太平御覽》卷九百三十引「日」作「者」。

《初學記》卷三十引云：「黄龍，日神靈之精，四龍之長也。王者不漉池而漁，德達深淵，則

游池沼。」

《開元占經》卷百二十引云：「黄龍，五龍之長也。不漉池漁，德及淵泉，則黄龍應和氣而

《事類賦》卷二十八引云：「黄龍者，神靈之精，四龍之長。」

青龍

青龍，水之精也。乘龍而上下，不處淵泉。王者有仁則出。又曰：「君子在位，不斥退則見。」

《開元占經》卷百二十引《瑞應圖》云：「王者精察賢德則白龍見。」

《稽瑞》引云：「青龍乘雲雨而上下，處於泉洞之中。」

黑龍

黑龍，北方水之精也。

龍馬

龍馬者，仁馬也，河水之精。高八尺，長頸，身有鱗甲，髂上有翼，旁有垂毛，鳴聲九音，蹈水不没，

有明王則見。又曰：「王者不儲秣馬，則龍馬、乘黄、澤馬、白馬、朱髦并集矣。」《開元占經》卷百十八。

《藝文類聚》卷九十九引云：「龍馬者，仁馬，河水之精也。高八尺五寸，長頸，骼上有翼，旁有垂毛，鳴聲九音，有明王則見。」一本曰：「王者不誅馬①，則龍馬、乘黃、澤馬、朱髦并集。」

《太平御覽》卷八百九十六引無「一本」以下句，「垂」作「乘」，餘同。

《事類賦》卷二十一引云：「龍馬者，仁馬，河水之精也。額上有翼，旁有垂毛，鳴聲九音，有明王則見。」

河圖

王者承天命，奉天道，四通而悉達，無益之術藏，而世無浮言，故吉②，則河出龍圖。《開元占經》卷百二十。

《太平御覽》卷八百七十三引云：「王者知天命而得天道，四通則河出龍圖。」《初學記》卷六又卷九引「崖」作「涯」。

玉龜

玉龜者，師曠時出河東之崖，爲聖圖出河，負錄讖書。

《開元占經》卷百二十引云：「玉龜者，師曠時出神水之涯，爲聖圖河③，負錄讖丹書。」

① 誅：當作「儲」。《藝文類聚》卷九十九原本作「儲」。

② 故吉：《開元占經》原作「言吉」。

③ 爲聖圖河：疑當作「爲聖圖出河」，脫「出」字。

《稽瑞》引云：「師曠時獲玉龜於河水之涯，此爲聖國出。」

靈龜

靈龜者，玄文五色，神靈之精也。上隆法天，下平象地，能見存亡，明於吉凶，不偏不黨，唯義是從，其惟龜乎？《書》「龜從」此謂也。靈者，德之精也；龜者，久也，能明於久遠事。王者不偏不黨，尊事耆老，不失舊故，則神龜出。又曰：「靈龜似鼈而長，合五行之精。三百歲游於藕葉之上，千歲游於蒲上，徑一尺二寸。王者奉順后土，承天則見。」《開元占經》卷百二十。

《藝文類聚》卷九十九引云：「龜者，神異之介蟲也。玄采五色，上隆象天，下平象地，三百歲游於藕葉之上，三千歲尚在蓍叢之下。明吉凶，不偏不黨，唯義是從。王者無偏無黨，尊用耆老，不失故舊則出。」一本曰：「德澤湛漬①，漁獵從則出。」又曰：「禹卑宮室則出，文王時亦出。」

大貝

王者不貪財寶，則海出大貝，大可盈車。又曰：「王者不匱，則出。」《開元占經》卷百十四。

《稽瑞》引云：「王者不貪，則海出大貝。貝自海出，其大盈車也。」

比目魚

王者明德幽遠，則比目魚見。《稽瑞》。

《藝文類聚》卷九十九引云：「比目魚者，王者明德則見。」

《開元占經》卷百二十引云：「王者明照出遠，則比目魚見。」

大蚓

大蚓如虹。《白孔六帖》卷二引《瑞圖》。

三、王仁俊輯本孫氏《瑞應圖》

瑞應圖　　孫柔之撰

景星①

景星，或如半月，或如星中空，或如赤氣，先月出西方，故曰「天見景精」。明王出號令合人心、制禮合人意，則見星於晦朔，助日光也。堯時出翼，舜時出房。景，德也。其狀無常，有道之國，王者無私之應也。

俊按：《稽瑞》。

《稽瑞》曰：「堯星出翼，舜龍負圖。」

① 「景星」「一角獸」等符瑞條目標題，原輯本無，係著者為方便查閱據內容擬定，下同此，不再注明。

一角獸

一角，瑞獸也，六合同歸則至。又。

俊按：《稽瑞》曰：「齊一角獸，梁三足烏。」

獬豸

王者獄訟平，獬豸至。有明王則騶駼來，爲時辟除灾害。又。

俊按：《稽瑞》曰：「觸邪獬豸，除害騶駼。」

真人

黃真人守曰：「水國，方自隆也。」又。

俊按：《稽瑞》曰：「真人何黃？馬鬣何朱？」

比翼鳥

王者德及高遠，則比翼鳥至。又。

王者有孝德則至。又。

俊按：《稽瑞》曰：「酋耳如豹，比翼如鳧。」

玄珪

王者勤苦以應天下，厚人而薄己，水泉通，四海會同，則玄珪出。夏禹之時，卑宫室，盡力溝瀆，天賜以玄珪。又。

蓂莢

蓂莢，瑞草也，蓋神靈之嘉瑞也。又。

俊按：《稽瑞》曰：「禹獲玄珪，順反明珠。」

王者不徵味，庖厨不逾箊盛，則生於厨也。又。

冬則死，夏則生，虞舜即政，又生庖厨也。又。

俊按：《稽瑞》曰：「蓂莢來階，蓂莆生厨。」

麟

麟不踐生蟲，不折生草，不入坑阱，不觸羅網，食嘉禾之實，飲珠玉之英。又。

俊按：《稽瑞》曰：「麟蓋玄枵，鳳衡赤符。」

乘黃

王者德御四方，興服有度，秣馬不過所業，則地出乘黃。又。

俊按：《稽瑞》曰：「兹白食豹，騰黃似狐。」

玉馬、金車

王者六律調，五聲節，制致因時治道，則玉馬來。一本爲「玉澤馬」。又。

王者至行，仁德廣施，則金車出。又曰：「帝舜則德盛，金車出於庭也。」又。

俊按：《稽瑞》曰：「玉馬光澤，金車耀途。」

玟瑁

王者恭信即見。一本云：「王者不玩弄，則見也。」又。

俊按：《稽瑞》曰：「何背玟瑁？何鈎珊瑚？」

吉利

吉利，鳥形獸頭也。又。

俊按：《稽瑞》曰：「吉利鳥形，鱉封獸軀。」

鷄趐

鷄趐，王者有德則見也。又。

俊按：《稽瑞》曰：「何爲鳶白？何爲鷄趐？」

平露

狀如車蓋，生於庭，以候西方之正。其國正平則正一方，不正則不應一方，稍傾也。其根若絲，一名「慮平」，王者慈仁則生。

俊按：《稽瑞》曰：「平露安傾？屈軼安指？」

白象

王者政教得於四方，則白象至。一本云：「人君自養有節，則負不死藥而來。」又。

俊按：《稽瑞》曰：「朱草復生，白象不死。」

嘉禾

王者德茂，則嘉禾生。一本云：「世太平則生。」王者德茂，則二苗共秀而生。夏時盛德，二本而同秀；殷湯德洽，則二秀而同本。又。

俊按：《稽瑞》曰：「嘉禾孳莖，芃苡宜子。」

比目魚

王者明德幽遠，則比目魚見。又。

俊按：《稽瑞》曰：「龜毛何白？魚目何比？」

委威

君臣各有禮節，上哀下，下表上，則委威生。一本云：「王者禮至則生。」又云：「王者愛人命則生。」又。

王孝道則見也。又。

俊按：《稽瑞》曰：「胡爲委威？胡爲延喜？」

醴泉

王者德及地，則醴泉出。狀如醴酒，可以養志，水之精也。又。

俊按：《稽瑞》曰：「醴泉地出，神鼎味生。」

神鼎，金銅之精也。又。

肉芝

獼猴萬歲，頭上有角，額有丹書八字，名之曰「肉芝」。躔地則水流，佩之則辟兵也。又。

俊按：《稽瑞》曰：「蜚廉應行，肉芝辟兵。」

丹甑

五穀豐，則丹甑出。一本云：「淫巧棄，則丹甑出。」又。

俊按：《稽瑞》曰：「丹甑孰爨？玉瓮孰盈？」

山車

山車，自然之車也，蓋山藏之精。又。

俊按：《稽瑞》曰：「山車誰造？蒿柱誰營？」又。

周匝、富貴

周匝，神獸也，知星宿之變化，王者德盛則至。又。

富貴者，鳥形獸頭也。

俊按：《稽瑞》曰：「周匝曷至？富貴曷名？」

華平

華平，瑞草也。其政升平則生，王者德強則仰，弱則俯。又。

王者政令均則生。又。

俊按：《稽瑞》曰：「宗廟福草，章和華平。」

芝草

王者德仁，則芝草生。又。

俊按：《稽瑞》曰：「淮茅三脊，草芝散莖。」

九尾狐

先法修明，三才得所見，九尾狐至。又。

王者謀及衆庶，則六足獸至。又。

俊按：《稽瑞》曰：「狐何九尾？獸何六足？」

白澤、烏車

白澤者，皇帝時巡狩，至於東海，白澤見出，能言語，達知方物之精，以戒於民，爲時除害，則賢君明德則至。又。

王者德澤流洽於四境，則烏車出。又。

俊按：《稽瑞》曰：「白澤應德，烏車效祥。」

白馬朱鬣

王者不儲秣馬，則白馬朱鬣赤髦，任賢良則見。又。

行三萬里，各隨其方而至，以明君德也。又。

明者則來。又。

黃雀

祭五岳四瀆，得其宜，則黃雀集。黃帝將起，有黃雀赤頭立日旁。帝占曰：「黃者，玉精；赤

者，光精①；黃雀者，賞明余當王也②。」

俊按：《稽瑞》曰：「白鳩濟南，黃雀日旁。」

河精、天鹿

河精，水神也。人頭魚身，握武修文，感夏禹而出。又。

天鹿者，神靈之獸也，五色光耀洞明。又。

王者孝道備則至也。又。

俊按：《稽瑞》曰：「河精握武，天鹿浮光。」

蚩蚩鉅虛

王者德及幽隱，矜寡得所，則蚩蚩鉅虛至。一本云：「王者安平則至。」又。

① 光：當作「火」。

② 賞明：原本作「賞萌」。

二三一

小鳥生大鳥

俊按：《稽瑞》曰：「卹卹封城，蛮蛮西方。」

王者土地開闢，則小鳥生大鳥。紂時，雀生鸇於城隅。史占之：「以小鳥成大鳥，天下必安。」

紂，介雀之瑞而不修德，居年乃作璇宮瓊室。野王按：紂時，則周興之瑞也。又。

俊按：《稽瑞》曰：「小何生大？馬何生羊？」

瓶瓮、浪井

王者清廉，則瓶瓮出。一曰：「王者接於下，則瓶瓮見。」又浪井，不鑿而自成者，清净則水流，有仙人主之也。又。

俊按：《稽瑞》曰：「瓶瓮誰汲？浪井誰揚？」

白麐

王者刑法得理則至。一本云：「王者德盛則至。」又。

俊按：《稽瑞》曰：「柿歸黑虎①，華林白麐。」

膏露

蓋神露之精也。又。

① 柿：當作「秭」。

俊按：《稽瑞》曰：「膏露何甘？德星何黃？」

賓連闊

王者厥機有序，男女有別，則生房室。一本云：「生於房室，象后妃有節也①。」又。

俊按：《稽瑞》曰：「房戶連闊，肅慎雒常。」

福并、威香

威香，瑞草也，王者禮備則生於殿前。又。

福并，草也，王者有德則生。又。

俊按：《稽瑞》曰：「胡爲福并？胡爲威香？」

王者愛人則生。又。

爰蕭

爰蕭，鳳之屬，西方之禽也。又。

俊按：《稽瑞》曰：「爰蕭集苑，其鳥成文。」

趹蹄

趹蹄者，后土之獸也。自長言語，王者仁孝於萬民則來，夏禹治水有功則至。又。

① 象后妃有節也：「象」後疑脫一「御」字，《太平御覽》卷八七三引孫氏《瑞應圖》有「御」字。

俊按：《稽瑞》曰：「獸何爲言？鳥何爲耘①？」

蒼烏

人君修行《孝經》於百姓，則蒼烏至。又。

俊按：《稽瑞》曰：「襄陽蒼烏，秦郡白鵲。」

青鳥

成王之時，治道太平，有青鳥見，大如鳩，色如翠。又。

俊按：《稽瑞》曰：「雁何爲赤？鳥何爲青？」

五星同色

五星同色，皆黃也。五星同色，天下偃兵，百姓安寧，歌舞已行。又。

俊按：《稽瑞》曰：「抱珥之日，同色之星。」

玉鷄

玉鷄，瑞器也，王者至孝則至。一本云：「王者道德合神明則出。」又。

俊按：《稽瑞》曰：「洛池玉鷄，太液黃鵠。」

① 鳥何爲耘：原脫一「爲」字，據《稽瑞》補。

白環

黄帝時，西王母獻白環。又。

俊按：《稽瑞》曰：「府吏得鈎，王母獻環。」

金勝

世無盜賊則金勝出，《晉紀》曰：「永和元年，陽穀得金勝一枚①，長五寸，狀如纖勝。桓温平屬，四夷賓服。」又。

俊按：《稽瑞》曰：「金勝明功，根車表德。」

赤兔

赤兔瑞獸，王者德盛則出。又。

俊按：《稽瑞》曰：「兔何爲白？兔何爲赤？」

甘露

王者德及天，則甘露降。又。

俊按：《稽瑞》曰：「花雪集衣，甘露降盤。」

① 陽穀：當作「春穀」。《宋書·符瑞志》曰：「晉穆帝永和元年二月，春穀民得金勝一枚，長五寸，狀如纖勝。明年，桓温平蜀。」

老人星

老人星見則主安，不見則兵起。春分見卯，秋分見丁。又。

俊按：《稽瑞》曰：「俞兒道伯，老人主安。」

銀甕

刑法中，民不怨，則銀甕見。又。

俊按：《稽瑞》曰：「白瑁來獻，銀甕不汲。」

駮雞犀

王者賤難得之物，駮雞犀出。又。

俊按：《稽瑞》曰：「文犀駮雞，冠雀嘯鱓。」

黃銀、碧石

王者不藏金玉，則黃銀光於山。又。

王者玩弄之物不用，則碧石見於山也。又。

俊按：《稽瑞》曰：「政平黃金，弄玩碧石。」

𥴢

𥴢者，釀黑黍爲酒，雜芬芸之草和鬱金之黍，故亦曰「鬱𥴢」，所以灌地降神也。謂王者盛德，則

地出秠，可以爲𥴢。又。

同心鳥

俊按：《稽瑞》曰：「雀何黃玉？黍何鬱金？」

王者德及四方，遐夷合，同心鳥至。又。

俊按：《稽瑞》曰：「何爲雄毛？何爲同心？」

白狼

湯時，有神牽白狼口銜金鈎而入殿庭。又。

俊按：《稽瑞》曰：「嘯鈎之狼，巢閣之鳳。」

紫脱

王者仁義則紫脱見。又。

俊按：《稽瑞》曰：「奚爲紫脱？奚爲金芝？」

青龍

青龍乘雲雨而上下，處於泉洞之中。又。

俊按：《稽瑞》曰：「黃魚濟壇，青龍處洞。」

玉瓮

玉瓮，瑞器也，不汲自滿，王者清廉則見也。又。

俊按：《稽瑞》曰：「忠孝石印，清廉玉瓮。」

角端

角端，獸也。日行八千里，能言語，曉四夷之音。明君聖主在位，明達外方，德被幽遠，則奉書而至也。又。

俊按：《稽瑞》曰：「胡爲騊牙？胡爲角端？」

赤烏

王者不貪天而重民，則赤烏至。又。

俊按：《稽瑞》曰：「赤烏成巢，玄豹釋縛。」

甘露

王者和氣茂，則甘露降於草木。一本云：「耆老得敬，竹柏受；尊賢容衆，不失細微，則竹葦受。」又。

俊按：《稽瑞》曰：「翔風發生，甘露表微。」

地珠

地珠，瑞珠也。王者不以貨財爲寶，則地出珠。又。

俊按：《稽瑞》曰：「石何生谷？珠何出地？」

三角獸、六足獸

王者法度修，三統得所，則三角獸至也。又。

王者謀及衆鹿①，則六足獸至。又。

　　俊按：《稽瑞》曰：「三角迭來，六足委至。」

大貝

王者不貪，則海出大貝。貝自海出，其大盈車也。又。

　　俊按：《稽瑞》曰：「大貝之祥，一角之瑞。」

黑狐

王者政治太平，則黑狐見。又。

　　俊按：《稽瑞》曰：「白虎銜肉，黑狐尾蓬。」

梧桐

王者任用賢良，則梧桐生東廂。又。

　　注曰：「生于東厠，瑞。」

　　俊按：《稽瑞》曰：「妜氏薏苡，成王梧桐。」

循風

循風者，八方之風，應時而至。立春之日，則東方明庶風至；春分之日，則東南清明風至，一名

① 衆鹿：當作「衆庶」。《開元占經》曰：「王者謀及衆庶，則六足獸至。」

薰風，立夏則南方景風至，一名臣風；夏至則西南方涼風至，一名淒風；立秋則西方閶闔風至，一名飂風，秋分則西北方不周風至，一名廣風；立冬則廣漠風至，一名寒風，冬至則東北方融風至，一名颶風。又。

俊按：《稽瑞》曰：「奚爲漿露？奚爲循風？」

赤罷

佞人遠，奸宄息，則赤羆入其國。又。

王者法平則白狐至。一本云：「王者明德，動準法度則出。」宣帝得之，狄戎衰也。又。

俊按：《稽瑞》曰：「赤羆息佞，白狐衰戎。」

飛菟

飛菟者，神馬之名，日行三萬里。夏禹治水，勤勞歷年，救民之灾，天其應德而飛菟來。又。

俊按：《稽瑞》曰：「白鹿千歲，飛菟萬里。」

黑龍

黑龍，北方水之龍也。又。

俊按：《稽瑞》曰：「赤魚入舟，秦龍德水。」

青狐

青狐，神獸也。又。

俊按：《稽瑞》曰：「蒼烏宋祖，青狐周文。」

玉龜、玉羊

師曠時，獲玉龜於河水之涯，此爲聖國出。又。

玉羊，瑞器也。鐘律和調，五聲當節，則玉羊見。又曰：「晉平公時，師曠至玉羊。」又崔駰有「玉羊之銘」。又。

俊按：《稽瑞》曰：「玉龜執辨？玉羊執分？」

玉典、玉鷄

玉典者，瑞器也。王者仁慈，則玉典見。又。

玉鷄，瑞器也，王者至孝則至。一本云：「王者道德合神明則出。」又。

俊按：《稽瑞》曰：「玉典執器？玉鷄執群？」

玉璜、玉璧

玉璜者，瑞器也。五帝應循，玉璜出。郭玄曰：「半璧曰璜。」又。

王者賢良美德則玉璧出。又。

俊按：《稽瑞》曰：「玉璜執視？玉璧執云？」

白牟

師曠時，獲白牟。又。

白烏

俊按：《稽瑞》曰：「蒼璧出郢，玉牟獲師。」

宗廟肅靜則白烏至。又。

俊按：《稽瑞》曰：「白烏曰陽，玄貝曰貽。」

駿馬

王者不貪禽獸，則南海之駿馬見。又。

俊按：《稽瑞》曰：「駿馬輪海，神馬鳴門。」

月揚光

君不假臣下之權，則月揚光。又。

俊按：《稽瑞》曰：「氣浮於佳，月揚於光。」

慶山

慶山者，王者德茂盛則生。又。

俊按：《稽瑞》曰：「厥生慶山，厥出流黃。」

醴泉

王者理訟得所，則醴泉出於京師，有仙人以酌之。又。

俊按：《稽瑞》曰：「升山之人，酌泉之人。」

玄丹

王者循至仁則出玄丹，王者不竭采色則出。又。

俊按：《稽瑞》曰：「玄丹陵阿，赤草水濱。」

木連理

王者德化洽，八方合爲一家，則木連理。又。

王者不失民心，則木連理。又。

俊按：《稽瑞》曰：「椒桂合成，穀櫟連理。」

四、王仁俊輯本熊氏《瑞應圖》

瑞應圖　　熊撰

一角獸[1]

天下太平，則一角獸至。《稽瑞》。

———————

① 「一角獸」「駏驉」等符瑞條目標題，原輯本無，係著者爲方便查閱據內容擬定，下同此，不再注明。

俊按：《稽瑞》曰：「齊一角獸，梁三足烏。」

騊駼

王者德感，則騊駼至。又。

俊按：《稽瑞》曰：「觸邪獬豸，除害騊駼。」

白馬赤鬣

王者在上，則白馬赤鬣至。又。

俊按：《稽瑞》曰：「真人何黃？馬鬣何朱？」

玉馬

王者清明修理則見。又。

俊按：《稽瑞》曰：「玉馬光澤，金車耀途。」

白象

神靈滋液，百珍寶用，白象①。又。

俊按：《稽瑞》曰：「朱草復生，白象不死。」

① 白象：疑有脫文，當作「有白象」「白象至」，諸如此類。《孝經援神契》曰：「神靈滋液，百珍寶用，有玭珠背。」又曰：「神靈滋液，百珍寶用，有銀甕見。」又曰：「赤羆，神獸也。神靈滋液，百珍寶用，有赤羆。」又

比目魚

王者循敬，則比目魚見。又。

俊按：《稽瑞》曰：「龜毛何白？魚目何比？」

海不揚波

周公攝政，有迅雷、疾風，海不揚波。

俊按：《稽瑞》曰：「巨海止波，渾河載清。」

玉瓮

四夷賓，則玉瓮入國。一本云：「王者飲食，不流離下賤，則出也」。又。

俊按：《稽瑞》曰：「丹甑孰爨？玉瓮孰盈？」

福草

宗廟蕭敬，則福草生宗廟中。又。

俊按《稽瑞》曰：「宗廟福草，章和華平。」

烏車

烏車，山之精，瑞車也。又。

俊按：《稽瑞》曰：「白澤應德，烏車效祥。」

金玉

王者不藏，金玉生光於山。又。

俊按：《稽瑞》曰：「黃金生碑，紫玉爲爵。」

赤兔

説與「白澤」同。盛德博施，聖王登祚，厥集白澤，亦臻赤兔，澤及靈智，辨類識故。又。

俊按：《稽瑞》曰：「兔何爲白？兔何爲赤？」

文狐

文狐，狐之有文章者，不貪則至。其九尾者，子孫繁。又。

俊按：《稽瑞》曰：「神雀翔集，文狐繁息。」

同心鳥

謂齊心鳥亦是也。又。

俊按：《稽瑞》曰：「何爲雄毛？何爲同心？」

青龍

青龍者，少陽之精也，天地之符也。又。

俊按：《稽瑞》曰：「黃魚濟壇，青龍處洞。」

一角獸

天下太平，則一角獸至。

俊按：《稽瑞》曰：「大貝之祥，一角之瑞。」

赤燕

王者八節有序，經緯齊差，應時之性，今則赤燕銜書而至。又師曠銜書而來。又。

俊按：《稽瑞》曰：「青犘表異，赤燕應時。」

文璣

文璣如蜃有光耀，可以如鏡。又。

俊按：《稽瑞》曰：「何花之勝？何璣之鏡？」

靈龜負圖

蒼頡與黃帝南巡狩，登南壇之山，臨乎玄扈洛汭，靈龜負圖，丹甲青文，以授之頡，因作書。又。

俊按：《稽瑞》曰：「人司琁玕，龜送《洪範》。」

幽昌，蕭敬、發鳴、焦鳴

幽昌，狀似鳳皇，銳喙，小頭，大身，細足，脛翼若郗葉，身短，戴義，翼信，膺仁，負禮，至則旱之應也。《稽瑞》

蕭敬，狀如鳳皇，銳喙，流翼，負尾，身禮，戴信，嬰仁，膺智，見則荒之歉之應也。又。

發鳴，狀如鳳皇，鳥喙，大羽翼，大足腿脛，身短，戴仁，嬰義，膺信，負禮，至則兵喪之應也。又。

焦鳴，狀如鳳皇，鳩喙，專刑，身信，嬰禮，膺仁，負智，至則水之應也。

四鳥狀皆似鳳皇，亦非嘉瑞，以水旱之感，今載者，將辨非鳳皇而已。

俊按：《稽瑞》曰：「奚龍儛河？奚龜庭除。」

五、敦煌《瑞應圖》殘卷①

靈龜

□者，其唯龜乎！《書》曰「龜從」，此之謂也。 靈者，德之精也。 龜者，久也，能明於久遠事也。

王者不偏不黨，尊者不失故舊，則神龜出矣。

□龜

靈龜者，黑神之精也。 王者德澤湛積，漁獵順時，則靈龜出矣。 五色已章，則金玉倍陰向陽，上

① 本錄文參考了小島祐馬《巴黎國立圖書館藏敦煌遺書所見錄》（六）、黃永武《敦煌古籍敘錄》（第八冊），松本榮一《敦煌本瑞應圖卷》、鄭炳林、鄭怡楠《敦煌寫本 P.2683〈瑞應圖〉研究》、游自勇《敦煌寫本 P.2683〈瑞應圖〉新探》等成果。

逢象地，槃行象山，四出轉運。生三百歲，游於耦葉之上，千歲化浦上，逢一尺二寸，能見存亡，明於吉凶，不偏不黨，唯義之從。

□龜

雒書者，天地之符，水之精也。何者？地天經川也。王者奉順后土、承天，則何歲游於耦葉之上，千歲化浦上，一尺二寸，能見存亡吉凶。

靈龜

似鱉而長，合五行之精，卜知吉凶，出蔡地。

玄武

似龜而黑色，常負蛇而行，北方神獸。

玉龜

玉龜者，師曠時出河東之雀[1]，為聖國出，出河錄讖書。

① 雀：於意不通，當作「涯」，疑形近而訛。《初學記》卷九引孫氏《瑞應圖》：「玉龜者，師曠時出河東之涯，為聖圖出河，負錄讖書。」

龍

《禮記》曰：「聖王用水火金木，飲食必時①，合男女②，頒爵位，必當年德，無水旱之災、妖孽之疾，則龍在宮沼。」《瑞應圖》曰：「君子在位則神龍出。」

黃帝乘龍

《大戴禮》曰：「黃帝治五氣，設五量，撫萬民，度四方③，乘龍而游。」

帝顓頊乘龍

《大戴禮》曰：「顓頊端淵以有謀④，疏通以知事，養財以任地，履時以象天，依鬼神以制義，治氣以教民，潔誠以祭祀。乘龍而至四海。動靜之物，大小之神，日月所照，莫不砥屬⑤。」

帝嚳乘龍

《大戴禮》曰：「帝嚳曆日月而送迎之，明鬼神而敬事之。春夏乘龍，秋冬乘馬。」

① 飲食：原缺，據《禮記·禮運》補。
② 合男女：原缺，據《禮記·禮運》補。
③ 度：原缺，據《大戴禮·五帝德》補。
④ 端淵以有謀：《史記·五帝本紀》作「靜淵以有謀」。
⑤ 砥屬：《史記·五帝本紀》作「砥屬」。

二三〇

帝禹御二龍

《括地圖》曰：「禹平天下，二龍降之。禹御龍行域，既周而還。」《神靈記》云：「禹乘二龍，哀爲御。」

五龍舞河

《魏文帝雜事》曰：「黃帝錄圖，五龍舞河，此應聖賢之符也。」

交龍洮於河

《禮斗威儀》曰：「君乘木而王，其政升平，則交龍洮於河。」注云：「龍交合游戲，自洒洮於河，言升平之治。」

天龍負圖

《孝經援神契》曰：「天子孝，則天龍負圖也。」

青龍

孫氏《瑞應圖》曰：「青龍，水之精也。乘雲雨而下上，不處淵泉，王者有仁則出。」又曰：「君子在位，不肖斥退則見。」

青龍進駕

《淮南子》曰：「黃帝時，日月精明，風雨順時，五穀登熟，故青龍進駕。」

青龍銜圖授周公

《尚書中候》曰：「周公攝命七年，歸政成王，沉璧於河，榮光幕河，青雲浮至，青龍銜玄甲，臨懀

吐圖而去①。注云：「周公攝政，歸美成王，制禮作樂，天下洽和，榮光五色，從河水出，幕覆其上，浮雲從榮光中來。青龍者②，蒼帝威仰之使，玄甲所以畏圖。」

赤龍在澤谷

《禮稽命徵》曰：「王者得禮之制，則澤谷之中有赤龍。」

赤龍負圖授帝堯

《春秋元命苞》曰：「堯游河渚，赤龍負圖以出，圖赤色如綈狀，赤玉爲匣③，白玉爲檢，黃珠爲泥，玄玉爲繩，章曰『天皇大帝』，合神制署，上曰『天帝孫伊堯』。龍消圖在。堯與太尉等百廿臣發視之④，藏之大麓。」《瑞應圖》云：「圖有江河海水山川丘澤之形及州國之分，天子聖人所興起，容顏刑狀也。」《宋書・瑞》曰：「赤龍河圖者，地之符也，王者德至淵泉，則河出龍圖⑤。」

龍負圖

孫氏《瑞應圖》曰：「河圖者，天地之命紀，水之精也，王者奉順后土，德及淵泉則出。」又曰：

① 憻：於意不通，當作「壇」。《開元占經》卷一二〇、《宋書・符瑞志下》均作「壇」。
② 青：原缺，據《開元占經》卷一二〇補。
③ 玉：原作「王」，誤，據《開元占經》卷一二〇改。
④ 廿：原作「甘」，誤，據《開元占經》卷一二〇改。
⑤ 出龍圖：原缺，據《宋書・符瑞志》補。

「王者承天命而行，天道四通而悉達，無益之術藏，而世無浮言之書，則河出龍圖。」

黃龍

《孝經援神契》曰：「德至淵泉則黃龍應。」宋均注云：「黃龍應則準繩正。」

黃龍負圖授黃帝

《龍魚河圖》曰：「黃龍負圖，鱗甲成字，以授黃帝，帝令侍臣寫之以示天下。」《尚書中候》云：

「河龍圖出，赤文象字以授軒轅①。」

黃龍負圖授舜

《春秋運斗樞》曰：「舜爲天子，東巡至河②，中月臨觀，注云：「臨河觀望也，月或爲丹。」五采負圖③，出置舜前。圖黃玉爲匣，如匱，長三尺，廣八寸，厚一寸，四合而連，有戶。白玉爲檢④，黃金爲繩，黃芝爲泥，封兩端，章曰『天黃帝符璽』五字，廣袤各三寸，深四分，鳥文。舜與三公大司空禹等卅人發圖，玄色而綈狀，可卷舒，長卅二尺，廣九尺，中有七十二帝地形之制，天文分度之差。」注云：

① 轅：原缺，據《開元占經》卷一二〇補。

② 河：原作「乎」，於意不通，據《開元占經》卷一二〇改。

③ 五：原作「至」，誤，據《開元占經》卷一二〇改。

④ 白：原作「曰」，誤，據《開元占經》卷一二〇改。

「黃龍，含樞紐之使也，故龍匣皆黃，四合者，有道相人也；有戶，言可開闔也。」《尚書中候》云：「舜沉璧，黃龍負卷舒圖，出水壇畔，赤文録字。」

《春秋運斗樞》曰：「□星得則黃龍見①。」蔡伯喈《月令章句》曰：「智聽政事則黃龍見。」

玄龍銜雲

《春秋孔演圖》曰：「文命將興，玄龍銜雲。」

蛟龍

《文子》曰：「王有道德者，天與之，地助之，鬼神輔之，則蛟龍宿其沼。」《山海經》云：「蛟似龍蛇而四脚，小頭細頸，頸有白嬰，大者十數圍。」

黃龍

四龍之長也，不灑池而漁，德至淵泉②，則黃龍游於池，能高能下，能細能精，能幽能冥，能短能長，乍存乍亡。

神龍

舊圖不載。君子在位則神龍出矣。

① □：游自勇録文作「旋」。參見游自用《敦煌寫本 P. 2683〈瑞應圖〉新探》《敦煌吐魯番研究》第十六卷，上海古籍出版社 2016 年版。

② 德：原缺，據《宋書·符瑞志》補。

河圖

舊圖不載。神龍負圖，水紀之精，王者德至淵泉則出矣。堯在河渚之上，神龍赤色，負圖如出①。

河書

舊圖不載。王者奉刑法，則河出書。周公時神龍解甲，入於廟宸。

河圖

天地之命，紀水之精也。王命后土，后土承天則河出圖矣。堯坐河渚之上，神龍負圖而出，江河海水山川丘澤之形兆及王者州國之分，天子聖人所興起，容顏形狀也。王者奉天命而行②，天道四通而悉達③。無益之術藏，而無浮言之書，則河圖出。

河圖

天地之符，水之精也。河者，地大經川也。王者奉順后土、承天，則河雒出圖書矣。昔者黃帝坐玄扈，雒上鳳皇銜書至，堯坐中河，龍負圖而出，聖人沈河雒而游者，有候望也，圖河海山川國之分，聖人初起容狠爾④。

① 如：據文意，似當作「而」。
② 天：原作「子」，誤，據《開元占經》卷一二○改。
③ 達：原缺，據《開元占經》卷一二○補。
④ 狠：據文意，似當作「貌」。

神龍

君子在位則神龍出。

青龍

青龍者，水之精也，乘雲雨而上下，處淵泉之中，有仁主則見。一本：「君子在位，不肖斥退則見。」

黃虯

黃虯，一名「龍無角曰虯」，一則「虯，龍子也」。黃虯與人君之零瑞，背上負玉函，有玉牒。玉牒之錄，錄者，人君合符契則有之應也。黃者，中之色，言人君有中和之德，總六合以居中也。黃虯出，象人君之大變化。玉函者，象君有玉德函盛。背負者，象君有明天下負戴。玉牒者，象君有明白文章①。牒者，象人君累明文之德②。洛出書者，欲使君德臨洛潤澤，恩平天下，如水無窮也，如水之均平天下酌取也。

黑龍

禹得黑龍之瑞，治水太平。宋孝武時，黑龍見，武帝曰：「吾不堪也，此及禹之應也，何德當

① 君：原作「者」，據文意改。
② 象：原缺，據文意補。

吾?」遂修德大治。昭廿九年《傳》云：「龍見於絳郊。」蔡默曰：「龍，水物也，水官修則龍見，水官棄則不見也。」

白龍

王者精賢有德，則白龍見。

黃龍

五龍之長也，不漉池而漁，德至淵泉則黃龍游於池。爲龍能高能下，能長能短，紛紜文章，神靈之精也。

發鳴

狀似鳳皇，鳥喙，大□羽翼，大足脛，身仁，戴智，嬰義，膺信①，負禮，至則兵喪之感②。

幽昌③

狀似鳳皇，銳喙，小頭，大身，細足脛，翼若鄰葉，身短，戴義，嬰信，膺仁，負禮，至則旱之感也④。

①　膺：原作「應」，據《稽瑞》改。
②　兵：原作「丘」，誤，據《稽瑞》改。
③　幽昌：原缺，據《稽瑞》補。
④　旱：原作「早」，誤，據《稽瑞》改。

鸑鷟①

狀似鳳皇，鳩喙，專刑，身義，戴信②，嬰禮，膺仁③，負智，至則旱疫之感也④。《汁圖徵》⑤。

焦鳴⑥

狀似鳳皇⑦，鳩喙，疏翼⑧，負尾，身禮，戴信，嬰仁，膺智。

六、《後知不足齋叢書》本《稽瑞》

稽瑞自叙

方今元日朝會，上公上壽已，文部尚書奏天下瑞凡四。辨其名數，曰大，曰上，曰中，曰下。公

① 鸑鷟：原缺，據《續漢書》注補。

② 戴：原無，據《天地瑞祥志》卷一八引《樂斗圖》補。

③ 膺：原作「應」，據《天地瑞祥志》卷一八引《樂斗圖》改。

④ 旱疫：原缺，據《天地瑞祥志》卷一八引《樂斗圖》補。

⑤ 汁：當作「叶」。

⑥ 焦鳴：原缺，據《稽瑞》補。

⑦ 鳳：原缺，據《稽瑞》補。

⑧ 疏：原作「汧」，據《天地瑞祥志》卷一八引《樂斗圖》改。

卿大夫畢賀而退。惜其國家之大事，帝王之休祥，未列著述，蓋闕如也。遂徵諸圖史，著《稽瑞》一篇，考事以爲對，切對以爲句，并一對，對下隨而解之。往者隋顏之推賦《稽聖》一章，凡數句之內辨識一事，蓋詞多而事寡，又非其文。今之作一句一事，其解則大者十餘家，小者亦三四而已，不求文理，直紀休徵云。

維嵩白雲子劉賡書。

重刊《稽瑞》序

子思子曰：「國家將興，必有禎祥。」禎祥之事，見於上世者不一。自後世狐鳴篝火之術興，圖讖緯書，往往僞托。是以聖君賢相戒在下，不許言瑞。要之，天地靈異之氣，日流行於宇宙，而與人心相感召。順氣應之，則兆而爲祥；逆氣應之，則化而爲妖。是則符瑞之見於世者，不必侈其事，而何可謂無其理也？唐劉賡氏著《稽瑞》一昧所自也，并自爲之注。唐時去古猶近，秘閣所藏多人間未見之本；迄今按注中篇目，半歸放失。甚矣，古書之不傳者多矣！按是書亦見王厚齋《玉海》「祥瑞」類中，遍徵各家書目俱不載。曩時虞山陳君子準博雅嗜古，購藏宋元槧本，偶獲是書，珍同寶笈，即名其藏書樓曰「稽瑞」，志喜也。欲重刊行世，會病歿，不果。今年春，顧生湘購得之，偕其弟浩校勘付梓，屬余爲序。余作而嘆曰：「善哉！兩生之好古也。」是書歷千餘載以來不大顯於世，陳君欲傳之不果，烏知閱數歲而有兩生之竟其志耶？甚矣，古書之顯晦亦有其不就湮滅者幾希。

其時也！然則其不傳者，亦未遇其人耳。傳不傳豈盡繫乎書之故哉？至是書注中既詳言某代某朝，則其瑞之為實為侈，令讀者自得之，其微旨有寓於本文之外。然則其足傳者，又不第補史冊之闕遺、供文人之漁獵已也。

道光十四年太歲甲午冬十一月，太倉季錫疇譔。

道光時，吾邑顧氏昆仲影宋重刊唐白雲子《稽瑞》一書，以有韵之文，屬辭典貴，結撰精心，已列入《玲瓏山館叢刻》中，洵足嘉惠後學。經兵燹，板有損缺，數載以來，從原書校補，依然完美，出以行世。惟季、顧序跋咸謂自來各家書目，此書均未載入，心竊疑之。嗣閱《崇文總目》「傳記」類曾列是編，夫而後恍然於涉獵之學亦有不可少者。爰志數語於篇末。

光緒十年，歲在閼逢涒灘月在室，後知不足齋主人虞山鮑廷爵叔衡甫謹識。

稽瑞

維嵩白雲子劉賡輯　　關西靈長氏許光祚訂

堯星出翼，舜龍負圖

孫氏《瑞應圖》曰：「景星或如半月，或如星中空，或如赤氣，先月出西方，故曰『天見景精』。明王出，號令合人心，制禮合人意，則見星於晦朔，助日光也。堯時出翼，舜時出房，景德也。其狀無常，有道之國王者無私之應也。」

《春秋運斗樞》曰：「舜以太尉受禪即位。五年二月，東巡狩，至於中舟，與三公諸侯臨觀，黃龍五色負圖出，置舜前。以黃玉爲匣，如櫃，長三尺，廣八寸，厚一寸，四合而連。有戶，此合樞紐之命，龍匣皆黃也。四合，有輯道相入也。有戶，言開閉也。白玉檢、黃金繩、黃金艾爲泥，封之。瑞章曰『天章帝符璽』五字，廣袤各三寸，深四分，鳥文。舜與三公大司空禹等三十人集發圖，玄色而綈狀，可卷舒。長三十尺，廣九尺，中有七十二帝地形之制、天文宮序，位列分度，若天日月五星變。」

齊一角獸，梁三足烏

孫氏《瑞應圖》曰：「一角，瑞獸也。六合同歸則至。」

熊氏《瑞應圖》曰：「天下太平，則一角獸至。」

蕭于《齊書》曰①：「武帝永明十年，鄱陽獲一角獸，麟首、鹿形、龍鸞共色。」

《抱朴子》曰：「三足烏，日之精也。日爲太陽，其精爲烏而三足。」

《梁大同起居注》曰：「九年，豫州刺史侯□明表稱：『忽見眾鳥連群數百，集於楊樹，飛繞其巢。往視之，獲三足烏以獻。』詔付華林園養之。　群鴉飛翔鳴繞三足烏，乃銜食往哺。」

《論語讖》曰：「仲尼云：『吾聞堯舜等游首山，觀河渚，有五老游河渚，將來告帝期』。五老曰：…

五老河游，萬歲山呼

① 蕭于：當爲「蕭子」或「蕭子顯」。

『河圖將歸，造帝謀。』三老曰：『河圖將來，造帝書。』四老曰：『河圖將來，告帝圖，山川煥張聖人恩。』五老曰：『河圖將來，告帝浮龍，金泥玉檢封成書。』五老飛爲流星，上入昴。』宋均曰：「浮龍，龍浮水也。」

《漢書》曰：「武帝封禪，山呼萬歲，黃金爲泥，白銀爲繩，告太平於天下，群臣之功也。」

觸邪獬豸，除害騊駼

孫氏《瑞應圖》曰：「王者獄訟平，獬豸至。」

王充《論衡》曰：「獬豸者，神奇之獸，爲瑞應也。」

許氏《説文》曰：「其狀如牛，一角四足，似熊。」

薰苞《輿服志》或曰：「如羊，蓋神羊也。」

《神異經》曰：「獬豸，色青。」

《田俅子》曰：「堯時獲之，緝其皮以爲帳。」

《論衡》曰：「皋陶治獄，其罪疑者令一角羊觸，有罪則觸，無罪則否，故皋陶治獄平，敬羊，跪坐事之。」

《山海經》曰：「騊駼，幽隱之獸也。其狀如馬，出於北海。」

孫氏《瑞應圖》曰：「有明王則騊駼來，爲時辟除灾害。」

熊氏《瑞應圖》曰：「王者德感則騊駼至。」

《周書·王會》曰：「成王時，愚氏來獻騊駼也。」

真人何黄，馬鬣何朱

孫氏《瑞應圖》曰：「黃真人守曰：『水國，方自隆也。』」

熊氏《瑞應圖》曰：「王者在上，則白馬赤鬣至。」

《禮斗威儀》曰：「周文王時，白馬朱鬣。」

《山海經》曰：「白馬赤鬣，出大封之國，乘之壽三千歲。文馬，縞衣，身朱鬣者也。」

酉耳若豹，比翼如鳬

《周書·王會》曰：「成王時，英林獻酉耳。酉耳者，身若虎豹，尾長其身，食虎豹。」

《山海經》曰：「比翼，一名鶼鶼，一名蠻。其狀如鳬，一翼一目，色青赤。處於南山、昆吾、金門之山，詰胸國東，不比不飛。」

孫氏《瑞應圖》曰：「王者德及高遠，則比翼鳥至。」又曰：「王者有孝德則至。」

禹獲玄圭，順反明珠

孫氏《瑞應圖》曰：「王者勤苦以應天下，厚人而薄己，水泉通，四海會同，則玄圭出。夏禹之時，卑宮室，盡力溝壑，天賜以玄圭。」

《禮斗威儀》曰：「人君乘金而王，其政象平，海出明珠。」

《孝經援神契》曰：「王者德及淵泉，則海出明珠。」

《東觀漢記》曰：「順帝永安四年，漢陽率善都尉滿密因桂陽太守文礱獻大明珠。詔曰：『海內

頗害異，而蓍不惟竭忠，而喻明珠之求也。求媚煩擾，令封珠還滿密。』」

蓂莢夾階，萐莆生廚

孫氏《瑞應圖》曰：「蓂莢，瑞草也，蓋神靈之嘉瑞也。」

《白虎通》曰：「月朔日生一莢，十五日而生十五莖，十六日日落一莢。若月小則餘一莢，厭而不落。以是占日月之數，一名麻莢。堯時夾階而生，逐月而死。」

《帝王世紀》曰：「及晦而盡。

《白虎通》曰：「萐莆者，樹名也。其狀如蓬枝，多根如絲。葉如扇，不搖自動，轉而生風。至於飲食清涼，驅殺蟲蠅，以助供養也。一名倚蓮，一名倚扇，一名實實橱。」

《春秋潛潭巴》曰：「君臣和德，道度葉中，則蔓於庖廚。」

《孝經援神契》曰：「王者德至山陵則阜出。」

孫氏《瑞應圖》曰：「王者不徵味，庖廚不逾粢盛，則生於廚也。」

《田俅子》曰：「昔帝堯之爲天下平也，出庖廚，爲帝去惡。」

孫氏《瑞應圖》又曰：「冬則死，夏則生。虞舜即政，又生庖廚也。」

麟蓋玄枵，鳳銜赤符

《公羊傳》曰：「麒麟，仁獸也。」

《春秋考異圖》曰：「麟蓋玄枵之陰精也，亦曰歲星散而爲麟，蓋木之精也。牝曰麒，牡曰麟。」

孫氏《瑞應圖》輯注

二四四

孫氏《瑞應圖》曰：「麟不踐生蟲，不折生草。不入坑阱，不觸羅網。食嘉禾之實，飲珠玉之英。」

《鶡冠子》曰：「鳳凰，鶉火之鳥也，太陽之精。」

《春秋合讖圖》曰：「堯坐中舟，與太尉舜臨觀。鳳皇負圖，以赤玉爲匣，長三尺，廣八寸，厚一寸。玉檢白繩封兩端，以紫芝爲泥。曰『天赤帝符璽』五字。深四分，廣袤三寸。圖以赤色爲染，白爲文也。」

鸞表帝軒，龜感有虞

《尚書候》曰：「軒轅之世，聖德提象，配永循機，鸞鳥來儀。」

《世紀》曰：「舜即天子位，洛出龜六十五字，是爲《洪範》，所謂《洛書》。」

非烟五起，榮光四鋪

《史記》曰：「若烟非烟，若雲非雲，鬱鬱紛紛，蕭索輪囷，是爲卿雲。」

《尚書中候》曰：「堯即位七十載，景星出翼，鳳皇止庭，朱草生郊，嘉禾挈連，甘露潤液，醴泉出山，修壇河洛，榮光出河，休氣四塞。榮光者，五色出河也。美氣四塞，炫燿白雲，起迴風。援馬銜押，赤文，綠色；龍形，象馬。赤帝標怒之使所以藏文，赤文綠地也。」

玆白食豹，騰黃似狐

《周書·王會》曰：「成王時，義渠獻玆白。玆白者，若白馬，鋸齒，食虎豹。」

《山海經》曰：「六駿之狀如此。」又曰：「騰黃亦曰飛黃，其狀如狐，出白民之國。」

孫氏《瑞應圖》曰：「王者德御四方，興服有度，秣馬不過所業，則地出乘黄。」

《世紀》：「虞舜時出。」

《周書·王會》曰：「成王時，白民獻乘黄也。」

玉馬光澤，金車耀途

孫氏《瑞應圖》曰：「王者六律調，五聲節，制致因時治道，則玉馬來。一本爲『玉澤馬』。」

熊氏《瑞應圖》曰：「王者清明修理則見。」

孫氏《瑞應圖》曰：「王者至行，仁德廣施，則金車出。」又曰：「帝舜則德盛，金車出於庭也。」

何背玳瑁，何鈎珊瑚

《孝經援神契》曰：「神靈滋液，百珍寶用，有玳瑁背。」宋均曰：「瑇瑁，水蟲，如龜而背有文。」

又曰：「神靈滋液，百珍寶用，有蘇胡鈎。」

宋均曰：「王者得信則出。」

孫氏《瑞應圖》曰：「王者恭信即見。」一本云：「王者不玩弄則見也。」

吉利鳥形，鱉封獸軀

孫氏《瑞應圖》曰：「吉利，鳥形，獸頭也。」

《周書·王會》曰：「成王時，區易獻鱉封者，若彘，前後有首，黑文。」又曰：「鹿蜀山獸，左右有

首，名『并蓬』。」郭璞曰：「即并封是也。」

何爲鳶白，何爲鷄趐

《晉中興書》曰：「孝宗永和九年，吳郡獻白鳶。」

孫氏《瑞應圖》曰：「鷄趐，王者有德則見也。」

獸却魍魉，麟降匈奴

東方朔《十洲記》曰：「天漢三年，西國王獻犬。使者曰：『王於先天林而請猛獸，却百邪，走魍魉。或生崑崙，或生玄圃。其壽不訾，食草飲露。當其仁也，愛及蠢動，不犯虎豹；當其威也，一聲發吼，千人伏息，牛馬百物驚斷；當其神也，立起風雲，吐嗽雨霧。息於天王之林，家於太山之厰。後禦師子，其名猛獸。』元帝使人喚一聲，如天之大雷霹靂。」

《漢書》曰：「武帝太始三年，郊見上帝，西登隴首，獲白麟以續宗廟①。元狩元年，幸雍，祀五時，獲白麟之歌②。終軍對曰：『野獸并角，明同本也。殆將有解辮髮、削左袵、襲冠冕、要衣裳而象化者。』由是改元曰『元狩』。數月，越地及匈奴名王來降。」

平露安傾，屈軼安指

《白虎通》曰：「平露，樹名也。」

① 續：當作「饋」。

② 獲白麟之歌：當作「獲白麟，作《白麟之歌》」。

孫氏《瑞應圖》曰：「狀如車蓋，生於庭，以候四方之正。其國正平則正，一方不正則不應，一方稍傾也，其根若絲。一名『平慮』。王者慈仁則生。」

《春秋潛潭巴》曰：「君臣和德，道度葉中，則生於庭。」

《白虎通》曰：「賢不肖位不相逾，亦生於庭。」

《田俅子》曰：「黃帝時，常有草生於庭階。若佞人入朝，則草屈而指之，名曰『屈軼草』。是以佞人不敢進也。」

具區文蜃，陵屈角鯉

《周書‧王會》曰：「成王時，具區獻文蜃，吳之震澤也。蜃，蚌蛤之類。今海中小蛤，亦有文者，雕鏤彪炳，異常所見。」

《山海經》曰：「龍魚陵居，狀如鯉，一曰鰕魚。即有神聖，乘此以行九野。」郭璞曰：「似鯉魚而一角也。」

朱草復生，白象不死

《白虎通》曰：「朱草，赤草也，蓋百草之精。」

《抱朴子》曰：「其狀如桑，栽長三四尺。枝葉皆丹，莖如珊瑚，生名巖之下。刳之，汁流如麵。」

《感精符》曰：「王者德洽於地則朱草廣生。」

《孝經援神契》曰：「王者德至草木則生。」

宋均曰：「食之令人不老。」

《淮南子》曰：「堯德清平則生，舜時又生。」

《孝經援神契》曰：「周公踐祚理政，與天合，朱草生。」

《東觀漢紀》曰：「光武中元元年，有赤草生於水涯。」

《魏略》曰：「文帝欲授禪，有朱草生文昌殿前。」

《宋紀》曰：「文帝元嘉十一年，朱草生益州郫縣。」

孫氏《瑞應圖》曰：「王者政教得於四方，則白象至。」一本云：「人君自養有節，則負不死藥而來。」

《周書・王會》曰：「成王時，南人獻白象。」

《韓子》曰：「黃帝合鬼神于泰山，駕象車。」

《說文》曰：「其狀如蛟白，六牙。道貴德遠兵，故多卷。凡象牙垂白以和彊。」

熊氏《瑞應圖》曰：「神靈滋液，百珍寶用，白象。」

宋均曰：「色白如素也。」

《宋書》曰：「文帝元嘉元年，見零陵兆陽也。」

嘉禾孳莖，荣苡宜子

《白虎通》曰：「嘉禾，太和之爲美瑞，一名導①。」

① 導：《稽瑞》引誤，當作「蓮」。

司馬相如《封禪書》曰：「導一莖六種於扈①。」

《典略》曰：「蓋五穀之長，稔歲之精也。」

《晉中興書》曰：「或異畝同穎，或孿連數穗，或一稃二米，以應質文也。」

孫氏《瑞應圖》曰：「王者德茂，嘉禾生。」一本云：「世太平則生。」又曰：「德茂則二苗共秀而生。」

《帝紀》曰：「神農時嘉禾生。」

徐整《三五歷》曰：「黃帝時，嘉禾爲糧。」

《尚書中候》曰：「帝堯清平，比隆伏羲，嘉禾孿連。」

《春秋說題辭》曰：「嘉禾之孳七莖，長五尺，至世五穗以成德也。」

孫氏《瑞應圖》曰：「夏時盛德，二本而同秀；殷湯德洽，則二秀而同本。」

《周書‧王會》曰：「成王時，康民獻芣苢，如李實，食之宜子也。」

赤虎導騶，白狼度水

《宋紀》曰：「文帝元嘉世五年，益州騶虞見，二赤虎爲導。」又曰：「王懿與慕容垂戰，敗，逃叛，雨水暴漲，津徑斷絕。忽有白狼走至懿前，仰天而號。訖度水，懿循狼迹而過。」

鄭玄注《尚書中候》曰：「白狼金精。」

————

① 導：當作「蕖」。扈：當作「庖」。

二五〇

鳥狀前赤，牛生上齒

《漢書》曰：「宣帝西河築世宗廟，於是有一鳥，狀如鶴，前赤後青。」

《地鏡》曰：「世主治而益地，則牛生上齒。」

蓲芑白苗，芝英黄裏

《毛詩》曰：「誕生后稷，克岐克嶷，以就口實①。誕降嘉種，惟蓲惟芑」。毛萇曰：「蓲，赤苗；芑，白苗。」

《論衡》曰：「芝英，紫色之芝也，其栽如豆。」

《宋紀》曰：「順帝升明二年，臨城縣生紫芝一株，蓋黄裏。采掇歷時，色不變也。」

臨江之橘，九巖之梓

《宋紀》曰：「明帝泰始六年，臨江縣橘樹生子。蓋江北生子則爲瑞。」

《齊書》曰：「徐伯珍，太末人也，隱居九巖山，門前忽生梓樹，一年便合。論者以爲隱德之感。」

宋之黑麞，晋之白鹿

《宋起居注》曰：「文帝時獲黑麞。」

《晋中興書》曰：「元帝太始四年，白鹿二見於南昌，蓋白麞之流也。」又曰：「孝武帝太明元年

① 實：當作「食」。

見會稽①、諸暨，因獲之以獻。」

蔓竹常生，珊瑚連理

《禮稽命徵》曰：「王者禮得其宜，則蔓竹爰簫生於廟。」

《禮斗威儀》曰：「人君乘土而王，其政太平，則蔓竹常生。」

《宋紀》曰：「孝武帝太明六年，鬱林郡獻珊瑚連理也。」

龜毛何白，魚目何比

《齊書》曰：「宋昇明三年，太祖爲齊王，白毛龜見東府城池中。」

《尚書中候》曰：「古之王者將興，封禪，則東海進比目魚。」

孫氏《瑞應圖》曰：「王者明德幽遠，則比目魚見。」

熊氏《瑞應圖》曰：「王者循敬，則比目魚見。」

鄭康成、郭景純皆云：「狀如斗脾，細鱗，紫黑色，一眼，兩片相合乃能行。今吳中東海之形狀

與此説相符合，吳人謂之『板魚』，或呼爲『鰈』。」

《爾雅》曰：「鰈，青比目魚也。出於東海，不比不行也。」

① 太明：當作「大明」。

豫章之桐，秣陵之李

《范甯集·爲豫章太守表》：「白永循公國，相萬至解，稱至縣西北出二里有林，林中有梧桐樹。下根相去二丈，上枝相去一丈八尺，連合成一。」

《齊書》曰：「永明四年，秣陵有李樹連理。」又曰：「僧秀園中四樹共爲一株。」

胡爲委威，胡爲延喜

孫氏《瑞應圖》曰：「君臣各有禮節，上哀下，下奉上，則委威生。」一本云：「王者禮至則生。」又云：「王者愛人命則生。」

《孝經援神契》曰：「王者孝德刑于四海，德洞淪冥，八方化神，并榮延喜也。」又曰：「王者德及山陵則出。」

貝若車渠，黿游卷耳

孫氏《瑞應圖》曰：「王孝道則見也。」

《孝經援神契》曰：「王者德至淵泉，則江出大貝。」

《尚書大傳》曰：「貝自江出，大若車渠。文王拘羑里，散宜生之江淮，取大貝如車渠以獻紂，免西伯之難。」

《白虎通》曰：「靈龜者，神龜也，黑神之精。五色鮮明，知存亡，明吉凶，故食氣而神。三百歲游於蕖葉之上，三千歲游於卷耳之上。」

醴泉地出，神鼎味生

孫氏《瑞應圖》曰：「王者德及地，則醴泉出。狀如醴酒，可以養志，水之精也。」

《典略》曰：「神鼎者，質文之精。知吉凶存亡，能輕重行息。」

《墨子》曰：「神鼎不灼自熟，不爨自沸，不汲自滿，五味生焉。」

孫氏《瑞應圖》曰：「神鼎，金銅之精也。」

蜚廉應行，肉芝辟兵

《春秋潛潭巴》曰：「王者清廉，則蜚廉之草生。」宋均曰：「言瑞應之物應行而生。」

孫氏《瑞應圖》曰：「獼猴萬歲，頭上有角，額有丹書八字，名之曰『肉芝』。蹍地則水流，佩之則辟兵也。」

巨海止波，渾河載清

熊氏《瑞應圖》曰：「周公攝政，有迅雷疾風，海不揚波。」

《孔叢子》曰：「天將降嘉應，河水先清三日，清變白、白變黑、黑變黃各三日。河水清則天下太平。」

丹甑孰爨，玉瓮孰盈

《孝經援神契》曰：「神靈滋液，百珍寶①，有丹甑見。」

① 百珍寶：「寶」下疑脫二「用」字。《孝經援神契》曰：「神靈滋液，百珍寶用，有玳瑁背。」

孫氏《瑞應圖》曰：「五穀豐，則丹甑出。」一本云：「淫巧棄，則丹甑出。」

熊氏《瑞應圖》曰：「四夷賓，則玉瓮入國。」一本云：「王者飲食不流離下賤，則出也。」

山車誰造，蒿柱誰營

孫氏《瑞應圖》曰：「山車，自然之車也，蓋山藏之精。」

《禮斗威儀》曰：「人君乘木而王，其政升平，則山車垂勾。勾者，曲也。不揉而自圓曲，故曰垂勾。」

《春秋運斗樞》曰：「瑤光得，則山出神車。」

《禮記》曰：「聖人用則必從，天不愛其道，地不藏其寶，山出器車。」

《大戴禮》曰：「周德澤和洽，蒿茂大，可以爲宮室柱，故名曰『蒿宮』也。」

周匝曷至，富貴曷名

孫氏《瑞應圖》曰：「周匝，神獸也。知星宿之變化，王者德盛則至。」

又曰：「富貴者，鳥形獸頭也。」

鵷雛海上，鸞驚山鳴

《三輔決錄》注曰：「鵷雛者，鳳之屬，南方之禽，狀如鳳，五色而多黃。」

《莊子》曰：「常登乎南海，止乎北海。非練實不食，非醴泉不飲。」

《山海經》曰：「南隅之山有鳳鳥、雛、鸞驚、神鳥也。」賈逵云：「亦鳳之屬。」

皇甫謐《逸士傳》曰：「狀如鳳，五色而多黃。」

附錄

二五五

《國語》曰：「周之興也，鸑鷟鳴於岐山也。」

殷自銀溢，漢見玉英

《漢書》曰：「殷金德，銀自山溢。」吳孫皓天册元年，吳都掘得。長一尺，廣三寸，刻上有年月字號。

《晉中興書》曰：「玉英，神寶也。不琢自成，光白若月華。」

《禮含文嘉》曰：「君有常，則玉石自明。」

《孝經援神契》曰：「神靈滋液，百珍寶用，有玉英。」宋均曰：「尊卑不失其服，則玉石有英華色也。」

《史記》曰：「新垣平說文帝立渭陽五廟，欲出周鼎，而有玉英見。」

宗廟福草，章和華平

《禮斗威儀》曰：「人君乘木而王，其政升平，則福草生於廟中。」宋均曰：「朱草之別名也。」

熊氏《瑞應圖》曰：「宗廟蕭敬，則福草生宗廟中。」

孫氏《瑞應圖》曰：「華平，瑞草也。其政升平則生，王者德強則仰，弱則低。」

《孝經援神契》曰：「王者德至於地則盛。」宋均曰：「華平，應政平也。」

孫氏《瑞應圖》曰：「王者政令均則生。」

《東觀漢記》曰：「章和中，有華平生也。」

淮茅三脊，草芝散莖

《周書・王會》曰：「成王時，奇幹獻善茅，皆鄉善者。」

《國語》曰：「齊桓公封，管仲曰：『昔者封禪，鄗上之黍，北里之禾以爲盛。江淮之間，有一茅

三脊以爲藉。』」

《史記》曰：「漢孝武帝封泰山，得江淮一茅三脊，爲神藉。」

《宋書》曰：「武帝大明元年，三脊茅生西岸。江夏王義恭表勸封禪。」

孫氏《瑞應圖》曰：「王者慈仁則芝草生。」

《東觀漢記》曰：「皇帝建和元年，芝草生中黃藏府橾襲①。」

《神芝贊》曰：「魏明帝青龍元年，神芝生於長平之習陽，評昌典農中郎蔣元以聞②。其色丹紫，

爲質光耀。長尺有八寸五分，本圍三寸三分。上別爲三幹，分爲九支，散爲三十六莖。莖圍一寸九

分，葉徑三寸七分。枝幹洪纖連屬，有似珊瑚。乃詔御府藏之，宜且畫形，遂名其圖也。」

《山海經》曰：「四足、九尾，出青丘之國。音如嬰兒，食不蠱。」郭璞曰：「太平則出，喚其肉不

狐何九尾，獸何六足

《孝經援神契》曰：「神靈滋液，百珍寶用，狐九尾。」

① 橾襲：疑爲衍文。《宋書》卷二十九：「漢桓帝建和元年四月，芝草生中黃藏府。」《太平御覽》卷八百七十三、

《東漢會要》卷十五、《文獻通考》卷二百九十九等均作「生中黃藏府」，無「橾襲」二字。

② 評昌：當作「許昌」。蔣元：當作「蔣充」。

逢妖邪。或曰『蠱毒』。

《白虎通》曰：「九妃得，子孫繁昌則至。於尾者，明後當盛也。」

《汲冢周書》：「伯杼子往於東海，至於三壽，得一狐九尾。」

《田俅子》曰：「殷湯爲天子，白狐九尾。」

陳思王表曰：「植於鄄城北十里道傍草中見異獸，如狐而大，馬輒驚不行。司馬丁升常從孫鵠觀之，見眾狐數千在前後。有一大狐，長七尺，赤紫色。見人視之，舉頭樹尾。尾甚長大，然後知其九尾也。」

孫氏《瑞應圖》曰：「先法修明，三才得所，見九尾狐至。」又曰：「王者謀及眾庶，則六足獸至。」

麟何獲金，鳳何集玉

《漢書》曰：「武帝太始二年，詔曰：『朕郊見上帝，西登隴首。獲白麟，饋宗廟。渥窪水出天馬，泰山見黃金。更名黃金、麟趾、馬蹄，以協祥也。』」

又曰：「先帝幸河東之明年，鳳皇集祋祤。於所集得玉寶，起步壽之宮。」

《史記》褚先生云：「得寶璧玉器也。」

白澤應德，烏車效祥

孫氏《瑞應圖》曰：「白澤者，皇帝時巡狩，至於東海，白澤見出。能言語，達知方物之精。以戒於民，爲時除害，則賢君明德則至。」

熊氏《瑞應圖》曰：「烏車，山之精，瑞車也。」

孫氏《瑞應圖》曰：「王者德澤流洽於四境，則烏車出。」

赤喙騕褭，縞身吉量

《漢書音義》曰：「騕褭者，馬也，赤喙黑耳。」

孫氏《瑞應圖》曰：「行三萬里，各隨其方而至，以明君德也。」

《山海經》曰：「吉量，馬名也。」

《周書》曰：「一名吉黄之乘。」

《六韜》曰：「一名雞斯之乘。」

《山海經》曰：「一曰文馬。縞身朱鬣，目若黄金。出犬封之國，乘之壽三千歳。」

孫氏《瑞應圖》曰：「王者不儲秣馬，則白馬朱鬣，赤髦，任賢良則見。」又曰：「明者則來。」

《六韜》曰：「文王囚於羑里，散宜生至犬戎，得文馬九六獻紂，免西伯之難。」

《周書·王會》曰：「成王時，犬戎獻文馬，名曰『吉黄之乘』也。」

白鳩濟南，黄雀曰旁

《古今注》曰：「周成時白鳩見而天下鳩合者也。」

《漢書》曰：「平帝時，濟南鳩至白子。」

晋左貴嬪有《鳩賦》。

孫氏《瑞應圖》曰：「祭五嶽四瀆得其宜，則黃雀集。黃帝將起，有黃雀赤頭立日旁。帝占曰：

『黃者，玉精；赤者，火精；黃雀者，賞明余當王也。』」

河精握武，天鹿浮光

孫氏《瑞應圖》曰：「河精，水神也。人頭魚身，握武修文，感夏禹而出。」又曰：「天鹿者，純靈

之獸也。五色，光耀洞明。」

《漢書音義》曰：「天鹿者，一角、長尾。其兩角者辟邪，無角者名『扶郊』，一名『桃友』。」

孫氏《瑞應圖》曰：「王者孝道備則至也。」

郵郵封城，蚩蚩西方

《周書・王會》曰：「成王時，封人獻郵郵，若龜而長喙。」

孫氏《瑞應圖》曰：「王者德及幽隱，矜寡得所，則蚩蚩鉅虛至。」一本云：「王者安平則至。」

《爾雅》曰：「麔與蚩蚩鉅虛比，爲蚩蚩鉅虛齧甘草。即有難，蚩蚩鉅虛負而走。出於西方，不

比不行。」

《説苑》曰：「其狀如鼠，后是兔也①。」

① 后是：當爲「後足」。

小何生大，馬何生羊

孫氏《瑞應圖》曰：「王者土地開闢，則小鳥生大鳥。紂時雀生鸇於城隅，史占之，以小鳥生大鳥，天下必安。紂，介雀之瑞而不修德，居年乃作璇宮瓊室。野王按：『紂時則周興之瑞也。』

《戰國策》、賈誼《新書》云：「宋康王時有雀生鸇。小生巨，是伯王天下也。康王大喜，不修德行，遂死。」

《魏志》曰：「黃初中，有燕生鷹，口爪皆赤。」又曰：「景初元年，有燕生鷔於衛國。形若鷹，吻似燕。」高堂隆云：「此魏室之大興，宜防鷹揚之臣也。後晉宣王興，都魏，晉瑞也。」

《京房易》占曰：「田邑無憂，民人安，馬則生羊也。」

瓶甕誰汲，浪井誰揚

《典略》曰：「瓶甕，瑞器也，不汲而自滿。」

孫氏《瑞應圖》曰：「王者清廉，則瓶甕出。」一曰：「王者接於下，則瓶甕見。」又曰：「浪井，不鑿而自成者。清净則水流，有仙人主之也。」

白雀二集，黃鵠群翔

《宋書》曰：「車駕南巡肆水，師於中山，二白雀集於華蓋。」

《齊書》曰：「徐伯珍隱於九巖山，有白雀一雙栖其戶牖。論者曰：『以爲隱德之感。』」

《春秋繁露》曰：「恩及羽蟲，則飛鳥大爲，黃鵠出見，如鳳皇翔也。」

《東觀漢記》曰：「章帝元和二年，巡狩至岱宗，燔柴望祀畢，有黃鵠從西南來壇上，東北過於宮，翱翔而上。」

枇歸黑虎①，華林白麈

《爾雅》曰：「黑虎者，一名虪。」《説文》：「音騰。」

《山海經》曰：「出於幽都山。」

《晋書》曰：「懷帝永和四年②，建平枇歸檻得黑虎③。狀如小虎而黑毛，深者爲斑文。」

《晋中興書》曰：「白麈，赤鹿也。」

孫氏《瑞應圖》曰：「王者刑罰得理則至。」一本云：「王者德盛則至。」

《宋書》：「少帝景平元年，義興太守王准之獻白麈。又明年，又見南郊，太守王華獻之，太祖以爲休祥。廿五年，華林園養白麈生二白子。淮南、琅琊并獻。漢獻帝延康元年見，晋武帝太始中見，宋咸寧九年又見也。」

《白虎通》曰：「甘露，美露也。」

　　膏露何甘，德星何黃

① 枇：當作「秭」。

② 永和：當爲「永嘉」。

孫氏《瑞應圖》曰：「蓋神露之精也。」

《晉中興書》曰：「仁瑞之澤，其凝如脂，其甘如飴。一名膏露，一名天酒。」

《禮稽命徵》曰：「稱謚政名，則葦竹柏受甘露。」

《孝經援神契》曰：「王者德至天，則甘露降，降以中和。」宋均曰：「不得中和之氣則不降。」

《魏志》曰：「漢桓帝時，有黃星見楚宋之分。遼東殷馗善天文，言五十年有真人起於梁沛之間，其鋒不可當。至五十年後，而曹破袁紹，天下莫敵。」

越裳黑雉，散宜白狼

《漢書》曰：「平帝元始元年，越裳重譯而至，獻黑雉二，以薦宗廟。爾後四年，金城塞外羌獻魚鹽之地。得西王母石室，以爲西海郡。」

《六韜》曰：「文王囚羑里，散宜生得白狼，獻紂，免西伯之難。」

十二層橿，五丈高桑

《齊書》曰：「武帝永明五年，山陰孔廣圍橿樹十二層。太守隨王子隆以獻，植於芳林苑鳳光殿前。」

《蜀志》曰：「先主少時，舍東南角籬上有桑生，高五丈餘，望之重重如小車蓋。見者皆怪之非

凡，或云當出貴也。」

房戶連閣，肅慎雒常

《白虎通》曰：「賓連閣者，樹名也，狀連累相承。」又曰：「王者繼嗣平，則賓連生房戶。故生房

附錄

二六三

户，象繼嗣也。」

孫氏《瑞應圖》曰：「王者厥機有序，男女有別則生房室。」一本云：「生於房室，象后妃有節也。」

《山海經》曰：「肅慎有樹名曰『雒常』，光人伐於此取衣。」郭璞曰：「其俗無衣。中國有聖帝代立者，則此木生皮可衣也。」

胡爲福并，胡爲威香

孫氏《瑞應圖》曰：「福并，草也，王者有德則生。」又曰：「威香，瑞草也，王者禮備則生於殿前。」又曰：「王者愛人則生。」

白猴來續，赤狸兔昌

《梁天監起居注》曰：「四年，交州刺史阮研表言，林邑王范續之書稱，七八年觀望天風，云中國有聖王。臣州來朝，乞內附，并致一巨白猴。」

《帝王世紀》曰：「周文王拘羑里，散宜生於西海，得赤狸以獻紂，免西伯之難。周文王即西伯也，名昌。」

彭城青毛，力牧玄距

《齊書》曰：「武帝永明五年，武騎常侍唐僭上青毛神龜一頭。七年六月，彭城郡田中獲青毛龜。」

《中軍訣》曰：「黃帝伐蚩尤，未免慍怨，乃睡，夢王母遣道人被玄狐之裘，以符授之曰：『太乙在前，天乙備後，得兵符信，戰即克矣。』黃帝寐思其符，不能悉意，以告風后力牧曰：『此天應也，雖

不得其信，戰必自克。』力牧俱於威水之側，立壇，祭以太牢。有頃，玄龜距鼈銜符從水中出，置壇中而去。黃帝再拜稽首，授符視之，乃所夢之符也。色青，如皮非皮，如綈，以血爲一尺。黃帝以擒蚩尤也。」

蠶則野繭，谷則田檜

《東觀漢記》曰：「光武建武二年，野穀自生，野蠶自繭，披於山阜，民收其利。其後耘蠶稍廣，二物漸息。」

《吳書》曰：「黃龍二年，野蠶成繭，大如卵。」

《齊書》曰：「高帝建元二年，鄞州監利縣天井湖水色忽澄清，山綿①，百姓采以爲纊。武帝永明三年，護軍府門外擂樹一株，并有蠶絲綿被莖。」

《東觀漢記》曰：「光武建武二年，野穀櫕生，五年彌多。」章帝章和元年，嘉穀孳生。

《吳志》曰：「大帝黃龍元年，由拳縣稻自生。」

《梁起居注》曰：「大通三年，吳興野穀櫕生，布漫山澤，百姓獲利。」

塗山玄豹，江陵白鼠

《六韜》曰：「文王囚羑里，散宜生至宛懷塗山，得玄豹，獻紂，免西伯之難。」

① 山：當作「出」。

《周書・王會》曰：「成王時，屠州獻玄豹。」

《宋書》曰：「高帝建元二年，江陵獲白鼠。武帝永明六年，白鼠見芳林。」

《抱朴子》曰：「鼠壽三歲，滿百歲則色白。」

《梁天監起居注》曰：「元年，兗州刺史吳平侯獻白鼠。三十一年，郢州刺史豫章王孫獻白鼠一枚。」

藉藁光晋，萍實得渡

《晋中興書》曰：「元帝初誕，有神光之異，所藉之草如新刈。」

《家語》曰：「楚昭王渡江，得一物大如斗，員赤如日，直觸王舟。舟人取獻王，問群臣，莫識。使使問孔子，孔子曰：『此所謂萍實也。』王肅曰：『水草也。可割而食之，吉祥也。惟伯者爲能獲焉。』使者反，王食之大夫。魯大夫因子游問曰：『何以知其然？』孔子曰：『吾昔之鄭，過乎陳野，聞童謠曰：「楚王渡江得萍實，大如斗，赤如日，割而食之甜如蜜。」楚之瑞也。』」

嘉苽曲河，連蓮玄圃

《東觀漢記》曰：「章帝元和中，有嘉苽生。」又曰：「安帝元初三年，東平陵有苽異處同蒂。桓帝建和三年，嘉苽兩體同蒂。」

《梁起居注》曰：「天監五年，晋陵太守孫廉表：『曲連獲嘉苽，三蒂同莖。』」

《宋紀》曰：「文帝元嘉七年，連蓮生建康湖，一莖兩花，十七芙蓉同蒂。孝武帝大明五年，生樂游苑，二房一蒂。太始六年，雙蓮一花，生宮玄圃池。」

《梁天監起居注》曰：「三年，生華林園，園承惠成以聞[1]。又生樂游苑正陽堂前池，大府卿王峻以聞。」

華山駿鹿，湘洲鸚鵡

《漢書》曰：「成帝元封元年用事於華山，至中嶽，獲駿鹿。」

《周書》曰：「鹿若疾走。」

《漢書音義》曰：「楚人謂麋爲鹿。」

《宋記》曰[2]：「文帝元嘉二十一年，湘洲獻白鸚鵡，詔群臣并爲賦。」

何龜八眼，何鳥没羽

《帝王世紀》曰：「堯時，憔燒民貢没羽鳥也。」

《宋書》曰：「明帝太始元年，八眼龜見吳興郡，太守褚淵以獻。」

雁何爲歌，鸞何爲舞

《漢書》曰：「宣帝立世宗廟，告詞孝昭[3]。有五色雁集殿前，作《獲雁之歌》。」

————

① 承：當作「丞」。

② 宋記：疑當作「宋紀」。

③ 詞：當作「祠」。《漢書》卷二十五《郊祀志》曰：「告祠世宗廟日，有白鶴集後庭。以立世宗廟告祠孝昭寢，有雁五色集殿前。」

《山海經》曰：「軒轅之國，請沃之野①，鸞爲歌。」又曰：「女林之山有鳥狀鶴，名之曰鸞。見，天下安平。」②又曰：「鸞鳥，鳳之佐。鳴中五音，蕭蕭雍雍，喜則鳴舞。人君行步有容，祭祀有禮，親疏有序則至。」

橘實十二，柰蒂十五

《晋起居注》曰：「太始二年嘉柰生，一蒂十五實。」

《晋中興書》曰：「咸和六年，平西將軍庾亮送嘉橘，十二實一蒂，亦嘉禾之流。」

鵲曷巢共，燕曷豆吐

曹植《魏德志》曰：「有白鵲見焉。」

《古今注》曰：「漢成帝建始四年，白鵲與駿鵲共巢長安人家。又章帝元和元年見厭次。」

《晋起居注》曰：「二年，白鵲見東萊，趙贊以獻。」

《宋書》曰：「文帝元嘉廿二年，白鵲見新野。」又曰：「孝武帝大明六年，汝南獻白鵲。」

《史記》曰：「漢時平陽出白鵲燕，霍光生。」

① 請沃：當作「清沃」。《藝文類聚》卷九十、《太平御覽》卷九百十六引《山海經》曰：「軒轅之國，清沃之野，鸞鳥自歌。」

② 女林之山：當作「女床之山」；鶴：當作「翟」。《山海經》卷二：「西南三百里曰女床之山，有鳥焉其狀如翟而五彩文，名曰鸞鳥，見則天下安寧。」

二六八

褚先生曰：《黄帝終始傳》云：「漢興百餘年，有長出白鵲之鄉村，天下之政，霍光生，喬燕卵并燕吐豆二事。」[①]

爰蕭集苑，其鳥成文

孫氏《瑞應圖》曰：「爰蕭，鳳之屬，西方之禽也。」

《禮斗威儀》曰：「人君乘土而王，其政太平，則鳳皇爰蕭集於林苑。」

《臨海異物志》曰：「其鳥五色成文，丹喙赤頭，頭上有冠。鳴曰『天下太平』。王者有道則見。」

獸何爲言，鳥何爲耘

孫氏《瑞應圖》曰：「趺蹄者，后土之獸也，自長言語。王者仁孝於萬民則來，夏禹治水有功則至。」

《墨子》曰：「禹葬會稽，鳥爲之耘。」

《帝王世紀》曰：「禹葬會稽，有群雁見。民耘，則拔草根，發喙除其機，故謂之耘也。」

象耕舜葬，鸞栖儲墳

《墨子》曰：「舜葬於蒼梧之野，象爲之耕。」

謝承《後漢書》曰：「方儲母終，負土成墳，鸞栖其墓樹。」

① 《史記·三代世表》褚少孫引《黄帝終始傳》原作：「漢興百有餘年，有人不短不長，出白燕之鄉，持天下之政。」與此處所引有異。

抱日之氣，覆鼎之雲

《孝經援神契》曰：「黃氣抱日，輔臣納忠。德至於天，日抱戴也。在上曰『戴』，在旁曰『抱』。」

《漢書》：「汾陰巫錦姓名。爲人祀魏脽廟旁，見地如鈎狀，掊視得鼎。祀祠，迎鼎至甘泉。晏溫之極，有黃雲覆其鼎上。」

《宋書》曰：「孝武帝大明元年，有蒼烏見襄陽，王玄謨以獻。」

孫氏《瑞應圖》曰：「人君修行《孝經》，被於百姓，則蒼烏至。」

襄陽蒼烏，秦郡白鵲

《梁天監起居注》曰：「八年，秦郡太守元長言郡人神延祖見白鵲巢，鳥群集其側。因獲之以獻也。」

玄龜負書，赤魚游鑊

《尚書中候》曰：「堯沉璧於洛，玄龜負書而出。背甲赤文成字，止於壇。」

《魏文》曰：「文帝欲授禪，赤魚游露鑊。」

禁母氏注《魏都賦》：「延康元年見。」

山陽白鳩，京師青雀

《襄陽耆舊傳》曰：「黃穆爲山陽太守，有德，白鳩見。」

《宋紀》曰：「孝武帝大明六年，青雀集華林園。」

《宋書》曰：「明帝太始三年，青雀見京師城内。南徐州刺史桂陽王林範以獻①。」

赤雕孤下，白魚雙躍

《尚書中候》曰：「有火自上覆於王屋，流爲雕。其色赤，其聲魄也。」

馬融曰：「雕，鳶屬也，象武王伐紂也。」

王肅曰：「雕如字。」

《尚書大傳》曰：「武王渡河中流，白魚雙躍入舟。武王俯取以祭，泣曰：『鱗介之物，兵象也。

白者，殷家之正。言殷以兵衆興也。』」

黄金生碑，紫玉爲爵

《晋紀》曰：「武帝太始二年，繁昌縣有魏文帝受禪碑，黄金生焉。」

《禮斗威儀》曰：「人君乘金而王，其政聲平，則紫玉見於深山。」

熊氏《瑞應圖》曰：「王者不藏金玉，生光於山。」

《宋書》曰：「明帝太始二年，於赭杅藏南得紫玉②。圍三尺，長一尺，厚七寸。太宗以爲二爵，獻

於文武二廟。」

① 王林範：當作「王休範」。

② 赭杅藏：《宋書·符瑞志》作「赭圻城」。

齊之黑獸，晉之白狢

《齊書》：「宋人奏始末①，武陵有黑獸見。一角，羊頭，龍翼，馬足。父老咸見之，莫識。」

《晉起居注》曰：「武帝時獲白狢。」

牛生厥石，狗養斯肫

《京房易》占曰：「兵強主武，則牛生石。」

《地鏡》曰：「時勢安敬，則狗生肫而養。」

白雉獻聖，玄鶴報恩

《典略》曰：「白雉者，岱宗之精也，出於孟山。」

《抱朴子》曰：「九真越裳有之。」

《尚書大傳》曰：「周成時，越裳氏來獻白雉，曰：『吾聞國之黃耇曰：「天無烈風淫雨，江海不波溢，於茲久矣。」意中國有聖人，盍往朝之。故重三譯而至。』」

《東觀漢記》曰：「光武建武二年，南越獻白雉。」

《八公相鶴經》曰：「粹墨如漆也。其壽滿三百六十歲，則色純黑也。」

《孝經援神契》曰：「玄鶴爲人所射，歸噲參。參養療之，後雌雄各銜一明珠來報。」

───────────

① 奏始：當作「泰始」。「泰始」，南朝宋明帝年號。

陸生蓮花，江出大貝

《梁大同起居注》曰：「二年，廣州陸地生蓮花。刺史蕭勱送與草堂寺釋慧約，慧約以聞。」

《尚書大傳》曰：「大貝則自江出也，大若車渠。」

《春秋運斗樞》曰：「搖光得則吐大貝。」

《孝經援神契》曰：「王者德至泉，則江出大貝。」

《六韜》曰：「文王拘於羑里，散宜生之江淮，得大貝如車渠，以獻紂，免西伯之難。」

長山之龜，揚海之解

沈約《宋書》曰：「明帝泰始六年，六眼龜見東陽長山，卦爻也。」

《齊書》曰：「武帝永明二年四月，長山縣王惠獲六眼龜一頭，腹下有『萬歡』二字，并有卦兆。」

郭璞注《爾雅》曰：「吳郡陽羨縣君山上有水池①，池有六眼龜。」

《周書·王會》曰：「成王時，揚州獻大解。」注曰：「揚州，東海也，并出解。『解』即『蟹』也。」

羊銜其穀，鳥讓其庭

《廣州記》曰：「裴淵於廣州廳事梁上畫五羊象，又作五穀囊，隨羊懸之。云：『昔高固爲楚相，五羊銜草於其庭，於是圖其象。』」

① 吳郡：《爾雅注疏》卷一〇作「吳興郡」。

《南越志》曰：「任囂、尉佗之時，有五仙騎五色羊、執六穗秬以爲瑞。因而圖之於府廳，交州亦然。」

《古文瑣語》曰：「晋平公時，有鳥從西方來，白色皆備；有鳥從南方來，赤色皆備。集於庭前，相見相讓。叔向曰：『吾聞師曠曰：西方有鳥，白質、五色皆備，其名曰鷄。其來爲告臣之之祥。』」

大蚓虹舒，天螻羊形

《河圖說命徵》曰：「黃帝土德，故先是大蚓之應。」

《吕氏春秋》曰：「黃帝時，天見大蚓如虹。」應劭曰：「蟥，丘蚓。黃帝土德，故地有神蚓。大五六圍，長十丈。黃者，地色。蟥赤令黃，故爲瑞也。」

《吕氏春秋》曰：「黃帝土德，先天見大螻。黃帝曰：『土氣勝①。』土氣勝，故其色尚黃，其事則土也。」高誘曰：「螻，螻蛄也。」

《河圖》曰：「黃帝起，有大螻也見。六足，名曰『散福』。」野王按：《爾雅》曰：『殷天螻。』天螻即螻蛄也，以事而推，非其羊者也。」

《搜神記》曰：「盧陵太守龐企，字子及。自説其祖非罪繫獄，獄牆有螻蛄蟲行左右。因謂之曰：『爾若神，活我。』因投飯與之食，食盡去。去而復來，形稍大，數日如羊。及當行刑，螻蛄夜掘壁成孔，乃破獄而出。龐氏自此世祠螻蛄焉。」

① 勝：原作「騰」，形近而訛。據《吕氏春秋》改。下同。

雁何爲赤，鳥何爲青

《漢書》曰：「武帝太始二年，幸東海。獲赤雁，作《赤雁之歌》。」

孫氏《瑞應圖》曰：「成王之時，治道太平，有青鳥見。大如鳩，色如翠。」

《琴操》曰：「孔子與子夏等六十四人講道德，有赤氣貫天，魯端門有四書。遣子夏往視之，果有四書。子夏寫之，隨書飛爲青鳥。還以視孔子，孔子曰：『赤氣已前。』」

《春秋孔演圖》曰：「血飛爲鳥，化帛書。鳥消書出，署曰『孔演圖』。帝葉光紀，制予精也。」

《孝經援神契》曰：「日抱珥則人壽。」

孫氏《瑞應圖》曰：「五星同色皆黄也。」

抱珥之日，同色之星

《漢書》曰：「五星同色，天下偃兵，百姓安寧，歌舞已行。」

五色之鳥，三角之鹿

《漢書》曰：「宣帝元康三年詔曰：『今春，五色鳥以萬數，屬縣飛過。翺翔而舞，欲集不下。令三輔春夏無得以摘巢、探卵、彈射飛鳥者也。』」

崔豹《古今注》曰：「漢明帝永平九年，有三角鹿見於江陵。」

陽翟雨稻，陳留雨穀

《古今注》曰：「漢惠帝三年，桂陽翟宮俱雨穀米也。」

《漢書》曰：「宣帝元康四年，嘉穀降於郡國。」

王充《論衡》曰：「漢光武建武廿一年，陳留穀雨，畢以稗。」

開陽之柱，比間之木

《漢官儀》曰：「開陽門始成，未有名。夜有一柱，來止樓上。琅琊開陽縣上言：『南門下柱飛

去。』因剡記年月於其門。或曰：『七寶生於酒泉郡。』」

《周書·王會》曰：「成王時，白州獻比間。比間葉若羽，伐其木以爲車，終日行而莫盈。」

洛池玉鷄，太液黄鵠

孫氏《瑞應圖》曰：「玉鷄，瑞器也，王者至孝則至。」一本云：「王者道德合神明則出。」

《帝王世紀》曰：「漢昭靈后含始游洛池，有玉鷄含赤珠，名曰『玉英』。吞此者王。始吞之，生

高祖。」

《漢書》曰：「始元元年，黄鵠下建章宮太液池中。」

珠出於海，玉生於谷

《孝經援神契》曰：「王者德至淵泉，則海出明珠。」宋均曰：「夜照暗也。」

《禮稽命徵》曰：「德禮之制，則澤谷之中有白石、白玉。」宋均曰：「兑金位也。色白，與金同出

山也。」

璽字萬年，印文萬福

《晋中興書》曰：「元帝建武元年，江陵人虞迪墾田，得白玉麒麟紐璽一以獻，文曰『長壽萬年』。」

《齊書》曰：「典河黄慶宅左有園，種菜鮮異，采拔隨後更生，夜恒有白光似懸。道士傅德占，使掘之三尺，獲玉印，文曰『長承萬福』。」

臨院之榴，永嘉之竹

《晉降安起居注》曰：「三年，武陵臨院縣有安石榴，六子同穎。内史庾怡以聞。」

《梁起居注》曰：「天監五年，衛將軍蔣仲顯表其家有石榴，四子同蒂。」

《淮南子》曰：「太清之始世也，明照於日月，與造化相雌雄。天覆以德，地載以樂。甘露下，竹實滿。」高誘曰：「滿成也。」

王隱《晉書》曰：「武帝太始以來，永嘉有竹實之瑞。」

《晉紀》曰：「阮籍見孫登於蘇門山，有竹實數百斛。」

枯木誰字，冬笋誰哭

《齊書》曰：「永明元年，秣陵安明寺有枯木。伐以爲薪，木裏自然有『法大德』三字。」

《楚國先賢傳》曰：「孟宗母嗜笋。冬節將至，笋尚未生，母思之。宗入林哀哭，笋以爲之生。」

寶珪河上，玉英巖間

《春秋》曰：「昭公二十四年十月癸丑，子朝用成之寶珪於河禱河求福。甲戌，津人得諸河上，珪自河出。」

《梁天監起居注》曰：「華山陶隱居采芝巖間，得玉英一枚也。」

府吏得鈎，王母獻環

《東觀漢記》曰：「桓帝永興二年，光祿勳府吏舍壁下忽有青氣，得玉鈎一枚。鈎長一寸三分，玦周五寸四分，身皆雕鏤。

孫氏《瑞應圖》曰：「黃帝時，西王母獻白環。」

《禮三朝記》曰：「舜時，西王母又獻白環。」

星既連珠，日將五色

《易神靈圖》曰：「王者德至時，五星若連珠。」

《京房易》占曰：「聖王在上則日光明，五色備具，燭曜無已。」又云：「大光，天下和平，上下俱泰。」

金勝明功，根車表德

孫氏《瑞應圖》曰：「世無盜賊則金勝出。」

《晉紀》曰：「永和元年，陽穀得金勝一枚。長五寸，狀如纖勝。桓溫平蜀，四夷賓服。」

《孝經援神契》曰：「王者德至山陵，則根車出。」宋均曰：「山木根車象也，應養載萬物。」

兔何爲白，兔何爲赤

《典略》曰：「兔，月白之精也。」

《晉中興書》曰：「白兔蓋神獸也。」

《抱朴子》曰：「兔壽千歲，滿五百歲則其色白也。」

《晋中興書》曰：「王者尊敬耆老則白兔出。」

《東觀漢紀》曰：「光武建武十三年，越裳獻白兔。」又曰：「魯平爲趙郡六年，頻降瑞嘉，白兔見城內。」

孫氏《瑞應圖》曰：「赤兔，瑞獸，王者德盛則出。」

熊氏《瑞應圖》曰：「說與白澤同。盛德博施，聖王登祚，厥集白澤，亦臻赤兔。澤及靈智，辨類識故。」

神雀翔集，文狐繁息

《東觀漢記》曰：「明帝永平十七年，神雀五色翔集京師。帝以問瑞邑侯劉復[1]，不能對，薦賈逵博物。對曰：『昔武王修文之業，鸑鷟鳴於岐山。宣帝威懷戎狄，神雀仍集。此降胡之徵也[2]。』敕蘭臺給筆作頌。」

班固《神雀頌》曰：「戴文履武，玄黃五色。」

熊氏《瑞應圖》曰：「文狐，狐之有文章者，不貪則至。其九尾者，子孫繁。」

桑樹櫅生，柳葉蟲食

《後漢書》曰：「陳□，字文鍾，爲巫令，有政能。桑櫅生三萬餘株，民已溫飽。」

① 瑞邑侯：當作「臨邑侯」。

② 胡：原脱，據《東觀漢紀》補。

《漢書》曰：「昭帝時，上林樹斷臥，一朝起立，生枝葉。爲蟲食，其葉文字曰『公孫病已立①』。」

花雪集衣，甘露降盤

《宋紀》曰：「花雪降謝莊下殿，雪集衣白。上以爲瑞，公卿并賦《花雪詩》。」

孫氏《瑞應圖》曰：「王者德及天，則甘露降。」

《廣雅》曰：「湆瀼瀼泥露也。和氣通津爲露。」

《漢書》曰：「武帝作銅承露盤，仙人掌擎玉杯，取雲表露，和屑玉服。」

封中雲起，洛上帝觀

《漢書》曰：「武帝封泰山禪，夜有光，晝有白雲起封中。」

《帝王世紀》曰：「黃帝五十年七月庚申，天下大霧。三日三夜霧除，帝游洛水之上，大魚負圖而出，今《河圖帝觀篇》也。」

俞兒導伯，老人主安

《管子》曰：「桓公北伐孤竹，未至果耳漢十里③，授弓將矢，射未敢發，見一人長尺而人物備共冠，右

① 立：原脱，據《漢書》補。

② 《御定淵鑑類函》引《廣雅》曰：「湆湆瀼瀼，湛湛泥泥，露貌也。」

③ 未至果耳漢十里：《管子·小問》原作「未至卑耳之溪十里」。

祛衣，走馬。管子曰：「臣聞登山之神有俞兒，伯王之君興，則走馬前導，祛衣其前。有頃，果如其言。」

孫氏《瑞應圖》曰：「老人星見則主安，不見則兵起。春分見卯，秋分見丁。」

八文之狐，五音之鸞

《周書·王會》曰：「成王時，青丘獻九尾狐。」

《禮斗威儀》曰：「人君乘火而王，政頌平，則南海輸八文狐。」

《白虎通》曰：「狐死首丘，不忘本也，明安不忘危也。必九尾者，九德也，其子孫繁息也。」

《山海經》曰：「鸞鳥，鳳之佐，鳴中五音也。」

孔雀新昌，鸚鵡林邑

《宋紀》曰：「孝武帝大明五年，新昌獻白孔雀。」

臧榮緒《晉書》曰：「安帝義熙十四年，林邑獻白鸚鵡。」

昆吾切泥，玉杯明汁

《列子》曰：「周繆王時，西戎獻昆吾之劍，切玉如泥。」

《孔叢子》曰：「秦王得西秦之刀，割玉如割木。」

《十洲記》曰：「周繆王時，西戎獻玉杯。光照室，至庭中明。水汁滿杯，甘而香美，斯之謂靈器。」

白琯來獻，銀瓮不汲

《大戴禮》曰：「舜時西王母獻白琯。」

《說文》曰：「漢章帝時，零陵文弇景於泠道舜祠下得白琯。」[①]

《孝經援神契》宋均注云：「銀甕者，不汲自滿，一名平甕。」又曰：「神靈滋液，百珍寶用，有銀甕見。」

孫氏《瑞應圖》曰：「刑法中，民不怨，則銀甕見也。」

文犀駭雞，冠雀嗛鱣

《抱朴子》曰：「駭雞者，犀之神靈也。其角有通天文，雞見之驚駭，故一名『通犀』，有一白理如綖者是也。以盛米置雞所，欲啄米，大驚，得角一尺。作魚銜入水，水開三尺。」

孫氏《瑞應圖》曰：「王者賤難得之物，駭雞犀出。」

《田俅子》曰：「周武王時，倉庭國獻文章騶。」

《孝經援神契》曰：「神靈滋液，百珍寶用，有駭雞犀也。」宋均曰：「其角光，雞見駭之。今之通天犀也。」

《後漢書》曰：「玳瑁、魚犀、戴通以和章。」

范曄《後漢書》曰：「楊震客於湖，有冠雀嗛三鱣魚飛集講堂前。都講取魚進曰：『蛇鱣者，卿大夫服之象也。三者，法三台也。先生有此，升矣。』年過五十六，事州郡[②]。」

① 《漢書·律曆志上》顏師古注曰：「漢章帝時，零陵文學弇景於泠道舜祠下得白玉琯。」

② 年過五十六事州郡：《後漢書》作「年過五十六乃始事州郡」。

印字真帝，璽文受天

《齊書》曰：「高帝建元四年，張慶直買瓦作屋，又於屋間見赤光照內外，慶直乃告，乃休光。乃

發視，獲玉印一方，八寸，上有鼻，文曰『真帝』。

《江表傳》曰：「吳烈帝軍於洛陽，南甄官井上足有五色氣舉，軍人怪之，莫敢汲。令人浚杼，得

傳國璽。文曰『受命於天，既壽永昌』。方圓四寸，交五龍，上有一角之缺。」

十穎如積，五穀有年

《晉中興書》曰：「或異敏同穎，或滋連數穗，或一稃二米，以應質文也。」

《晉書》①曰：「愍帝建興元年八月，嘉禾生於農襄平，一莖七穗。二年，生於平州，三穗同莖。

廿三年，生於華林蔬圃之庭，十穎一莖，參差如積。」此見任務《靈果頌》。②

《禮斗威儀》曰：「人君乘土而王，其政升平，則嘉禾并生。」

《禮含文嘉》曰：「綏和五年，明五禮，則五禾應以大豐。」

《禮稽命徵》曰：「天子祭天地六宗，得其儀，則五穀豐熟，爲之有年。」

《春秋》曰：「魯桓公三年，齊侯使其弟年來聘。」其年注曰：「五穀皆熟，有年。」又曰：「桓公十

① 晉書：當作「宋書」。引文見於《宋書》卷二九《符瑞下》，《晉書》中未見。

② 任務《靈果頌》，不詳。上文「廿三年」據《宋書》卷二九《符瑞下》，當指宋文帝元嘉二十三年。

六年，大有年。」

《漢書》曰：「宣帝元康四年，歲豐。」

政平黃金，弄玩碧石

《禮斗威儀》曰：「人君乘金而王，其政象平，則黃金光於深山。」

孫氏《瑞應圖》曰：「王者不藏金玉，則黃銀光於山。」

《孝經援神契》曰：「神靈滋液，百珍寶用，則碧石見。」

孫氏《瑞應圖》曰：「王者玩弄之物不用，則碧石見於山也。」

盧江玉鼎，錢塘蒼璧

《晉陽秋》曰：「成帝咸熙八年①，穀城縣民留珪見夜②，夜門有光。取得玉鼎一枚，圍四寸。盧江太守路承獻，著作郎曹毗上《玉鼎頌》。」

《齊書》曰：「武帝永明七年，吳郡太守江教於錢塘獲蒼玉璧以獻之。」

① 咸熙八年：《宋書》卷二十九作「咸康八年九月」。

② 穀城縣：《宋書》卷二十九作「盧江春穀縣」。

十六枚磬，三萬勛錫

《漢書》曰：「成帝時獲得玉磬十六枚，議者以爲善祥。劉向因此説上宜興郡雍①。」

《梁起居注》曰：「普通四年，南兗州刺史豫章王宗表於上步彔袴白田獲錫三萬勛，潤五千勛。」

胡爲降犛，胡爲岐麥

《毛詩》曰：「貽我來牟。」

《漢書》曰：「來牟，大麥。始自天降，以致和平，獲天助也。」

《梁起居注》曰：「大同五年，隋郡太守馬狗送三岐麥三穗。」

胡爲嘉粟，胡爲玄稷

《梁起居注》曰：「大同五年，始平太守崔碩上言，嘉粟一莖十七穗。」

《漢書》曰：「宣帝神雀元年詔曰：『乃元康四年，玄稷降于郡國。』玄稷，黑黍也。」

昌蒲之花，扶老之藤

《梁書》曰：「大帝少時常見菖蒲花，光采鮮麗，冠絶衆花。」

《汝南先賢傳》曰：「蔡從，字君仲，至孝。所居井桔槔歲久欲碎，爲母病，於是憂不敢動搖。宿

昔生扶老藤一莖，鳩巢其上。」

① 郡雍：當作「辟雍」。

秏稻生疇，黑芝出陵

《梁大同起居注》曰：「□□年，神農太守劉士梁言所部高活、唐戴二子創稻苗孳茂，一子乃有兩頭三穎。時得一秏兩米，又見二粒同生一蒂者。」

□□□□□。①

渠搜犬鼠，河圖龍馬

《周書‧王會》曰：「成王時，渠搜國獻犬鼠。犬鼠者，露犬也。」

《禮記》曰：「聖人用民必從天，不愛其道，不藏其寶，故河出馬圖。能飛，食虎。」

《尚書帝命驗》曰：「勤世者愛馬受。」宋均曰：「勤世者勤勞應世也。馬若堯時得龍馬負圖也。」

孔安國《尚書大傳》曰：「王者有仁德則龍馬見。伏羲之世，龍馬出河。遂則其文以畫八卦，謂之河圖也。」

植桂鳴官，鄧樹起社

《春秋潛潭巴》曰：「官桂鳴下，吐諸侯號。」宋均曰：「有聲陌曰桂。好木植於宮中，猶天子封有聲爲諸侯也。今乃鳴，是以聲名於下土之祥也。」

① 此處疑脫「黑芝出陵」相關條目。

《漢書》曰：「邑王門社有枯樹復生枝葉[1]，睢孟以爲：木陰類，下民象，當有廢故之家公孫氏從民間受命爲天子者。後宣帝立，帝本名病已，故蟲食葉成文字云：『公孫病已立也。』」

雀何黃玉，黍何鬱金

《春秋孔演圖》曰：「孔子論經，會黃書有鳥化爲書。孔子奉以言書，天赤雀集上，化爲黃玉，刻曰『孔堤化應，法爲赤制』，亦雀集。」宋均曰：「特授命之制應也。」

孫氏《瑞應圖》曰：「邑者，釀黑黍爲酒，雜芬芸之草，和鬱金之黍，故亦曰鬱邑，所以灌地降神也。謂王者盛德，則地出秬，可以爲邑。」

黑鳥叶帝，翠羽耀林

《尚書中候‧洛誥》：「場觀於洛，降三分之璧，退主[2]，榮光不起。黃魚雙躍，黑鳥以落，隨魚亦止，黑帝叶光紀之使也。爲黑玉，赤勒曰：『玄精天乙受神之福。』命予伐桀，克于湯，滅夏而天下服。」

《孝經援神契》曰：「神靈滋液，百珍寶用，翠羽耀。」宋均曰：「翠鳥之羽，有光耀林。」

《山海經》曰：「孟山有白翠。」

────────

① 邑王：《漢書》作「昌邑王」。

② 主：當作「立」。

何爲雄毛，何爲同心

《孝經援神契》曰：「神靈滋液，百珍寶用，有野雄毛。」宋均曰：「猛鳥也，敢門。其尾可以爲冠飾，服猛也。如今侍中着貂虎、貢鶡尾是也。」

孫氏《瑞應圖》曰：「王者德及四方，遠夷合，同心鳥至。」

熊氏《瑞應圖》曰：「謂齊心鳥亦是也。」

嗛鈎之狼，巢閣之鳳

孫氏《瑞應圖》曰：「湯時有神牽白狼，口銜金鈎而入殿庭。」

郭璞贊曰：「矯矯白狼，應符虎質。乃銜靈鈎，惟德是出。」

《帝王世紀》曰：「堯時鳳皇止庭，巢於阿閣佳樹。」又曰：「黃帝游滬洛上，與大司馬容光等觀。鳳皇銜圖置帝前，胸戴德，頭揭義，背負仁，翼挾火，音中律呂，信足履文，尾擊武，音中金石。」

神魚舞河，神雀集雍

《漢書》曰：「宣帝元康四年，濟河天氣清净，神魚舞河。又二年，神雀集雍。」頌曰：「戴文履武，五色玄黃。爰降爰止，來集來翔。」

王濬白蜎，韓侯黃熊

《宋書》曰：「文帝元嘉廿四年，揚州刺史始興王濬獻白蜎。」

《周書·王會》曰：「成王時，東胡獻黃熊。」

《韓詩》曰：「宣王中興，韓侯爲伯，曰蠻退陌獻其黃熊也。」

六符階平，再中鳥嬉

《漢書》曰：「六符，三台也。三階平，則陰陽和，風雨時。」

《黃帝泰階六符經》曰：「天子上階，諸侯公卿大夫中階，庶人下階。上星爲男主，下星爲女主。中星三公諸侯，下元士庶人①。泰階不平，則五神無祀。」

《易經備》曰：「日之再中，鳥連嬉也。人君仁聖則出之也。」

三苗貫桑，五極如旗

《周書》曰：「成王時，苗三貫桑。苗同爲一穗，意者天下爲一乎？越裳果重譯而至。」

《尚書帝命驗》曰：「日月之房惟參，鳥龜令信予明，旗星出令之明，謂有天子之氣。旗星，有光明之星也，謂五星也。以一隅言之。」《本紀》曰：「歲火紀曰熒惑。」

《墨子》曰：「五星光明，苣蠤如旗。」

奚爲紫脫，奚爲金芝

《禮斗威儀》曰：「人君乘土而王，其政太平，則紫脫爲常生。」

① 「中星」至「庶人」：應邵引《黃帝泰階六符經》作：「中階上星爲諸侯三公，下星爲卿大夫。下階上星爲元士，下星爲庶人。」

孫氏《瑞應圖》曰：「王者仁義則紫脫見。」

《梁起居注》曰：「九年，金芝廿八莖生平水署，少府卿蕭芬以聞。」

四角之羊，四眼之龜

宋均曰：「孝武帝大明二年，河南王吐谷渾拾演獻四角羊。」

《宋書》曰：「明帝太始二年，四眼龜見會稽，太守巴陵王休若以獻。」

《齊書》曰：「武帝永明八年六月，建城縣田成田中獲四眼龜①，腹下有『萬齊』字。」

黃魚濟壇，青龍處洞

《尚書中候》曰：「湯觀於洛，降三分之璧。退立，榮光不起，黃魚雙出，濟於壇。」

《齊書》曰：「武帝永明五年，南豫州獻金色魚。」

熊氏《瑞應圖》曰：「青龍者，少陽之精也，天地之符也。」

孫氏《瑞應圖》曰：「青龍乘雲雨而上下，處於泉洞之中。」

忠孝石印，清廉玉瓷

《博物志》曰：「張顥爲梁相，雨後有鳥似山鵲，飛翔近地。令摘之，墜地爲圓石椎。破得金印，文曰『忠孝侯』。」

① 田成：《南齊書》作「昌城」。

孫氏《瑞應圖》曰：「玉瓮，瑞器也。不汲自滿，王者清廉則見也。」

豹犬口巨，犀魚水開

《周書·王會》曰：「成王時，匈奴獻豹犬。豹犬巨口赤身，四窔籬秣三日也。」

《抱朴子》曰：「通天犀，角一尺，刻作魚，銜入水，水開三尺也。」

曷爲琅玕，曷爲玫瑰

《孝經援神契》曰：「神靈滋液，百珍寶用，即玫瑰齊。」

宋均曰：「玉名。齊，潔好也。」

胡爲樟生，胡爲梓擢

《晉書》曰：「王廙，字世將，爲鄱陽太守，有枯樟更生。荀崧、王敦表勸進中宗曰：『皓獸應瑞而來，臻樹久枯而更生。』」

《豫章記》曰：「松陽門內有梓樹，大卅五圍，舉株盡枯。永嘉中，一旦忽更生榮茂。大興中①，皇帝繼大業。」

庾仲初《陽都賦》曰：「庬木薈於豫章。」郭璞曰：「南郊蔽梓，擢秀祖邑。」

① 大興：當作「太興」。

胡爲騊駼，胡爲角端

《史記》曰：「漢時，建章宮後閣重機中有物出焉，其狀如麋。問左右，莫能知。東方朔曰：『臣知之。願賜美酒粱飯大飱，臣乃言之。』詔曰：『可。』言之……『所謂騊駼者也。遠方當來歸義，故騊駼先見。其齒前後若一，齊等無牙，故謂之騊駼。』其後一歲，匈奴昆邪上將十萬衆來降。」

孫氏《瑞應圖》曰：「角端，獸也。日行八千里，能言語，曉四夷之音。明君聖主在位，明達外方，德被幽遠，則奉書而至也。」

赤烏成巢，玄豹釋縛

《春秋元命苞》曰：「赤烏，陽之精也。」

《禮記命徵》曰：「得禮之制，澤谷之中有赤烏。」

孫氏《瑞應圖》曰：「王者不貪天而重民，則赤烏至。」

《宋書》曰：「孝文大明五年見蜀郡，刺史劉思孝以獻。」

《孝子傳》曰：「吳從健爲人也，至孝。母没，負土成墳，廬於冢側。有赤烏巢其門。」

《六韜》曰：「散宜生至苑懷塗山，得玄豹以獻紂，免西伯之難。」

《周書·王會》曰：「成王時，屠州獻玄豹。」

雉何升鼎，燕何背雀

《尚書大傳》曰：「武丁祭成湯，有雉飛升而雊。問諸祖己，己曰：『雉者，野鳥也，不當升鼎，升鼎者，欲爲用也。遠方將有來朝者。』武丁思先王之道，辮髮重譯者六國來。」

王隱《晉書》曰：「元帝時，三雀共登雄燕背，三入東安府廳。占者以爲當三進爵爲天子。」

日月合璧，龍鳥俱見

《易坤靈圖》曰：「至德之朝，日月連璧，朔望最密。日月如合璧，五星如連珠。」

《漢書》曰：「宣帝時，東萊立孝文廟。有大鳥迹竟路，與白龍俱見。」

鯉鈐之符，鮫旗之炫

《説苑》曰：「吕望釣於渭渚，得鯉魚。剖腹得書曰：『吕望封於齊。』」

《列仙傳》曰：「吕尚，冀州人也。釣於磻溪，二年不獲。比閭曰：『可以止也。』尚曰：『非爾所及。』果得大鯉，又得兵鈐於腹中。」

《孝經援神契》曰：「神靈滋液，百珍寶用，鮫珠旗。」

宋均曰：「鮫魚之珠有光炫，可以餙旌旗。」

虬何以驂，鯑何以蜚

《師曠紀》曰：「虬龍者，龍之無角者也。黃帝時有虬龍白前身，有鱗角，背有名字，出圖史禁，或以授黃帝。」

《淮南子》曰：「女媧之世，服應龍，驂青虬。」

《山海經》曰：「泰器之山，睹水出焉①，是多鰩魚，身黑翼②，蒼文而白首赤喙。常行西河③，游於東海。以夜飛，有音如鸞雞。鸞雞，未詳④。其味酸，食之民狂。見，天下大穰。」

翔風發生，甘露表微

《尸子》曰：「翔風，瑞風也，一名景風。春爲發生，夏爲長嬴，秋爲收成，冬爲安寧。」

《孝經援神契》曰：「德至八方，則翔風至。卦表嬉應，不失八節。鐘呂應，不失氣音。度舒應，不失宮商。」

《禮斗威儀》曰：「人君乘木而王，其政訟平，則翔風至。」

《論衡》曰：「道至天則和風起。」

《爾雅》曰：「四氣和爲通正，謂之景風。」

孫氏《瑞應圖》曰：「王者和氣茂，則甘露降於草木。」一本云：「耆老得敬，竹柏受。尊賢容衆，

① 睹水：《山海經》原作「觀水」。

② 身黑翼：《山海經》原作「魚身而鳥翼」。

③ 西河：《山海經》原作「西海」。

④ 鸞雞未詳：此四字《山海經》無。

不失細微，則竹葦受受。」

《神仙傳》曰：「軒轅之世，民飽甘露。清沃之野①，搖山之民，甘露自領所欲飲者，壽八百歲。

西壯海外有人，長二千里，兩腳間相去千里，腹圍一千六百里。促日頷天酒五石，名曰『無路人』。」

《淮南子》曰：「太昔清之始世也，天覆以德，地載以樂，甘露下之。」

石何生谷，珠何出地

《禮稽命徵》曰：「得禮之制，則澤谷之中有白玉、白石。」

宋均曰：「兌金位也。色白與金同，出於山也。」

孫氏《瑞應圖》：「地珠，瑞珠也。王者不以貨財爲寶，則地出珠。」

三角迷來，六足委至

孫氏《瑞應圖》曰：「王者法度修明，三統得所，則三角獸至。」

《天鏡》曰：「王者承先王法度，無所遺失，則三角獸來。」

孫氏《瑞應圖》曰：「王者謀及衆庶，則六足獸至。」

駮馬曷輸，白狸曷致

《禮斗威儀》曰：「人君乘火而王，其政訟平，則南海輸駮馬。」注曰：「黃赤馬。」

① 清沃：《御定淵鑑類函》卷十作「諸沃」。

《天鏡》曰：「王者不傷禽獸，則駁馬見。」又曰：「人主恩被於四遠，則白狸見。文王時則見，遠人服。」

表柱鳴枯，大木起悴

《齊書》曰：「太祖改樹武晉舊塋①，表柱忽龍鳴，響振山谷。」

《梁大同起居注》曰：「十年，上拜陵。先時陵上有大樹一雙，幹似青桐，葉如丹桂，積年凋悴。御輦至，一旦鬱然榮茂，勝衆木也。」

大貝之祥，一角之瑞

《禮斗威儀》曰：「人君乘金而王，其政象平，則海出大貝。」

孫氏《瑞應圖》曰：「王者不貪，則海出大貝。貝自海出，其大盈車也。」

鄭玄曰：「古者以貝爲貨。」又曰：「王者六合同歸，則一角獸至。」

熊氏《瑞應圖》曰：「天下太平，則一角獸至。」

《齊書》曰：「武帝永明十年，鄱陽獲一角獸。麟首鹿形，龍鸞共色。」

胡爲玄狢，胡爲青熊

《穆天子傳》曰：「天子獵於澡澤②，於是獲玄狢，以祭河宗。」郭璞注曰：「以將有事於河，奇以

① 武晉：當作「武進」。《南齊書》作「武進縣彭山，舊塋在焉」。

② 澡澤：《穆天子傳》作「滲澤」。

獲，故用之道也①。」

《周書·王會》曰：「武王之時，不屠河獻其青熊也②。」

白虎銜肉，黑狐尾蓬

《漢書》曰：「宣帝時，河東立世宗廟。告祠曰，白虎銜肉置殿下。」

孫氏《瑞應圖》曰：「王者政治太平，則黑狐見。」

《周書·王會》曰：「成王時黑狐見。」

《山海經》曰：「玄狐蓬尾。」注曰：「蓬茸也。」

《説苑》曰：「蓬狐，文豹之皮也。」

姒氏薏苡，成王梧桐

《禮含嘉》曰：「夏姓姒氏女嬉，吞薏苡生禹。」

《春秋前傳》曰：「循己既感流星③，又吞神珠、薏苡，以生禹。」

① 郭璞注「以獲」作「此獲」，「故用之」後無「之道也」三字。

② 不屠河：當作「不屠何」。不屠何，古族名，又名屠何，亦作不著何，商時稱土方。《逸周書·王會》載，周成王時，曾參加成周之會，并以青熊為獻。後從其族中分化出東胡族，餘者仍稱不屠何。不屠何被認爲是東北夷之一，爲東胡部族之一，曾入侵燕國，被齊桓公領軍擊破，在國勢衰弱後，受周圍國家攻擊，最後亡於燕國。

③ 循己：當作「脩己」。脩己，有莘氏，名志，傳説是大禹的母親。

《禮斗威儀》曰：「人君乘火而王，其政訟中，梧桐爲之生。」

宋均曰：「梧桐，大家候興則爲之生，有禍殃則不榮華也。」《詩》云：「梧桐不生於巖，太平而後生於朝陽也。」

孫氏《瑞應圖》曰：「王者任用賢良，則梧桐生東廂。」注曰：「生於東廁，瑞。」

《周書·王會》曰：「成王時，梧桐生於朝陽。」注曰：「生山東曰陽也。」

奚爲漿露，奚爲循風

《晉陽秋》曰：「廢海西公以馬繮絞煞三子。三子死之日，南山獻《甘露頌》。賜公卿，三子不獲嘗焉。先是，太和平中童謠曰①：『青青御路楊，白馬紫游繮。三子死之日，南山獻《甘露頌》。汝非皇太子，那得甘露漿。』」

孫氏《瑞應圖》曰：「循風者，八方之風，應時而至。立春之日，則東方明庶風至；春分之日，則東南清明風至，一名薰風，立夏，則南方景風至，一名巨風；夏至，則西南方涼風至，一名淒風；立秋，則西方閶闔風至，一名飂風；秋分，則西北方不周風至，一名廣風；立冬，則北方廣漠風至，一名寒風；冬至則東北方融風至，一名飉風。」

赤羆息佞，白狐衰戎

《孝經援神契》曰：「赤羆，神獸也。神靈滋液，百珍寶用，有赤羆。」

① 平：疑爲衍字。

宋均曰：「奸宄息，佞人逐，則赤羆出。」

孫氏《瑞應圖》曰：「佞人遠，奸宄息，則赤羆入其國。」

《典略》曰：「白狐者，神獸，岱宗之精也。」

《春秋潛潭巴》曰：「白狐至則民利，不至則下驕恣。」

宋均曰：「狐，陽精也。白者，神也。清白則民受利焉。不至，君無治行，故下驕。」

孫氏《瑞應圖》曰：「王者法平則白狐至。」一本云：「王者明德，動準法度則出。宣帝時得之，狄戎衰也。」

《東觀漢記》曰：「章帝時白狐見，群臣上壽。」

《晋録》曰：「武帝咸寧二年，白狐九尾見汝南也。」

白鹿千歲，飛菟萬里

《晋中興書》曰：「白鹿者，神獸也，若霜雪。自有牝牡，不與紫鹿爲群。」

《抱朴子》曰：「鹿其壽千歲，滿五百歲則色白。」

《山海經》曰：「出下申之山。」

《周書・王會》曰：「成王時，黑齒貢白鹿。」

《國語》曰：「王伐犬戎，得白鹿。」

辛氏《三秦記》曰：「平王時見白鹿，因名其原。」

孫氏《瑞應圖》曰：「飛菟者，神馬之名，日行三萬里。夏禹治水，勤勞歷年，救民之災，天其應德而飛菟來。」

宋魚入舟，秦龍德水

《宋書》曰：「明帝泰始二年，華林園天淵池白魚雙躍入御舟。」

《齊書》曰：「昇明三年，齊太祖詣官亭湖廟，有白魚雙躍入舟。」

孫氏《瑞應圖》曰：「黑龍，北方水之龍也。」

《洛書》曰：「黑帝起，黑龍見。」

《史記》曰：「秦文公獲黑龍，自以爲德水。」

大烏悲泪，三代髦尾

范曄《後漢書》曰：「楊震改葬於華陰潼亭。先葬十餘日，有大烏高丈餘，向震喪前俯仰悲鳴，泪下沾地。及葬畢，飛去。時人立石烏於墓側。」

《典略》曰：「三王相代之馬，皆陰精也。在夏則驪馬，黑身白髦尾；在殷則驪馬，白身黑髦尾；在周則駬馬，赤身黑髦尾也。」

奇獸禎漢，白鹿祉魏

《漢書》曰：「宣帝神雀元年，九真獻奇獸。」蘇林曰：『象也。』」注曰：「駒形、麟色、牛角，仁而愛人也。」

《魏略》曰：「文帝欲於受禪，群國奏白麋見也。」

蒼鳥宋祖，青狐周文

《宋紀》曰：「高祖伐鮮卑，圍廣固，將拔之。夜有大鳥如鵝，蒼黑色，飛入高祖帳。從事胡番進曰：『蒼者，胡色。鵝者，我也。胡來歸我，大吉祥也。』明旦攻拔之。」

孫氏《瑞應圖》曰：「青狐，神獸也。」

《六韜》曰：「周文王拘羑里，散宜生之宛懷塗山，得青狐以獻紂，免西伯之難。」

玉龜執辨，玉羊執分

孫氏《瑞應圖》曰：「師曠時獲玉龜於河水之涯，此爲聖國出。」

《晉書》曰：「懷帝元年，有玉龜出於霸水。」

孫氏《瑞應圖》曰：「玉羊，瑞器也。鐘律和調，五聲當節，則玉羊見。」又曰：「晉平公時，師曠至玉羊。」又崔駰有「玉羊之銘」。

玉典執器，玉雞執群

孫氏《瑞應圖》曰：「玉典者，瑞器也。王者仁慈則玉典見。」

又曰：「玉雞，瑞器也，王者至孝則至。」一本云：「王者道德合神明則出。」

玉璜執示，玉璧執云

孫氏《瑞應圖》曰：「玉璜者，瑞器也。五帝應循，玉璜出。」郭玄曰：「半璧曰璜。」

《尚書中候》曰：「呂望釣於渭水，獲玉璜，刻曰：『姬受命，呂佐之。搔搔理，合德於今。昌來提提取。撰述。昌用起，發遵題。遵修題號。五百世，姜呂霸，世遵姬携。』」

《爾雅》，令報在齊。撰述。

《晉中興書》曰：「玉璧，仁寶也。不琢自成，光若明月。」

孫氏《瑞應圖》曰：「王者賢良美德，則玉璧出。」

《魏志》曰：「遜帝武熙元年，鎮西將軍衛瓘上言：『雍州兵於成都得玉璧一枚。』」

《宋書》曰：「孝武帝大明元年，江乘人朱伯得玉璧一枚，徑寸五分，以獻。」

《梁天監起居注》曰：「元年，臨海太守伏曼容於天台山澗水中得玉璧一枚。徑七寸九分，光眼潤於巧精奇。」

熒惑不變，太白合表

《孝經援神契》曰：「熒惑不變，世和從通。」

宋均曰：「不變，謂見伏應度，色從時也。」又曰：「太白合表，四夷從。」

宋均曰：「合表，從中道也。太白進退主候兵，今從中道無進退，是夷服其兵。」

鎮星鈎鈴，大電斗繞

《孝經援神契》曰：「《鈎命決》曰：『蒼帝出鎮，合鈴兌位。』昌注曰：『赤帝緯聚於東井，昌元見其軫也。黄方矢射。』注曰：『黄帝出柱。矢射，射流也。』」

《河圖》曰：「大電繞斗北樞星①，照郊野，感符寶，生黃帝，正四輔，後嗣七九。」

宋均曰：「堰土也。四輔，輔正四時者也。」

蒼璧出郢，玉牟獲師

《宋書》曰：「明帝太始五年，郢州獲蒼璧，廣八寸五分。安西將軍蔡興宗以獻。」

孫氏《瑞應圖》曰：「師曠時獲白牟。」

應龍黃野，大鱸翠潙

《山海經》曰：「應龍，龍之有翼者也，居南極犁牛之山。蚩尤伐黃帝，帝命應龍攻之冀州之野。」

應龍畜水，蚩尤請風伯雨師縱大風雨。黃帝乃下天女日妭，雨止，遂殺蚩尤。」

《河圖挺佐輔》曰②：「黃帝五十四年，天老曰：『河出龍圖，洛出龜書，紀帝錄，列聖人③，所紀姓號與謀治平，然後鳳皇處之，其授帝圖乎？』黃帝乃時祭七日七夜，黃冠黃冕，駕黃乘載之翟翟旗。天老五聖皆從，以游河洛之間，至翠潙之淵，大鱸魚泝流而至，問天老曰：『見天中流者也？』曰：『見之。』顧問五經皆見，乃辟左右，獨與天老游之。天老跪而授之，其包畢見。魚沉帛圖，蘭葉

① 斗北：當作「北斗」。

② 河圖挺佐輔曰：原作「河圖曰挺輔佐」，誤。

③ 列：原作「州」，誤。

附録

三〇三

朱文，以投黃帝。黃帝舒視之，名曰《錄圖》。告黃帝，後世傳代，謹藏勿泄。萬夫圖歡，以屬軒轅。」

青麞表異，赤燕應時

《宋起居注》曰：「文帝時獲青麞。」

熊氏《瑞應圖》曰：「王者八節有序，經緯齊差，應時之性，今則赤燕銜書而至。又師曠時銜書而來。」

群翔之鶴，一角之龜

《梁大同起居注》曰：「十年，上拜陵，還至查硎，百僚拜候。有鶴蔽日，羅列成行且鳴，翼從入宮。」

《漢書》曰：「武帝後元元年詔曰：『朕交見上帝，游於北邊。見群鶴留止，不羅網，麾所獲獻，於時太平。』」

《梁天監起居注》曰：「十一年六月，安豐縣獲一角玄龜也。」

白烏曰陽，玄貝曰貽

《典略》曰：「白烏，太陽之精也。」

徐整《三五歷》曰：「序天地之初①，有三白烏主生衆烏。」

① 序：《藝文類聚》卷九十二、《天中記》卷五十九引《三五歷》皆無此字。

孫氏《瑞應圖》曰：「宗廟肅敬，則白烏至。」

《漢書》曰：「章帝元鳳三年，冠石之祥，有烏數千集於旁；成帝河平四年，白烏集孝文廟下，黑烏從；明帝太寧二年，吳郡獻白烏。」

《東觀漢記》曰：「章帝元和二年，王卓爲益州牧，白烏見。」

《周書·王會》曰：「成王時，羌人獻玄貝貽貝也，一名『貽』。」郭璞曰：「黑貝也。」

何花之勝，何璣之鏡

《漢書》曰：「皇后入廟朝先王，花勝上有白鳳翡翠毛。」

熊氏《瑞應圖》曰：「文璣如蜃，有光耀，可以如鏡。」

何台斂坼，何虹誕聖

《晉陽秋》曰：「張□□亡後，中台遂坼。太元中還復合正，中國謝太傅爲相之所致也。」

《詩含神霧》曰：「握登見大虹竟天，意感，生舜於姚墟。」

駿馬輸海，神馬鳴門

《禮斗威儀》曰：「人君乘火而王，其政象平，則南海之輸駿馬、文狐。」

孫氏《瑞應圖》曰：「王者不貪禽獸，則南海之駿馬見。」

《孝經援神契》曰：「王者德至山陵，則澤出神馬。」

《隨巢子》曰：「三苗大亂，天命殛之，夏后受之。無方之澤出神馬，四方歸之。」

《晋書》曰：「魏末有馬夜過官牧邊鳴，衆馬皆應之。明日見其迹大如斗，行數里入海。」又曰：

「懷帝六年，有神馬鳴城南門。」

瓟子同蔕，桂樹有繁

《大同起居注》曰：「梁州進瓟子，異體同蔕。」

《禮斗威儀》曰：「人君乘金而王，其政象平，則桂爲之常生。」

《汝南先賢傳》曰：「應從仲爲東平太守，事親篤孝、惠澤洽著，忽有桂於庭粲然繁茂。百姓瞻

仰，歸養者什三四。」

生魚之鼎，斬蛇之劍

王肅表曰：「文昭之廟，魚生於鼎，臣聞之。《易》曰：『中孚，豚魚吉，信及豚魚。』又：『鼎元

吉。』象曰：『鼎象聖人以享上帝。』」

《史記》曰：「高祖以亭長爲縣送驪山徒，多道亡。道豐西澤正飲①，被酒夜經澤，令一人行前。

行前報曰：『前有大蛇當徑，願還。』高祖曰：『壯士行，何畏？』乃拔劍斬蛇，分爲二。逕開，行數

里，醉卧。後人來至蛇所，見一嫗哭。人問曰：『何哭？』曰：『傷吾子，故哭。』人曰：『嫗子何爲見

殺？』曰：『吾子白帝子，化爲蛇當道，今赤帝子斬之。』人以爲嫗不誠，欲笞之，忽不見。」

① 道：據《史記·高祖本紀》當作「至」。正：當作「止」。

人司琅玕，龜送洪範

《莊子注》曰：「積石千里，河海出其下，鳳皇居其上。天爲生食，其樹名瓊枝。高百廿仞大，周圍以琅玕爲寶，天生故爲離珠。一人三頭，遞卧遞起，以司琅玕。」

《世紀》曰：「舜即天子位，洛出龜六十五字，是爲《洪範》所謂《洛書》也。」

熊氏《瑞應圖》曰：「蒼頡與黃帝南巡狩，登南墟之山，臨乎玄扈洛汭，靈龜負圖，丹甲青文，以授之。頡因作書。」

天何有光，日何無主

《宋書·符瑞志》曰：「元嘉十八年七月，天有黃光，洞照於地。何承天等奏，謂之榮光，太平之祥也。」

《禮斗威儀》曰：「人君乘土而王，其政太平，則日五色無主。」宋均曰：「苞五行之色，不主於一也。」

《京房易傳》曰：「聖王在上，則日光五色備。」又云：「日者，至陽之象。君玄黃照耀，則五色無主。」

露降如雪，物化爲土

《宋書·符瑞志》曰：「文帝元嘉中，甘露頻降，狀如細雪。」

庾蘊《瑞應圖》曰：「王者德及遠方，則物化爲土。」

《蜀王本紀》曰[1]：「蜀王獵於褒谷，秦王以金遺蜀王，蜀王報以禮物，盡化爲土。秦王大怒。臣下拜賀曰：『土，地也。秦得蜀矣。』果平蜀。」

何雷火雀，何日字王

《尚書中候》曰：「秦穆公出狩，咸陽天震大雷，有火下化爲白雀，銜丹書入公車。公俯取書，書曰：『秦伯霸也。』」

《春秋潛潭巴》曰：「君德應陽，君臣和，得道度，則日含『王』字。曰『含』，王孝也。『日中有王』字者，德象日光所照，無不及矣。」

氣浮於佳，月揚於光

《後漢書》曰：「蘇伯阿遙見春陵城[2]。」郭璞曰：「佳氣哉！鬱鬱蔥蔥。光武受命之符也。」

孫氏《瑞應圖》曰：「君不假臣下之權，則月揚光。」又曰：「王者動不失時，則月爲之揚光。」

孫氏《瑞應圖》曰：「慶山者，王德茂盛則生。」

> 厥生慶山，厥出流黃

《淮南子》曰：「盛德之君，仁恩廣大，則流黃出。」

① 蜀王本紀：原作「王本紀」。

② 阿：原作「何」，誤。蘇伯阿，新莽時期著名方士，生卒年不詳，見《後漢書》，據改。

高誘曰：「流黃，土精也。」

升山之神，酌泉之人

《管子》曰：「霸王之主興，升山之神見。」

孫氏《瑞應圖》曰：「王者理訟得所，則醴泉出於京師，有仙人以酌之。」

玄丹陵阿，赤草水濱

《孝經援神契》曰：「王者德至山陵，則陵出玄丹。」

孫氏《瑞應圖》曰：「王者循至仁，則山出玄丹。」又曰：「王者不竭采色則出。」

《東觀漢記》曰：「光武中元元年，祀長陵，醴泉出京師。又赤草生於水涯。」

蒙泉出岫，大樹生闈

《禮斗威儀》曰：「人君乘土而王，其政太平，則蒙泉出於山。」宋均曰：「小水出於山，可以灌溉，則土不殖也。」

《京房易傳》曰：「君德強且昌，則木生城。一夜一圍，上長數丈，此謂城強。」

氣成龍虎，露降竹葦

《史記》曰：「沛公上氣皆成龍虎，五色，此天子之氣也。」

《楚漢春秋》曰：「沛公上氣五色沖天，似龍似雲，此非人臣之氣者也。」

《晉中興徵祥說》曰：「王者尊賢容衆，不失細微，則竹葦受甘露。」

椒桂合成，穀櫟連理

《春秋運斗樞》曰：「椒桂合生，剛柔陽。」注曰：「椒桂，陽星之精所生。猶連體而生者，椒桂芬芳美物，若文王與呂望，剛柔合計，揚舉王功，作祥也。」

《宋書·符瑞志》曰[1]：「文帝元嘉中，有穀櫟二樹連理。」

《白虎通》曰：「王者德至草木，則木連理。」

孫氏《瑞應圖》曰：「王者德化洽八方，合爲一家，則木連理。」又曰：「王者不失民心，則木連理。」

何木生屋，何木生水

《京房易傳》曰：「君有德，生聖子，則木生君屋，上及朝廷也。」

《地鏡》曰：「國益地理，則木生於水。」又曰：「國君有喜，則樹忽自大也。」

《春秋命曆序》曰：「六星之世，駕飛麟，從日月。」注曰：「飛麟，麟有翼，能從日月者，循其度。」

《呂氏春秋》曰：「黃帝聽鳳皇之鳴，以別十二律紀也。」

麟從日度，鳳定律紀

奚龍儷河，奚龜庭際

《禮斗威儀》曰：「人君乘木而王，其政升平，則交龍洮於河。」

[1] 符瑞志：原作「符瑞注」，據《宋書》改。

《魏文帝雜事》曰：「黃帝録圖，五龍儷河，此應聖賢之圖符也。」

《春秋孔演圖》曰：「文命將興，龜穴庭際，而幽昌、蕭敬、發鳴、焦鳴者也。」

《瑞應圖》曰：「幽昌狀似鳳皇，銳喙、小頭、大身、細足脛、翼若邰葉，身短。　戴義、翼信、膺仁、

負禮，至則旱之應也。」

又曰：「蕭敬，狀如鳳皇，銳喙，流翼，負尾，身禮、戴信，身短，戴仁、嬰義、膺信、負智，見則荒歉之應也。」又曰：

「發鳴狀似鳳皇，鳥喙，大羽翼，大足脛，身短，戴仁、嬰義、膺信、負禮，至則兵喪之應也。

又曰：「焦鳴狀似鳳凰，鳩喙專刑。身信、嬰禮、膺仁、負智，至則水之應也。　四鳥狀皆似鳳皇，

亦非嘉瑞，以水旱之感。今載者，將辨非鳳皇而已。」

夫國之興也，必見禎祥；國之亡也，必見妖孽。怪之說，子所不語，禎祥之事，載諸圖牒，以彰

君德而昭示萬代者也。夫乘天者，莫若龍，故應龍爲祥；乘地者莫若馬，故神馬爲瑞，彰德也；若

兆聖者，莫若麟，故麒麟見。翼聖者，莫若鳳，故鳳皇降。其餘草木鳥獸，山河玉石，皆臻其瑞，故義

農唐堯已上，大瑞無歲無之。洎於魏晉梁齊而下，中瑞下瑞有時有矣，皆見書於史氏，而光瑞應者

富矣庶矣！魏晉之祚，實繁其徒，其所異者，《玄石圖》而已，今疏於下，冀覽者究其本歟？

王隱《晉書‧瑞異記》曰：「劉向《五行傳》云：『魏年有和，當有開石出於三千餘里，繋五馬，其

文曰「大討曹」。』延康、黃初之際，張掖柳谷有開石馬，始見於建安，形成於黃初，文備於太和。其石

狀象靈龜，宅於川西，巍然盤峙。廣一丈六尺，長一丈七尺一寸，周圍三丈八寸。西南角高四尺，西面高七尺，西北角皆高四尺，東際與地平。蒼質素章，鳳皇、龜龍、煥炳成形，文字燦然，斯蓋大晉受於聖德兼諗之應也。

麒麟①、翔鳳、白鹿、仁虎、騶驥、欣庭、玉匣、珧璜與文交焉。麒麟屬歲星，歲星主仁，仁德宣流，故麟麟列於東；鳳皇之類屬熒惑，熒惑主禮，禮制得故鳳翔於南；白虎之類屬太白，太白主義，八方向義，故白虎見於西；宗廟牲牷屬辰星，辰星主信，故神牛陳於北；政教之類屬鎮星，鎮星主德，德道明，故龍馬銜匣陳圖於中央。神馬四者，象司馬宣、景、文、武，創帝業也。蒼白色者，西方之色，言龍興尚金白也。

《爾雅》曰：「麇如馬，一甫不角者曰麒②。」麟之屬，瑞應之獸也。今既麇有麟，使仙人乘麟而華者，言德合天地，遷於人也。

《爾雅》曰：「麇如馬，一甫不角者曰麒②。」麟之屬，瑞應之獸也。今既麇有麟，使仙人乘麟而華，蓋此則天之使者，圖書瑞應以告，言當受終也。麇之為言與神為鄰，提之為言與神為鄰。仙人者，言合天地，遷於人也。

鳳者，天下太平則見。言平蜀美天下一統；白虎、白鹿、國之色也。天下將和為一，則一角獸為瑞；玦者，決疑，言曹氏傳而無疑。武帝亦決疑而受，有二玦也。珧者，玉象，言聖人口一明也。大金馬之前有白玉匣，珧之制上有白衡，下有雙璜者，周文於磻溪而受玉璜，明大晉大德侔周也。大金馬之前有白玉匣，

① 麇：不知何解，疑當作「驪」。

② 甫：當作「角」。

其蓋開而闔，匣上有王字者，此則天授大馬，創其西方，衡負白玉之匣，開示圖象也。昔聖帝授圖，并以玉爲匣，匣南五字上下三大王者。《詩》云：「惟此文王，實始翦商。」文王三分天下而有其二，故三王也。大討曹者，討曹之違也；述大金者，金是晉之所尚，述謂遵循，言大晉追述唐虞故事也，金也。金，但取之者言曹氏運盡，大晉受金命而取之。又十有金者，言金王當十世也。六中者，穎川府君至武帝凡六世。世著功德也，又中大金馬者，元言武帝於司馬之中功德最大也。壽者，大吉也，又有甲寅述水者，公孫淵反在甲寅之前。宣帝乃伐之，越遼海而往還也。斯實晉氏之大瑞矣。《魏氏春秋》《漢晉春秋》及張掖太守所上圖，《搜神記》及程猗瑞校此圖大同而小異，諸圖故不遍書，書其篇目而已。

重刊《稽瑞》跋

《稽瑞》一卷，唐白雲子輯，著王伯厚《玉海》「祥瑞」類中，其非後人僞托可知。考諸家書目俱不載，海內藏書家雖以天一閣范氏、知不足齋鮑氏之宏富，亦未獲收藏。原本向藏同里陳君子準處，欲刊不果。今年春，余偶得之，慮其不顯於世，將就毀棄，而惜陳君之未竟其志也。爰偕仲弟浩影摹覆板，以垂永久。刊竣，爰次數語於簡末，以識緣起。至其羅列上世休祥，徵引既博，切對尤工，爲藝林所實貴者，當世稽古之士自讀而知之，無俟余贅云。

大清道光十四年歲次甲午仲冬常熟顧湘跋。

參考文獻

〔南朝宋〕何法盛撰：《晉中興書》，《古今說部叢書》（第一集），上海文藝出版社一九九一年版。

〔唐〕白居易撰：《白孔六帖》，《四庫類書叢刊》，上海古籍出版社一九九二年版。

〔唐〕瞿曇悉達撰：《開元占經》，《文淵閣四庫全書》本。

〔唐〕劉賡輯：《稽瑞》，《叢書集成初編》本。

〔北宋〕吳淑撰：《事類賦注》，中華書局一九八九年版。

〔明〕孫瑴編：《古微書》，《叢書集成初編》（第六九〇冊），中華書局一九八五年版。

〔清〕馬國翰輯：《玉函山房輯佚書》，上海古籍出版社一九九〇年版。

〔清〕王仁俊輯：《玉函山房輯佚書續編三種》，上海古籍出版社一九八九年版。

〔清〕葉德輝輯：《瑞應圖記》，《叢書集成續編》（第四五冊），新文豐出版公司一九八八年版。

〔唐〕歐陽詢等撰、汪紹楹校：《藝文類聚》，上海古籍出版社一九六五年版。

〔唐〕徐堅等撰：《初學記》，中華書局一九六二年版。

〔宋〕王欽若等撰：《冊府元龜》，中華書局一九六〇年版。

〔宋〕李昉等編：《太平廣記》，中華書局一九六二年版。

〔宋〕李昉等撰：《太平御覽》，中華書局一九六〇年版。

〔宋〕李昉等編：《文苑英華》，中華書局一九八六年版。

〔漢〕司馬遷撰、〔南朝宋〕裴駰集解、〔唐〕司馬貞索隱、〔唐〕張守節正義：《史記》，中華書局一九五九年版。

〔漢〕班固撰、〔唐〕顏師古注：《漢書》，中華書局一九六二年版。

〔南朝宋〕范曄撰、〔唐〕李賢等注：《後漢書》，中華書局一九六五年版。

〔西晉〕陳壽撰、〔南朝宋〕裴松之注：《三國志》，中華書局一九八二年版。

〔唐〕房玄齡等撰：《晉書》，中華書局一九七四年版。

〔南朝梁〕沈約撰：《宋書》，中華書局一九七四年版。

〔南朝梁〕蕭子顯撰：《南齊書》，中華書局一九七二年版。

〔唐〕李百藥撰：《北齊書》，中華書局一九七二年版。

〔唐〕姚思廉撰：《梁書》，中華書局一九七三年版。

〔唐〕姚思廉撰：《陳書》，中華書局一九七二年版。

〔唐〕李延壽撰：《南史》，中華書局一九七五年版。

〔唐〕李延壽撰：《北史》，中華書局一九七四年版。

〔北齊〕魏收撰：《魏書》，中華書局一九七四年版。

〔唐〕令狐德棻等撰：《周書》，中華書局一九七一年版。

〔唐〕魏徵等撰：《隋書》，中華書局一九七三年版。

〔宋〕歐陽修、宋祁撰：《新唐書》，中華書局一九七五年版。

王重民撰：《敦煌古籍叙錄》，中華書局一九七九年版。

陳槃撰：《古讖緯研討及其書錄解題》，「臺灣編譯館」一九九一年版。

鄭炳林、鄭怡楠撰：《敦煌寫本 P. 2683〈瑞應圖〉研究》，《敦煌文獻・考古・藝術綜合研究》，中華書局二〇一二年版。

竇懷永撰：《敦煌本〈瑞應圖〉讖緯佚文輯校》，《浙江與敦煌學》，浙江古籍出版社二〇〇四年版。

游自勇撰：《敦煌寫本 P. 2683〈瑞應圖〉新探》，《敦煌吐魯番研究》第十六卷，上海古籍出版社二〇一六年版。

後記

一

人的一生中，有很多不確定的因素，或稱之爲變數，很多事情都是很偶然的，就像我當初選擇符瑞做研究方向一樣。

二〇〇七年九月，我考入南京師範大學攻讀博士學位，我的授業恩師是古代文學先唐方嚮的王青教授。二〇〇八年下半年，按慣例是南京師範大學博士生畢業論文開題的時間，我原本打算作漢畫研究或者古代神話研究。原因是在這兩個方面略有積累，而且王老師也是神話學的研究專家，弟子接承師業，也便於指導。然而，反復幾個選題都不盡如意。一個偶然的機會，曹辛華老師來宿舍做客，我正爲博士論文選題發愁，曹老師一語點撥，讓我做符瑞研究，真是一語驚醒夢中人。

隨後，我查閱相關文獻，頓覺此領域大有可爲，與導師一商量，導師也是贊肯有加。於是，與符瑞研究結緣，竟然是源出於與曹師的「一席話」。

隨後的讀書日子，在王老師的悉心指導之下，博士論文漸漸成形，我對符瑞的瞭解也慢慢深

入。然而，一顆心始終懸空，因爲王老師在學術上的嚴厲是出了名的，而他又對我這忝列門墻的弟子青睞有加，生活上的照拂，亦師亦友的默契，讓我始終擔心寫得不好，會讓王老師失望。好在我雖資質駑鈍，但勝在還算踏實。博士論文草就，王老師竟然在第一時間發來了短信：「初看一下，寫得非常好。」没有什麼比導師的肯定讓我更心花怒放，信心滿滿的了。雖然，我知道，王老師的話語裏一大半是鼓勵，并不是我就一定寫得不錯。

後來，博士論文盲審，華東師範大學、南京大學、北京師範大學三位專家一致給了我高分，畢業論文答辯我也獲得了古代文學組的優秀，又讓我着實興奮了一陣子，也進一步增長了我從事符瑞研究的信心。用同學的話説：「（符瑞）本是封建迷信，政治把戲，你還鼓搗成癮了，還真鼓搗的像模像樣了。」我一笑置之，哪有那麼容易，哪有那樣簡單？

二〇一〇年六月，我博士畢業，由王老師推薦，到南京大學文學院做博士後研究工作，師從許結教授。許老師是中國賦學研究會會長，他學富五車，才華橫溢。他帶的博士生，我比較熟識的如王思豪、蔣曉光、李徵宇都非常優秀。跟許老師學習，説實話，壓力很大，我甚至都不敢怎麼跟許老師請教學術上的問題，好像一討論就彰顯出自己的無知與學識上的匱乏。實際上，許老師是一個非常和藹、爽朗、幽默的人，正好搭配着他的俊朗與才氣，洋溢着智者的魅力與光華。他常常邀請我參入他帶的博士生的活動，我也經常去他家蹭飯，品嘗師母絕佳的廚藝！他原本高在雲端，卻又實實在在地腳踏講堂，呵護着他的每一個學生，當然更包括我這個博士後。他并没有要求我做賦

學研究，而是要我在符瑞領域深耕細作，力爭有所成就。

南京大學博士後出站要求比較高，文學院博士後流動站的管理老師告訴我，要順利出站需要發表五篇論文，還得是Ｃ刊，我有些懵。但我始終有一個樸素的想法，王老師爲了我的學業，主動聯繫博士後入站事宜，直到事情全部落實才告知我，許老師又對我如此關照，這一份份恩情我始終銘刻于心，又怎能讓他們失望？爲了順利出站，我唯有更加努力。於是，我發表了一系列有關符瑞研究的論文。雖然，現在看來，有些稚嫩，但是「敝帚自珍」，這些論文畢竟是我學術道路上留下的一點痕迹，也算是我研究符瑞文化的一點兒心得吧。

二

從二〇〇八年算起，我從事符瑞研究已經十多年了。中間瑣事纏身，加上資質駑鈍，雖然時間不短，但是取得的成績却十分有限。

二〇一〇年，我獲立教育部人文社會科學青年基金項目「先唐符瑞文化與文學」，二〇一三年免於鑒定結項；二〇一三年獲立國家社科基金一般項目「先唐符瑞文化研究」，二〇一七年結項，并獲優秀等次；二〇一五年九月，爲了配合符瑞研究，整理符瑞研究文獻，獲立全國高校古籍整理項目「孫氏《瑞應圖》輯校」。期間，也零零散散發表了一系列符瑞研究文章，加起來也有近二十篇

了，但真正有此影響的文章并不多，這説明，真正的符瑞研究或者説是學術研究，我尚未登堂入室，更無法奢談有所建樹。

説了這麽多，本書《孫氏〈瑞應圖〉輯注》，就是二〇一五年獲立的全國高校古籍整理項目的成果。 這本書雖然篇幅不大，但前前後後，輾轉已經有五年。

而且學術研究，有的時候，全憑藉學術良知，若僅僅爲了結項，一切都失去了意義，而且僅僅爲結項，事情也變得異常的簡單。可事實上，古書之校注整理，花費的都是笨功夫，但是却又是極其嚴謹的事情，雖然出錯在所難免，但是盡量不要出差錯，否則以訛傳訛，也不是一個有良知的學者想看到的現象。

正因爲如此，此類書寫得艱辛，通常一個很小的問題，幾天時間糾結思忖，數天時間查閱驗證。然後就是艱苦的校對工作，每一處文獻，都親自核實校對一番，縱是如此，亦不能坦然心安，唯恐貽笑大方。

三

古語説得好：「獨學而無友，則孤陋而寡聞。」(《禮記‧學記》)反之，勤學而交流，則博學而睿智。 文學院向來有一個好的傳統，無論是項目論證，還是論文寫作，我們都有一大幫學友集思廣

益。這本書的校注整理工作也是這樣。宋麗麗、金業焱、劉璞、李敦慶、牛清波諸位同仁都在百忙之中參入該項目的校注整理與校對工作，對於他們的無私的工作，我也僅有在本書草就之時，深表謝意。

本書還得到了上海古籍出版社胡文波、張靖偉老師的熱心幫助，尤其是張靖偉老師，他給我提出了許多寶貴而又中肯的修改意見，讓我避免了很多錯誤，在此一并致謝！

還記得王青老師與我分享的座右銘，這是出自《詩經》上的一句話，衹是王老師可能不知道，這句話早也成了我的座右銘：「日就月將，學有緝熙於光明。」（《詩經·周頌·敬之》）

我知道，符瑞研究，僅僅是如此狹小的一個領域，我也僅僅在路上。路一直在延伸，不知道伸向何處，伸向何方，但是，唯一確定的是，我會一直走下去。

謹以此爲記！

圖書在版編目(CIP)數據

孫氏《瑞應圖》輯注 / 龔世學著. —上海：上海
古籍出版社，2022.10
　　ISBN 978-7-5732-0329-8

　Ⅰ.①孫… Ⅱ.①龔… Ⅲ.①中國畫-作品集-中國
-宋代　Ⅳ.①J222.44

中國版本圖書館 CIP 數據核字(2022)第 107808 號

孫氏《瑞應圖》輯注

龔世學　著

上海古籍出版社出版發行

（上海市閔行區號景路 159 弄 1-5 號 A 座 5F　郵政編碼 201101）

（1）網址：www.guji.com.cn

（2）E-mail：guji1@guji.com.cn

（3）易文網網址：www.ewen.co

商務印書館上海印刷有限公司印刷

開本 850×1168　1/32　印張 10.625　插頁 2　字數 300,000

2022 年 10 月第 1 版　2022 年 10 月第 1 次印刷

ISBN 978-7-5732-0329-8

K·3188　定價：48.00 元

如有質量問題,請與承印公司聯繫